人體素描

傑克 · 漢姆 著　黃文娟 譯

Drawing the Head & Figure
by Jack Hamm

目錄

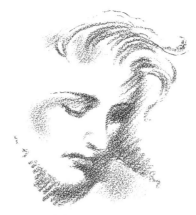

前言

謹將此書獻給我的太太朵莉絲奈（Dorisnel），
感謝她這一路上的所有協助。

生活中有比「人」更重要的事情嗎？把人抽離，生活將一片空白，沒有人物的藝術作品，是孤寂的藝術。在藝術圈裡，我們總能聽到：「他什麼題材都畫得好，就是不擅長人體素描。」甚至可以這麼說，只要能夠把「人體」畫好，不管在藝術或是商業領域都會成為搶手的人才。

其實，每個人都動手畫過人像。早在孩提學習寫字之前，誰都能透過各種記號來表現腦海中的人物。沒有人會認為這個小孩缺乏藝術天分，孩童因而能不受影響地樂在畫畫之中。因為不斷地在家具、牆壁上畫畫，作品於是出現了顯著的進步。但愈來愈多的限制，漸漸地削弱孩童對畫畫的興趣，最終也只有少數人會繼續提起畫筆，而其他人就只剩下我們常聽到的那句話：「噢，我連直線都畫不好啊！」其實，我們是活生生的人，不是死板板的機器，沒人能畫出完美的直線。比起用工具畫出的筆直線條，有一點歪斜反而更具有吸引力，因為能反應出創作者所蘊含的那股生命脈動。所以，縱使圓規或直尺隨手可得，但應該都只當做徒手畫線的輔助工具就好。

描繪人體最讓人困惑的地方在於，雖然我們無時無刻都在觀察眼前的人，但為什麼人體結構的謎團，始終困擾著包含藝術家在內的許多人呢？原因之一，正是因為人既不像石頭靜止不動，也絕非畫一顆蘋果那樣簡單。人是生活中最受矚目的焦點，當然也在藝術領域中占有一席之地，因此，我們必須正視、學習、記錄，並從中挖掘寶貴的價值。

只要能一步一步地，以人體各部位為單位，藝用解剖學真的不像畫家們所想的那樣難。而且所有的學習方式都一樣，「一旦知道該怎麼做，就會容易許多。」所以，關鍵就在「該怎麼做呢？」

這本書的目的，就是要提供學習者容易理解又好記的方法，來解決素描人體時會面臨的問題。除了正確的學習方式和嚴謹的態度，最重要的是反覆不斷地練習。學藝術的學生要有無比的耐心、以及頑強的持續力。如果在練習過程中還沒出現滿意的作品，就應該要知道，即便是最厲害的藝術家，也曾經歷許多類似的瓶頸。而這樣的氣餒時刻，通常正是獲得重大突破的起點。

湯瑪斯・卡萊爾（Thomas Carlyle）曾説：「每一件偉大的作品，一開始都看似不可能。」可惜的是，總有許多學生在這段把不可能化為可能的過程中，不知不覺繞了遠路。本書簡單的教學方式，正是希望有志學習素描的人都能夠了解，畫好人物素描並非登天之難。但鉛筆、鋼筆、畫筆不是魔杖，無法恣意揮灑就成為佳作，唯有在白紙上一次次地練習，畫下優秀且值得保存的作品，才能得到滿意的成果。

—— 傑克・漢姆 *Jack Hamm*

頭部 —— 六個手繪步驟

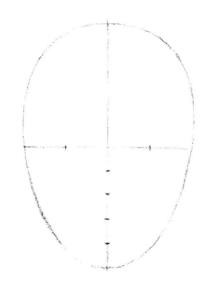

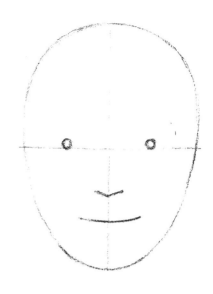

1 首先畫出一個蛋形。

2 通過蛋形的中央,各畫一條水平線與垂直線。將水平線均分為四等分,垂直線的下半部分則均分為五等分。

3 將眼球放在水平線上左右兩個點的位置上。在垂直線下半部,出上方數來第二點的位置放上鼻子,嘴巴則放在由下方數來第二個點的位置上。

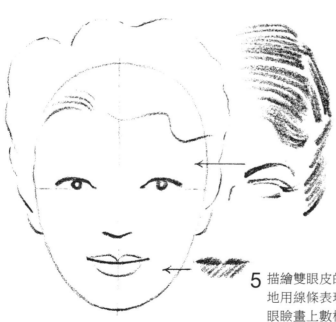

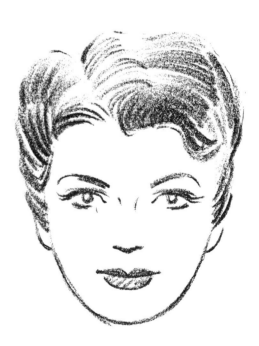

4 畫出上眼瞼及嘴唇的輪廓。耳朵的下緣與鼻子齊平,之後畫出頭髮的外形。

5 描繪雙眼皮的摺痕,同時大略地用線條表現出下眼瞼。在上眼瞼畫上數根睫毛。畫出眉毛及鼻根,並且用線條描繪出嘴唇及頭髮的細節。

6 剛開始練習的時候,畫出來的每張人臉看起來都會略有差異,可別只畫了幾張就放棄。反覆地練習,至少畫個一打以上的人臉,直到你覺得滿意為止。

頭部的構成 —— 雙圓準則

這是一個描繪標準女性頭部比例的方法。學生可藉此來熟悉比例概念。謹記這個準則,然後動手畫:

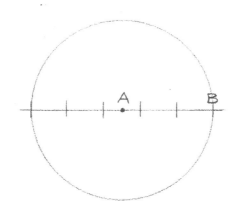

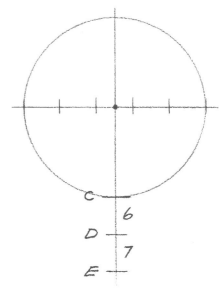

1 畫一條水平線,並將它均分為五等分。這個線段代表了頭部的寬度,大約是五個眼睛長。之後,將眼睛放在第2及第4區下方的位置上。

2 在第3區的中央標上A點,做為圓心,以AB距離為半徑畫圓,將約五個眼睛長的水平線段全都包入圓內。

3 通過圓心A畫一條垂直線,在垂直線與圓的交會處C點,是之後要畫上鼻尖的位置。然後與線段1~5相同,以眼睛長度為單位,在垂直線下方加上線段6、7。

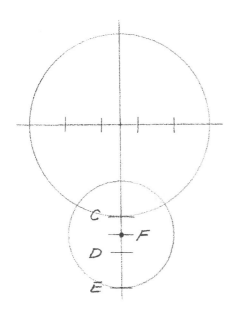

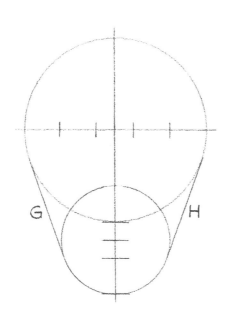

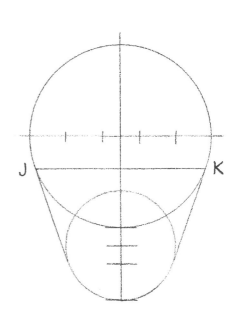

4 在線段6的中點標上F,以F點為圓心,FE線段為半徑,畫一小圓,E點之後會成為下巴的底部,F及D兩點則分別是嘴巴上下緣的位置。

5 用線段G及H將大圓及小圓相接,小心地讓線條恰好接在圓上,不要落在圓外或圓內。

6 在大圓與線段G、H的交會處,標上J、K兩點,將兩點連接,之後眼睛的上緣將會與JK線段對齊。

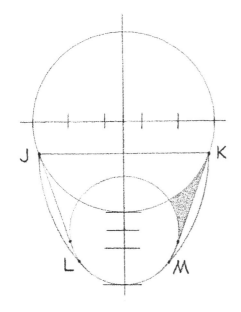

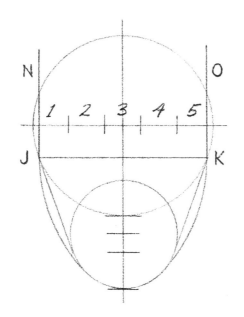

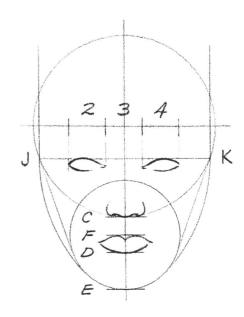

7 以J−K為半徑，分別以J點為圓心，畫出K−M弧，再以K點為圓心，畫出J−L弧。這兩條弧線就是臉頰的邊線。圖上陰影區域是臉頰下方的凹陷處，在完成的臉部素描上不一定會表現出來。

8 從J、K兩點分別畫一條垂直線。直線N−J、O−K是頭部兩側的邊線。仔細觀察這兩條線和大圓邊界的細微差距。

9 在JK線段的下方，對齊第2、4區的位置，畫上眼睛。線段C上，對齊數字3的位置，畫上鼻子。在線段F及線段D中間，畫上嘴巴，嘴巴的尺寸稍寬於鼻子。

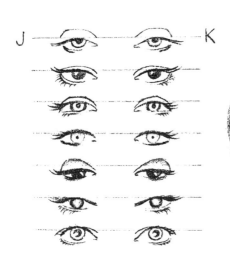

眼瞼的位置稍高於線段J−K，其形態可以是全開或是半遮蓋眼睛。上眼瞼也可能完全看不到。眼睛可能是深色、淺色或是介於兩者之間。你可以多嘗試描繪各種眼睛的外型及傾斜度。

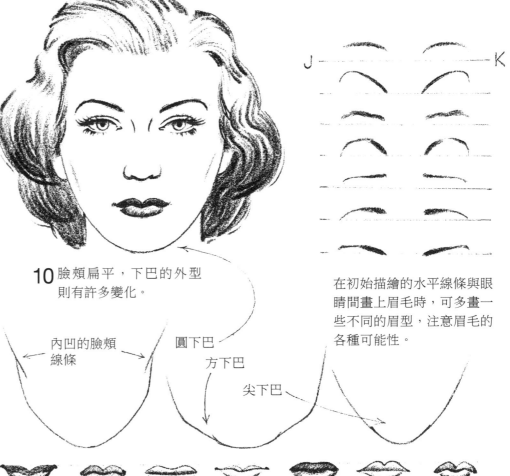

10 臉頰扁平，下巴的外型則有許多變化。

內凹的臉頰線條

圓下巴

方下巴

尖下巴

在初始描繪的水平線條與眼睛間畫上眉毛時，可多畫一些不同的眉型，注意眉毛的各種可能性。

緊閉的嘴巴也有許多不同的形態。

頭部的正面畫法

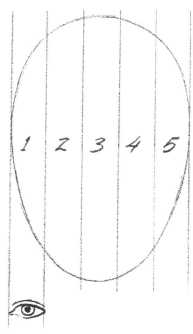

1 一般而言，標準的頭寬大約是五個眼睛的長度。眼睛通常落在第2及第4區上，極少數可能會在第2、3、4區之間變化。第1、5區可以畫得窄一些。兩側的鬢角和重疊的睫毛會讓一和五這兩區看起來更窄。

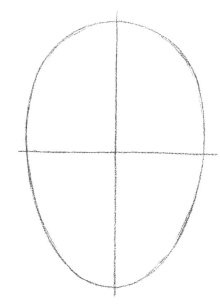

2 一般頭部的外型非但不是正圓形，反而是底部較為尖細的蛋形。

3 概略地輕畫出蛋形後，以水平及垂直線分別將上下、左右均分。

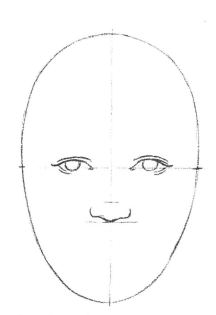

4 眼睛內眼角，將會落在水平中心線上。外眼角則稍微高於或剛好落在線上。鼻尖的位置距離水平中心線大約是1又1/2眼睛的長度。

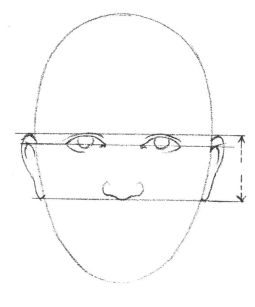

5 直視頭部時，耳朵的長度剛好等於眼睛上緣到鼻子底部的距離。

6a 眼睛的高度（正常張開的狀態）大約是眼睛長度的一半。眉毛則占據另外一半的眼睛長度，但多少會根據眉型的不同而略有差異。

6b 一般女性嘴巴的高度大約是眼睛長度的一半。而嘴巴上緣到鼻尖的距離，則占另一半的眼睛長度。上唇的厚度大約是嘴巴高度的1/3。

許多學生因為沒有遵照五官的等邊原則，導致無法描繪出比例正確的人臉。個別的臉部特徵也許畫得很好，但若是無法將它們放在正確的位置上，整體的表情看起來就會不太對勁。

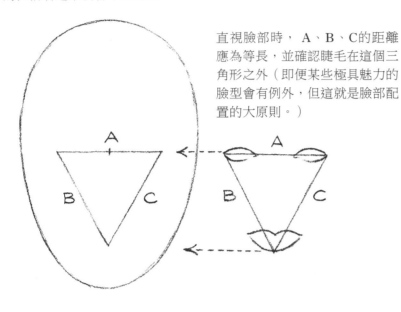

直視臉部時，A、B、C的距離應為等長，並確認睫毛在這個三角形之外（即便某些極具魅力的臉型會有例外，但這就是臉部配置的大原則。）

7 繪圖時常犯的錯誤：雙眼太過接近、鼻子過長或太短、嘴巴與眼睛之間的距離過長、下巴畫得太大等。只要了解這個三角形準則，就可以幫助我們在畫圖時將五官特徵放到正確的位置上。

如第一個步驟所述，標準的頭寬大約是五個眼睛的長度。虛線出現的部分可能會略有差異。從<u>鼻孔上方</u>的外緣到眼睛的距離，是一個眼睛的長度，<u>鼻子本身的寬度</u>，也等於一個眼睛長。

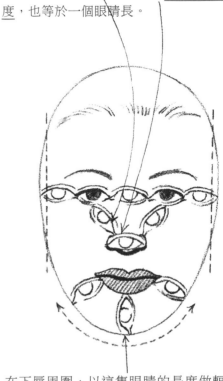

8 在下唇周圍，以這隻眼睛的長度做輻射狀的排列，就可找出下巴及臉頰下方的線條。

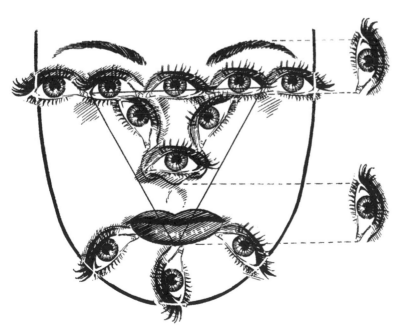

9 這是一張以眼睛為測量單位所繪製成的圖像，雖然看來有點驚悚，但五官的確是可依照這樣的比例位置描繪。

10 上圖是一張「戴著」我們一般習慣看到的臉部特徵的素描圖。

素描扁筆練習

對所有需要描繪人物的藝術形式而言，初期草圖的繪製是非常重要的。發展草圖時，一開始要先用極輕的筆觸畫下基礎線。

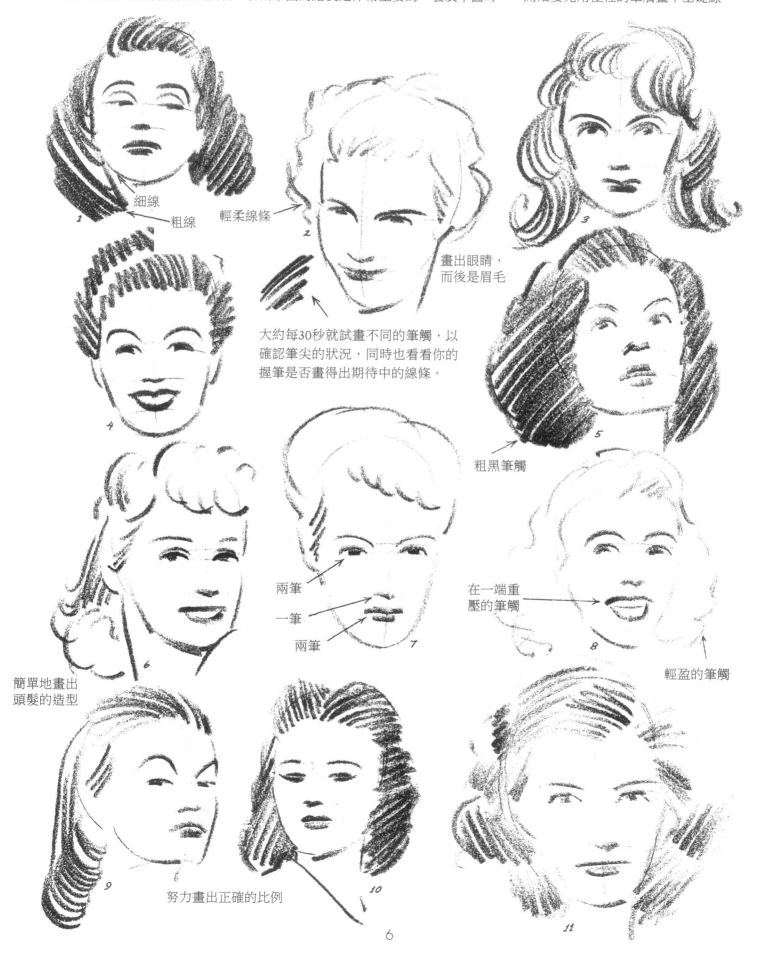

細線
1
粗線

輕柔線條
2

3

畫出眼睛，
而後是眉毛

大約每30秒就試畫不同的筆觸，以
確認筆尖的狀況，同時也看看你的
握筆是否畫得出期待中的線條。

4

粗黑筆觸

5

兩筆
一筆
兩筆
7

在一端重
壓的筆觸
8

輕盈的筆觸

簡單地畫出
頭髮的造型

6

9

努力畫出正確的比例

10

11

一步一步描繪眼睛

以下示範女性眼睛的建議畫法。注意：開始的筆觸一定要輕，之後的步驟才較容易控制及調整。為了強調重點，左邊的圖例在描繪時有加重筆觸。人眼的基本外型是橄欖球狀的橢圓形。

1

2

選左側的點做為內眼角，這個基本的眼型在左上角及右下角的區域，會稍微扁平。

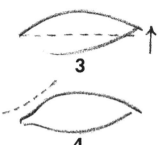

3

外（右）眼角可以稍微上提，稍高於原始的中心線（非必要）。

4

眼睛左上方的內側區域，通常會畫成向內彎的線條（這也是非必要）。

5

在這個基礎圖的右方邊緣，加上幾條微彎的眼睫毛。

6

在右下角的區域加上幾簇短睫毛。然後在下睫毛線的上方，輕畫一條平行線，這條線決定了下眼瞼的厚度。接著，淡化左下角的眼睛輪廓線，這樣眼睛看起來就不至於太重而顯得不自然。

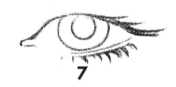

7

決定視線的方向，同時畫上虹膜的外緣以及內側瞳孔的邊界線。並用輕巧的楔形線條來強調內眼角。

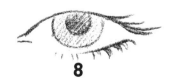

8

在兩個圓內，分別畫上不同明暗度的色塊。不同顏色的眼睛會有不同的明暗度變化。

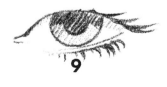

9

在瞳孔兩側的虹膜上添加陰影區塊。較淡的陰影可以超出到眼白的部分（上眼瞼的下方）。如果是比較小的作品，這個部分可以省略不畫。

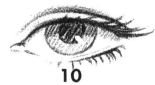

10

在眼瞼上方畫出皺摺，這個摺痕可以畫得或窄或寬，也可以完全不畫。加強上眼線的濃度，整條眼線都可以這樣處理。利用不透明的白色或是橡皮擦來強調眼珠中最明亮的光澤。

描繪眼睛的重點

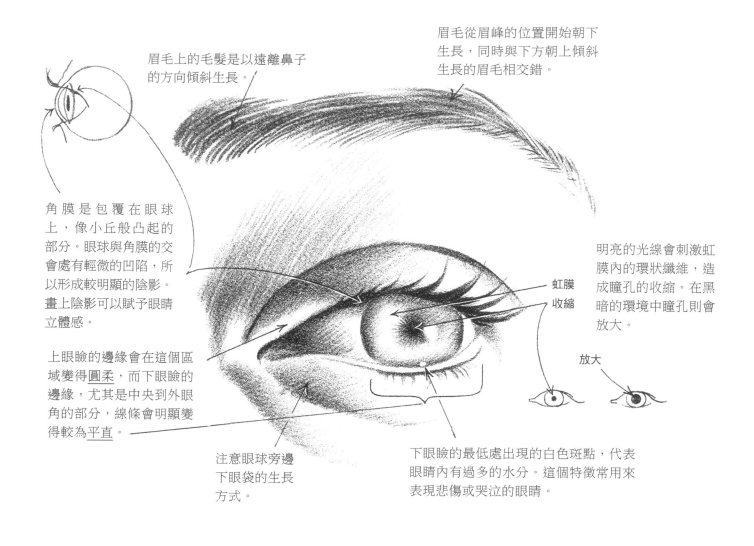

眉毛上的毛髮是以遠離鼻子的方向傾斜生長。

眉毛從眉峰的位置開始朝下生長，同時與下方朝上傾斜生長的眉毛相交錯。

角膜是包覆在眼球上，像小丘般凸起的部分。眼球與角膜的交會處有輕微的凹陷，所以形成較明顯的陰影。畫上陰影可以賦予眼睛立體感。

明亮的光線會刺激虹膜內的環狀纖維，造成瞳孔的收縮。在黑暗的環境中瞳孔則會放大。

虹膜收縮

放大

上眼瞼的邊緣會在這個區域變得圓柔，而下眼瞼的邊緣，尤其是中央到外眼角的部分，線條會明顯變得較為平直。

注意眼球旁邊下眼袋的生長方式。

下眼瞼的最低處出現的白色斑點，代表眼睛內有過多的水分。這個特徵常用來表現悲傷或哭泣的眼睛。

看近物時，瞳孔較小；看遠處時，瞳孔會變人。（在烈日下，眼瞼會瞇起，半遮蔽眼球來調適。）

上睫毛向上彎曲，下睫毛則向下彎曲，眼睛閉起時，上下排睫毛才不會交錯重疊。

隨著眼瞼的位置降低，原本明顯的摺痕可能變為凹陷的陰影區域。

但是彎曲幅度較大的睫毛，在向上彎曲之前會先向下捲曲，因此這裡常會出現類似扇貝形狀的毛髮發展。

眼瞼的位置愈低，虹膜上的陰影會愈深。

同樣的情況也會發生在下睫毛上，只是方向相反，也較不明顯。

反光會出現在清澈、透明、濕潤的角膜組織上。在多光源的環境下，角膜上可能會有兩個或三個的反光點。

事實上，眼瞼邊緣的睫毛通常是以兩列或三列的形式生長，所以睫毛常有群聚的傾向。

畫出完整的瞳孔，可以展現出耀眼動人、有生命力的雙眼。避免在虹膜或是瞳孔上畫出眼瞼及睫毛的陰影，使眼珠亮度達到最高。

如果想要讓眼睛更有神，須將反光點放在眼珠上較高的位置。

箭頭所指的區域是「濕潤」的反光，而旁邊的則是眼球輪廓的反光。

有時候，在虹膜及瞳孔的區域，添上一劃反光，效果會非常好。

在眼角附近其實存在一個沒有睫毛生長的區域。所以，在眼睛四周畫滿睫毛是錯誤的。

不過，向外延伸的睫毛陰影可能會落在眼睛周圍的皮膚中。在較小的畫作中，這個部分雖然不是必要，但也可以輕輕地將它表現出來。

當嘴巴微笑，下眼瞼會稍微上推，覆蓋住部分的虹膜。

虹膜（有彩虹的意思）是眼睛中有顏色的部分。色彩的斑紋會向瞳孔聚集。各種不同深淺的藍眼珠，是水晶體囊的色素沉澱後，透過虹膜組織而顯現出來的；灰色、棕色及黑色的眼球顏色是由虹膜上的色素粒子所形成；其他的眼睛色彩類型，則是混合了灰、棕、黑及藍色（藍色在所有眼珠中都會出現），也受到附近動脈、靜脈、神經微管的影響，而產生不同的色彩。眼珠的顏色，在虹膜的外緣特別明顯。

有些眼瞼上會有些細小摺痕，隨著年紀的增長，會變得愈加明顯。

在一般情況下，眼瞼的顏色會較周圍皮膚深。

眼睛睜開時，大部分上眼瞼會退縮到這一個比較深色的摺痕內。

視線向下時，眼球朝下轉動讓水晶體調整焦點對焦，眼睛會呈現較扁的橢圓形。

下眼瞼的邊緣厚度雖然比上眼瞼來得薄，但是由於下眼瞼比較濕潤光滑，在光線照射下較為明顯，所以在視覺上會比實際來得厚。

眼輪盤

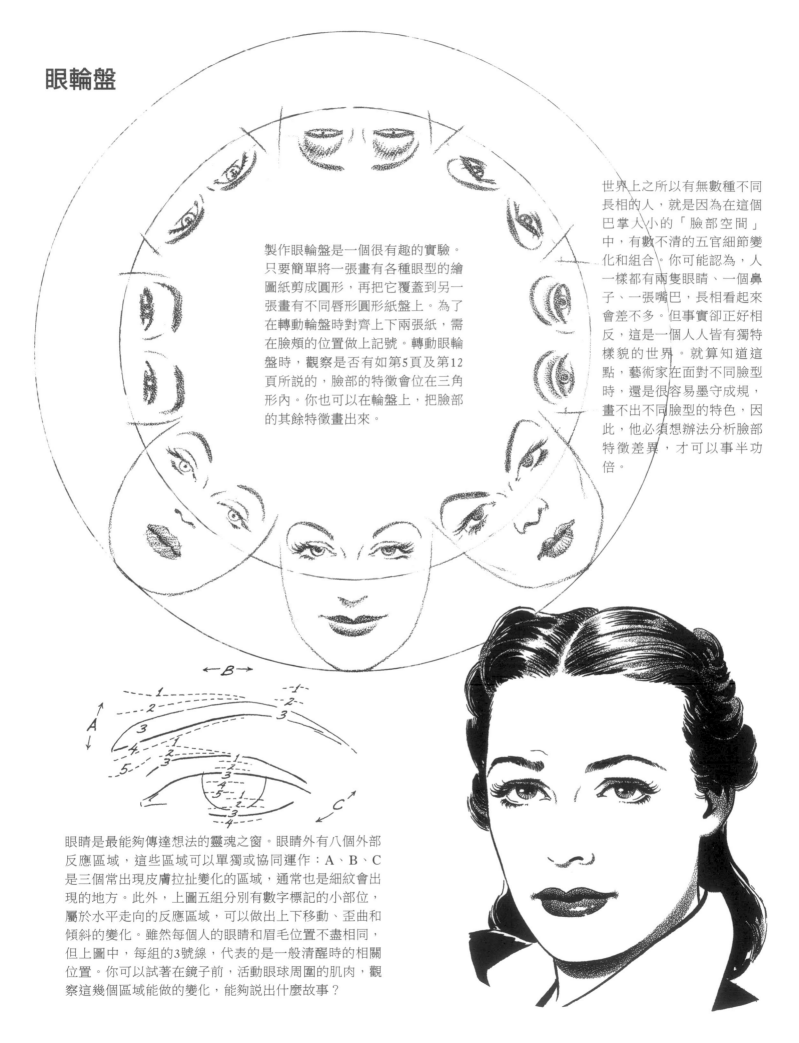

製作眼輪盤是一個很有趣的實驗。只要簡單將一張畫有各種眼型的繪圖紙剪成圓形，再把它覆蓋到另一張畫有不同唇形圓形紙盤上。為了在轉動輪盤時對齊上下兩張紙，需在臉頰的位置做上記號。轉動眼輪盤時，觀察是否有如第5頁及第12頁所說的，臉部的特徵會位在三角形內。你也可以在輪盤上，把臉部的其餘特徵畫出來。

世界上之所以有無數種不同長相的人，就是因為在這個巴掌大小的「臉部空間」中，有數不清的五官細節變化和組合。你可能認為，人一樣都有兩隻眼睛、一個鼻子、一張嘴巴，長相看起來會差不多。但事實卻正好相反，這是一個人人皆有獨特樣貌的世界。就算知道這點，藝術家在面對不同臉型時，還是很容易墨守成規，畫不出不同臉型的特色，因此，他必須想辦法分析臉部特徵差異，才可以事半功倍。

眼睛是最能夠傳達想法的靈魂之窗。眼睛外有八個外部反應區域，這些區域可以單獨或協同運作：A、B、C是三個常出現皮膚拉扯變化的區域，通常也是細紋會出現的地方。此外，上圖五組分別有數字標記的小部位，屬於水平走向的反應區域，可以做出上下移動、歪曲和傾斜的變化。雖然每個人的眼睛和眉毛位置不盡相同，但上圖中，每組的3號線，代表的是一般清醒時的相關位置。你可以試著在鏡子前，活動眼球周圍的肌肉，觀察這幾個區域能做的變化，能夠說出什麼故事？

描繪女性嘴唇

嘴唇,是一個單獨就能傳達心境或情感的重要臉部特徵,也是表情的重點所在。它直接的表達方式,與眼睛所展現出的微妙情感有所差異,光是嘴角的變化,就能透漏出許多事情。

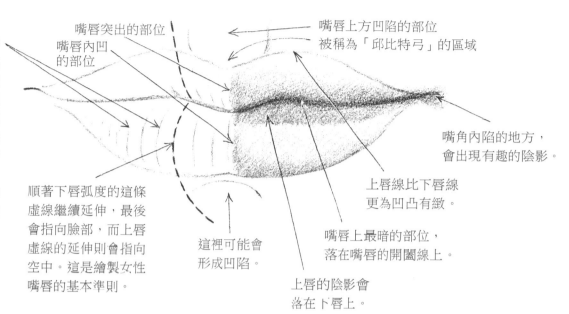

上、下唇各有約24條唇紋分布在表面,尤其在發o或u的音時會特別明顯。唇紋在微笑時則幾乎看不見,而隨年紀增長,這些紋路會一路延伸至臉部皮膚上。所以即使是塗上了口紅,嘴唇的光澤也會因為唇紋而被分割成不同的明暗區塊。

嘴唇突出的部位
嘴唇內凹的部位

嘴唇上方凹陷的部位被稱為「邱比特弓」的區域

嘴角內陷的地方,會出現有趣的陰影。

順著下唇弧度的這條虛線繼續延伸,最後會指向臉部,而上唇虛線的延伸則會指向空中。這是繪製女性嘴唇的基本準則。

這裡可能會形成凹陷。

上唇線比下唇線更為凹凸有緻。

嘴唇上最暗的部位,落在嘴唇的開闔線上。

上唇的陰影會落在下唇上。

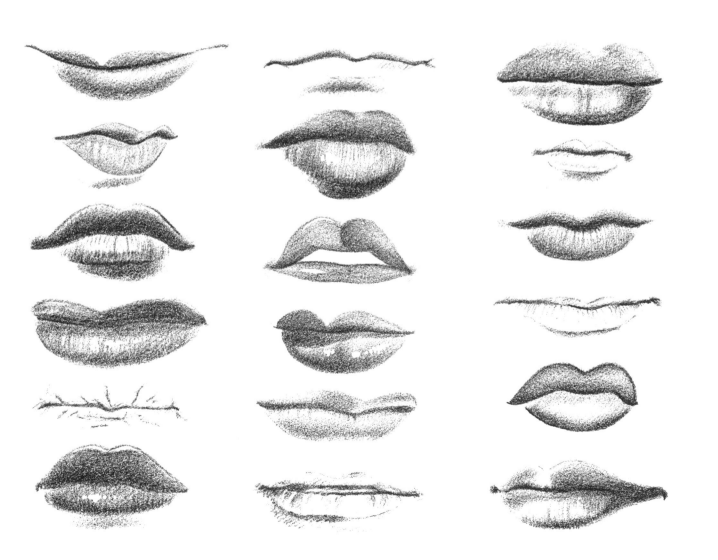

笑容和三角形準則

將一個倒立的等邊三角形擺在臉部特徵上，我們可以觀察到一個有趣又實用的現象。倒三角形上方的兩個端點落在眼角最外側（非睫毛的位置），底部的端點則會恰好落在下唇底部，而且不論是微笑或緊閉的嘴唇皆是如此。會形成這樣的現象有以下幾個原因：

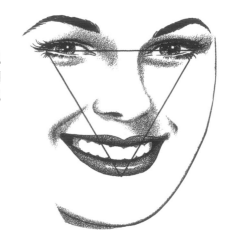

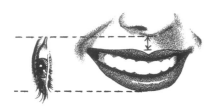

1 由於嘴唇向兩側拉伸的緣故，上唇的最上緣和鼻子之間的距離會縮短，這個距離通常是半個眼睛的長度（參考第4頁，眼長是臉部的測量單位）。

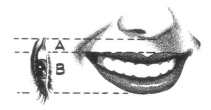

2 即使上、下唇分開，使距離B增加，但因為距離A縮短的緣故，所以A、B距離的總和仍然維持一個眼睛的長度。

3 不論是微笑或是緊閉雙唇，下唇最下緣和鼻子之間的距離也大略相等，牙齒及下巴的位置也幾乎不變。

4 上述的情況在一般笑容的狀況下是成立的，但在大笑、狂笑，或吃驚時，嘴巴張大且下巴往下掉的情況下，可就不適用了。

上圖的嘴巴張得特別開，但不論嘴巴張開的幅度為何，三角形準則同樣成立這點著實讓人驚訝。所以，當你想要畫一個張大的嘴巴，也不要將倒三角形底部的頂點外移太多。右圖的嘴唇完全張開，尤其在開懷大笑時，三角形的三個頂點同樣還是會落在準確的位置上。你可以自己來驗證看看這個準則。

鼻子的結構

1 鼻頭尖，鼻中膈扁平。

最右排畫得是鼻子下半部的區域，形狀不分男女，最大的區別只有從正面來看時，才有比較明顯的差異，通常男性的鼻子不如女性來得精緻。在右排的側面圖中，指出鼻子各部位的名稱。

眉間
鼻樑
鼻骨
鼻骨
鼻軟骨
鼻軟骨
鼻頭
鼻尖
鼻翼
鼻中隔
鼻孔
纖維脂肪組織
鼻中膈

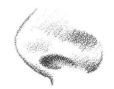
2 鼻中膈向鼻尖方向收窄。

上圖是鼻子各個外部構造的標示。注意，鼻骨向下發展到接近鼻樑一半的位置後，會與鼻軟骨相接，相接處有時候會畫得稍微寬一些。眉間是眉宇之間的平滑區域。從側面圖可看出，鼻子只有一半在臉上，另一半則懸空（如中間區隔的虛線所示）。

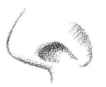
3 鼻孔外露，帶有角度的鼻翼。

4 精巧的鼻形，小鼻孔。

男性的鼻子

1 鷹勾鼻，末端向上勾起。
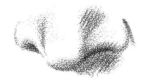

2 橫跨鼻孔，相對平坦的平面。

3 鼻頭大而圓，看不見鼻孔。

4 鼻頭小而圓，可勉強看到鼻孔。

5 鼻頭寬闊，鼻中膈向鼻尖收窄。

6 鼻頭小而方正。

女性的鼻子

1 鼻中膈延長至鼻孔內。

2 大而直的鼻孔。

3 圓形鼻，鼻孔小。

4 鼻中膈下垂外突，鼻孔大。

5 鼻中膈平坦，鼻翼方正。

6 一般公認的標準鼻型。

5 鼻孔向下傾斜。

6 長形的鼻孔，向內捲起的鼻中膈。

7 有稜角的鼻中膈。

8 底部呈平坦狀。

9 鼻翼後方變平。

13

用最少的線條畫出鼻子

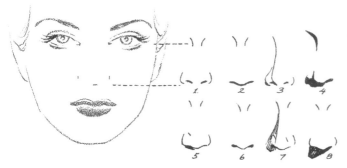

上圖有八種正面描繪女性鼻子的建議畫法，通常最好要畫出鼻根到兩眼之間的凹陷區域（至少畫出一邊）。在圖2中，鼻孔被細長的陰影遮住，線條畫得愈重，代表陰影愈深，這是描繪鼻子最簡單的做法。絕對不要單獨畫兩個圓孔擺在鼻子上。在圖1中，利用兩個短斜線來表示鼻孔，就不需畫上外側的線條了，但要特別注意斜線的放置位置。對初學者來說，女性鼻子的側面線條是非常具有挑戰性的，因此最好省略不畫。在圖3、4、7、8中，有一種光線從右上方照射下來的感覺。除了鼻子上會有一些陰影，臉上其他地方則大致維持原樣，只有下巴下方的相對位置上，會出現一些陰影。

上圖是八種男性側臉時的鼻子畫法。男女鼻子的樣式及畫法，是可以共通的，只是男性的鼻子通常較為粗獷，而女性的則顯得較為精緻。根據鼻子下半部分的相對寬度及長度，最遠端的鼻翼也許會出現在畫面上。兩個鼻孔外側的距離如果愈寬，較遠端的鼻翼就愈明顯。隨著臉部往觀察者的方向轉正，兩側的鼻翼就會出現了。

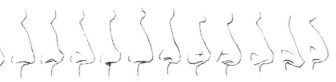

下排是十二種不同鼻子的樣式變化，完整的側面圖表現在第一個圖上。

觀察每張圖中的額頭、鼻樑、鼻孔及鼻尖的不同。試著練習畫畫看吧！

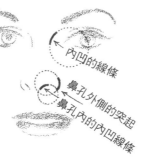

上面是繪製鼻子時，可能會使用到的幾條基準弧線（黑線部分），圓形的虛線部分不用畫出來！

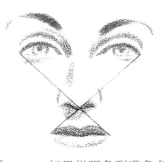

如果從眼角到嘴角各畫一條交錯直線，兩條線的交會點會非常接近鼻尖的位置（只適用於正視圖）。

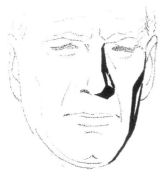

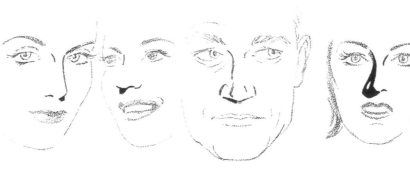

觀察鼻子與臉頰左側陰影的相似之處，這兩個部分的處理非常重要。

從正面描繪鼻子時，該布置多少垂直的鼻影呢？如果臉被局部的陰影籠罩，這部分就不能輕忽；但如果整張臉處在充足的光線中，那就可以輕巧地處理。

從各個角度觀察鼻子

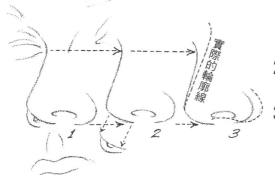

實際的輪廓線

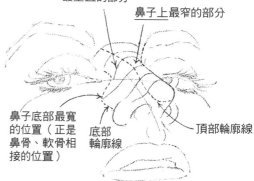

鼻子和臉之間最垂直的部分

鼻子上最窄的部分

鼻子底部最寬的位置（正是鼻骨、軟骨相接的位置）

底部輪廓線

頂部輪廓線

1 半側面時的鼻子

2 遠端的鼻孔被往下移除（注意觀察它的形狀）。

3 虛線部分是同一個鼻子轉成側面時較平坦的輪廓線。注意觀察臉部鼻樑線條由半側面轉為側面時的位移變化。

1 鼻子稍微轉動，遠端的鼻孔恰好露出來。

2 只能看到遠端鼻翼的邊緣。

3 觀察鼻中膈和鼻孔的相連情形，較遠端的鼻孔位於鼻中膈之上，兩者緊密相接，鼻孔微小，呈線條狀。如果是線稿，也是一樣的畫法。

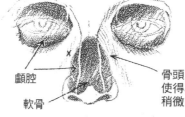

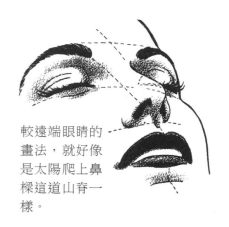

上圖是鼻子的立體圖，檢視了幾個橫切面。注意觀察鼻子的底部是如何和臉相接的。

較遠端眼睛的畫法，就好像是太陽爬上鼻樑這道山脊一樣。

右圖是鼻子後方的頭骨剖面圖。兩側的顴腔都有凸起的骨頭，自己觸摸看看，來感覺它的存在。這邊是內眼角凹陷處與鼻翼凹陷處之間，緩和高起的部分，常會形成受光面。

顴腔

軟骨

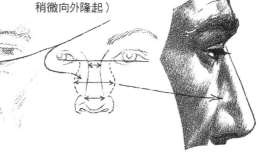

骨頭（上頜骨的存在使得鼻子底部在此處稍微向外隆起）

鼻中膈寬而有溝，一直延伸至嘴唇上方區域。

由下往上看，可看出鼻翼接合的角度，鼻中膈非常窄。

由上往下看，鼻翼非常遼闊，圓潤的鼻頭。

方正的鼻頭，底部扁平，鼻翼低而平坦。

高而圓滿的鼻翼，厚實的鼻頭。

鼻翼上的溝槽向前及向下延伸，鼻尖平直。

耳朵的畫法

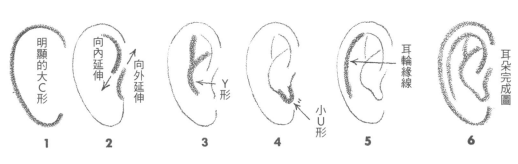

明顯的大C形　向內延伸　向外延伸　Y形　小U形　耳輪緣線　耳朵完成圖

1　2　3　4　5　6

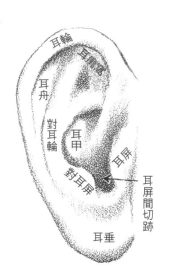

耳輪　耳輪腳　對耳輪　耳舟　耳甲　耳屏　對耳屏　耳屏間切跡　耳垂

用六個簡單步驟畫出耳朵

上圖是耳朵主要部位的建議順序畫法。不論耳朵的外型有何差異，基本畫法都是一樣的。注意在圖2中，兩條線錯開的方式。在圖3中，Y形向上凸起，邊緣緊接的部分則向下凹陷。觀察右圖a中，耳輪或耳緣的上半部如何繞行生長至耳朵的後方。同樣觀察圖b，從背面來看，耳緣輪廓線可能往頭部方向內彎，或是下排圖G，耳緣輪廓線朝遠離頭部的方向外凸。在圖a及c中，對耳輪或是Y的尾部（×的位置），有時也可能會向上凸起。

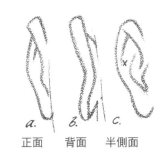

a. 正面　*b.* 背面　*c.* 半側面

由上往下看

由下往上看

畫圖時，認識耳朵構造的名稱雖然不是必要，左上圖還是附上相關資訊供你參考。耳屏及對耳屏是用來保護位於兩者間的內凹區域，聲音就是由此傳入頭部。在外耳構造中，耳甲是最下凹的部分，總是會有陰影落在其中。耳垂是外耳構造中最柔軟的部分，它可能與頭部相接，或是從耳朵垂吊而下。

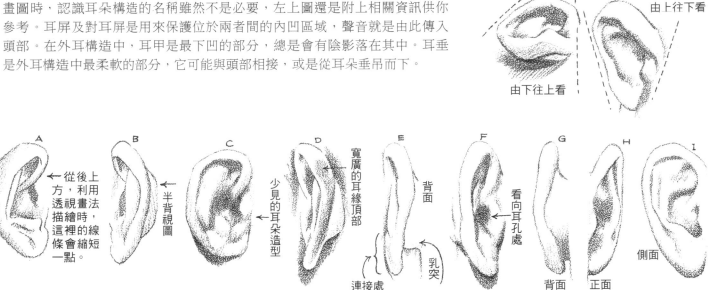

A　從後上方，利用透視畫法描繪時，這裡的線條會縮短一點。

B　半背視圖

C　少見的耳朵造型

D　寬廣的耳緣頂部

E　背面　連接處　乳突

F　看向耳孔處

G　背面

H　正面

I　側面

上排是從各種角度觀察不同耳朵的圖示。圖A，從後上方往下看，耳輪的最前端會在耳孔上方明顯地向內捲曲。耳垂前方和頭部的連接處正好位在下顎關節上（用手指感覺一下），耳甲背面則正好接在乳突骨的前方（參考E圖）。

上排是用鋼筆或筆刷繪成的耳朵範例。在不同的光線環境下，耳朵山脊狀的起伏也會有不同的表現手法。認識耳朵外型的必要結構，然後實地去觀察！

自然生長的頭髮造型

在藝術領域中，「多樣性」是創作的重要基調，所以要描繪出完美的髮型，豐富多元的細節正是舉足輕重的關鍵。在本頁下方的捲髮放大圖中，觀察每一綹頭髮間寬度的差異。下次當你有機會坐在女性的後方，記得觀察她頭髮的分層。在圖中，下層的髮綹1、2、3各自有不同的寬度，上層的髮綹4、5、6亦是如此。髮綹可以相互組合，具有相同明暗度的可以合併成一束（根據陰影的不同，可能形成深、淺髮色的差異），或是捲曲方向相同的也可以合為同一髮束。

1 即使頭髮經過梳整而自然垂下，還是會彈回各個髮綹的之中。因為頭皮並不是平坦的表面，內含髮根的毛囊，在髮線上各自往不同方向傾斜生長，於是當頭髮長出頭皮表面，便會自然集結成撮。

髮線

髮綹

毛囊（放大圖）

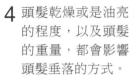

2 形成髮綹的第二個原因，是由於毛髮本身帶電，彼此會相互吸引，因此從頭皮垂下時，會自然集結成群。

頭髮

相互吸引

3 通常，頭部是身體活動最頻繁的部位。由於頻繁活動，頭部周圍的氣流受到擾動，使質地較輕盈的頭髮各自分開，形成飄逸的髮束。

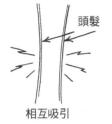

4 頭髮乾燥或是油亮的程度，以及頭髮的重量，都會影響頭髮垂落的方式。

5 整髮工具和定型液，也許可以改變頭髮自然的生長方向，但整髮後的造型也必須維持其柔順、充滿空氣感的質感。

頭髮的特寫

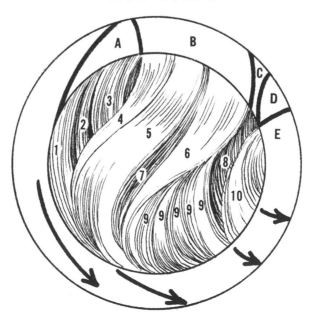

6 在右圈的內圈，你可以看到髮絲分組狀況的細節。當然，只要頭隨意一甩，這樣的組成型式就會跟著變化。

7 右圖下方的箭頭，指出頭髮自然的延伸方向。A及B區的髮綹在下方匯集，而後也許在更下方的位置又會再次分開。

8 仔細觀察圖中髮簇1到10的寬度差異。把髮簇畫得自然、有不同粗細寬度，是成功繪製頭髮的不二法門。

9 研究圖中的髮綹，注意觀察髮綹B中，第4股及第5股髮束被一個非常細窄的凹陷區域分隔成兩個獨立的髮簇；第5、6股髮束則是被編號7這道較深而寬的凹陷隔開。注意髮束6完全轉向而匯集成編號9的小髮束群。比起髮束7，髮束8的內陷更深，顏色也更暗。髮束8、10的髮流方向相同，10位在8的上方。髮綹A～E的自然生長狀態，大致上是朝著右下方生長。

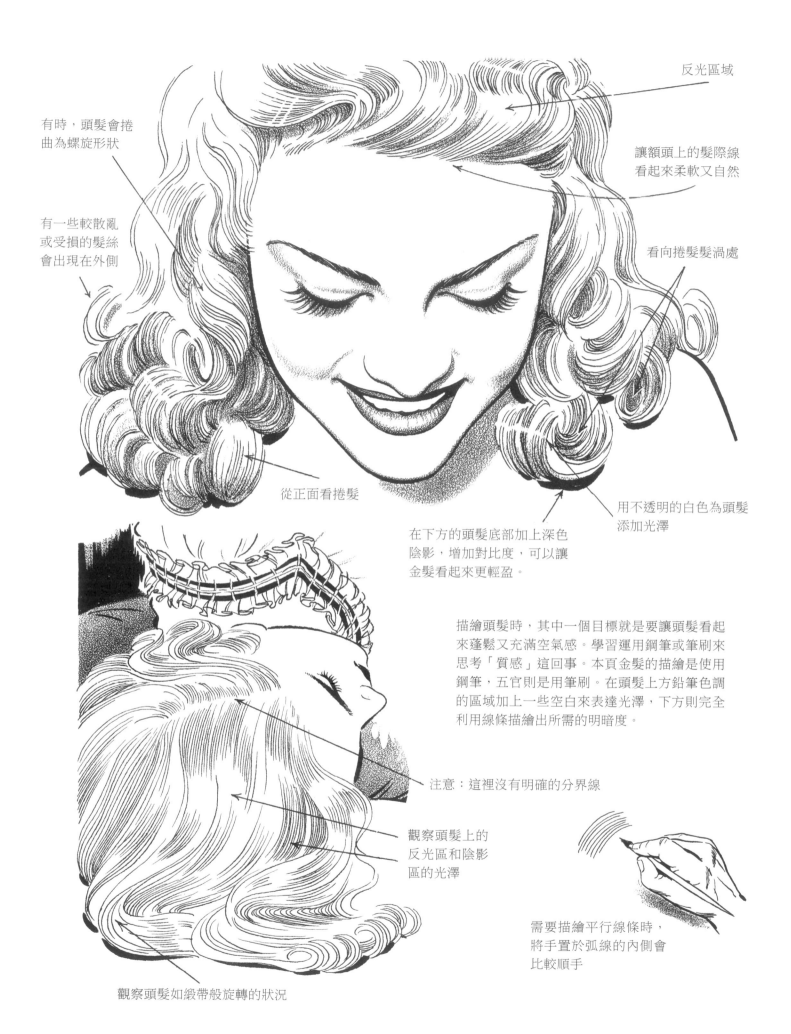

有時，頭髮會捲曲為螺旋形狀

反光區域

讓額頭上的髮際線看起來柔軟又自然

有一些較散亂或受損的髮絲會出現在外側

看向捲髮髮渦處

從正面看捲髮

用不透明的白色為頭髮添加光澤

在下方的頭髮底部加上深色陰影，增加對比度，可以讓金髮看起來更輕盈。

描繪頭髮時，其中一個目標就是要讓頭髮看起來蓬鬆又充滿空氣感。學習運用鋼筆或筆刷來思考「質感」這回事。本頁金髮的描繪是使用鋼筆，五官則是用筆刷。在頭髮上方鉛筆色調的區域加上一些空白來表達光澤，下方則完全利用線條描繪出所需的明暗度。

注意：這裡沒有明確的分界線

觀察頭髮上的反光區和陰影區的光澤

需要描繪平行線條時，將手置於弧線的內側會比較順手

觀察頭髮如緞帶般旋轉的狀況

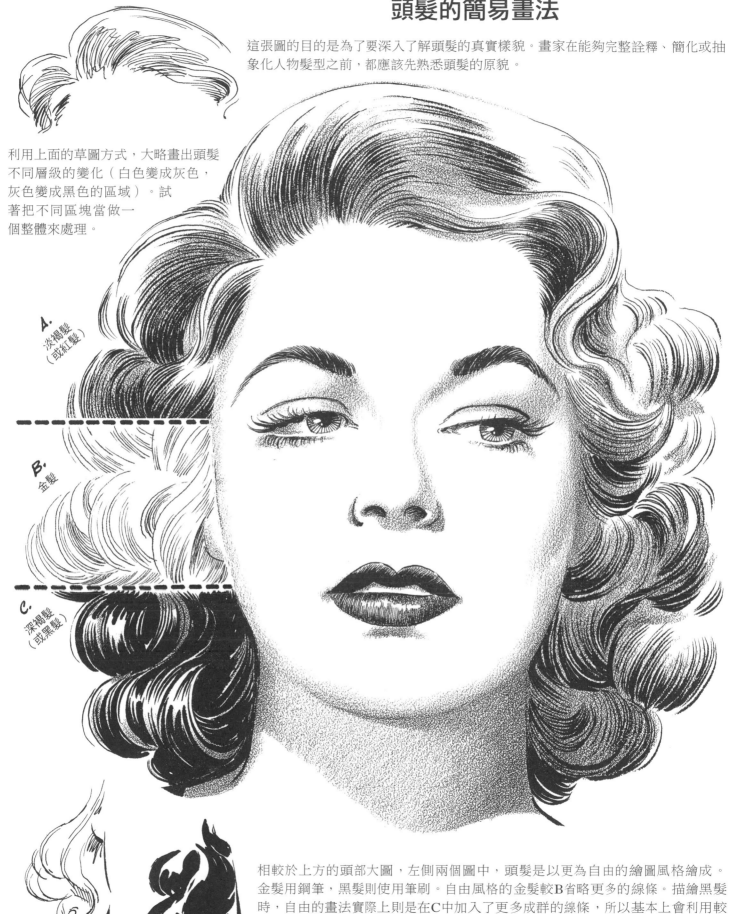

頭髮的簡易畫法

這張圖的目的是為了要深入了解頭髮的真實樣貌。畫家在能夠完整詮釋、簡化或抽象化人物髮型之前，都應該先熟悉頭髮的原貌。

利用上面的草圖方式，大略畫出頭髮不同層級的變化（白色變成灰色，灰色變成黑色的區域）。試著把不同區塊當做一個整體來處理。

A.
淡褐髮（或紅髮）

B.
金髮

C.
深褐髮（或黑髮）

相較於上方的頭部大圖，左側兩個圖中，頭髮是以更為自由的繪圖風格繪成。金髮用鋼筆，黑髮則使用筆刷。自由風格的金髮較B省略更多的線條。描繪黑髮時，自由的畫法實際上則是在C中加入了更多成群的線條，所以基本上會利用較粗的黑線來描繪。你也可以努力開發自己的繪畫風格。

深髮色的描繪方法

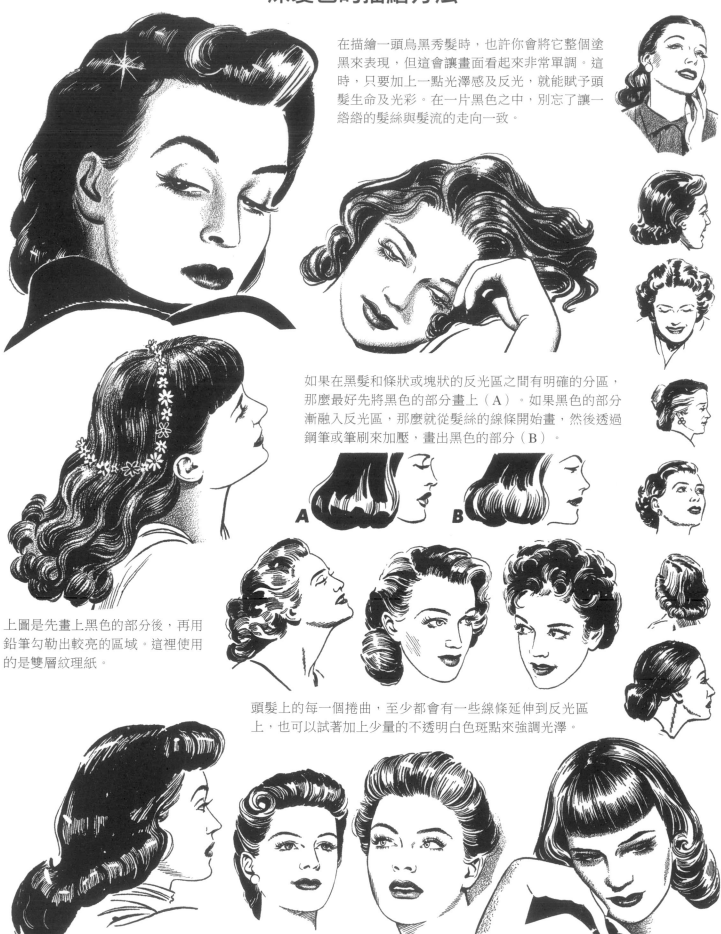

在描繪一頭烏黑秀髮時，也許你會將它整個塗黑來表現，但這會讓畫面看起來非常單調。這時，只要加上一點光澤感及反光，就能賦予頭髮生命及光彩。在一片黑色之中，別忘了讓一絡絡的髮絲與髮流的走向一致。

如果在黑髮和條狀或塊狀的反光區之間有明確的分區，那麼最好先將黑色的部分畫上（A）。如果黑色的部分漸融入反光區，那麼就從髮絲的線條開始畫，然後透過鋼筆或筆刷來加壓，畫出黑色的部分（B）。

上圖是先畫上黑色的部分後，再用鉛筆勾勒出較亮的區域。這裡使用的是雙層紋理紙。

頭髮上的每一個捲曲，至少都會有一些線條延伸到反光區上，也可以試著加上少量的不透明白色斑點來強調光澤。

20

淺髮色的描繪方法

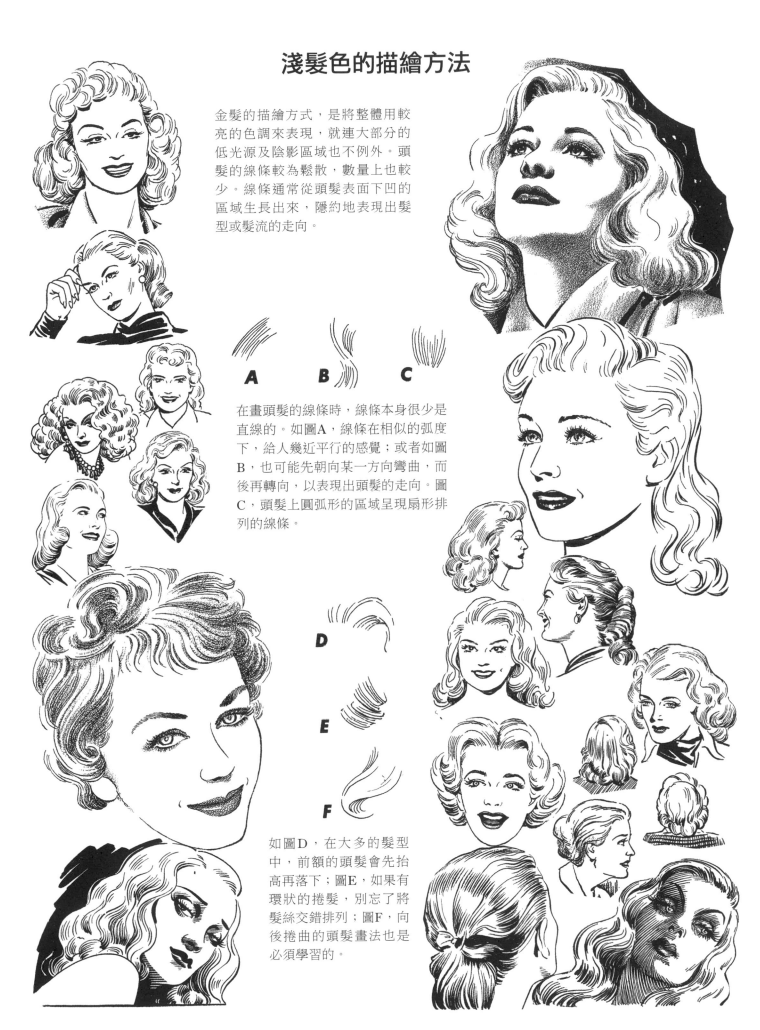

金髮的描繪方式，是將整體用較亮的色調來表現，就連大部分的低光源及陰影區域也不例外。頭髮的線條較為鬆散，數量上也較少。線條通常從頭髮表面下凹的區域生長出來，隱約地表現出髮型或髮流的走向。

在畫頭髮的線條時，線條本身很少是直線的。如圖A，線條在相似的弧度下，給人幾近平行的感覺；或者如圖B，也可能先朝向某一方向彎曲，而後再轉向，以表現出頭髮的走向。圖C，頭髮上圓弧形的區域呈現扇形排列的線條。

如圖D，在大多的髮型中，前額的頭髮會先抬高再落下；圖E，如果有環狀的捲髮，別忘了將髮絲交錯排列；圖F，向後捲曲的頭髮畫法也是必須學習的。

21

一步一步畫出男人的髮型

 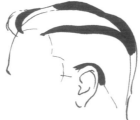 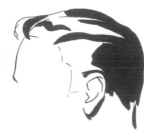 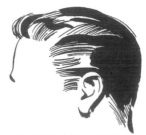

1 用鉛筆畫出頭顱及耳朵的線條。

2 決定髮型的線條及髮線的位置。

3 用筆刷在頭髮分界處、耳朵後方、頭部前緣及頂部分別畫上粗黑線條。

4 畫上剩餘的黑色部分，做出反光區。

5 用鋼筆的中間色調畫上柔軟蓬鬆的線條。

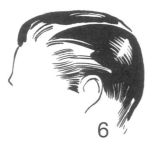 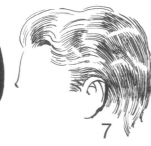 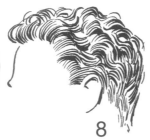 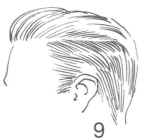 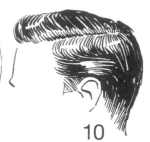

6　　　　7　　　　8　　　　9　　　　10

當然，無論是髮型、質感或顏色的深淺都有無數種可能性。圖6表現的是直黑髮；圖7，髮絲則顯得特別細且呈波浪狀；圖8是中間色調的捲髮；圖9是金色直髮。特別注意圖10，頭髮從旁分線開始，先向前，而後再轉向朝後生長，圖9中的頭髮則是從分界線直接向後生長。

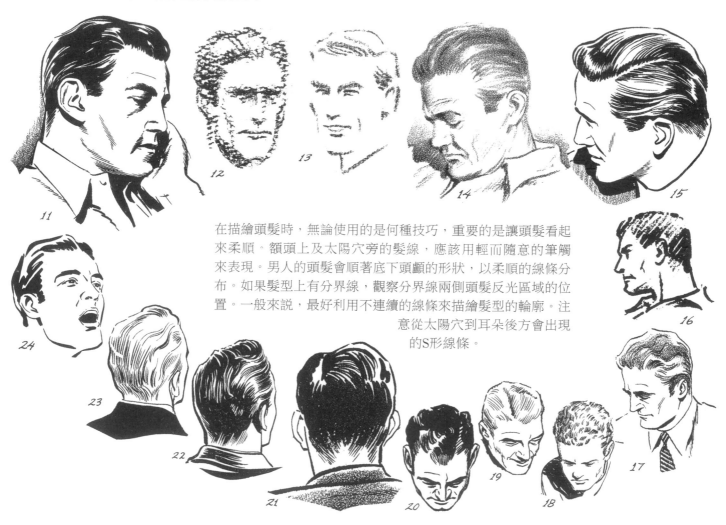

在描繪頭髮時，無論使用的是何種技巧，重要的是讓頭髮看起來柔順。額頭上及太陽穴旁的髮線，應該用輕而隨意的筆觸來表現。男人的頭髮會順著底下頭顱的形狀，以柔順的線條分布。如果髮型上有分界線，觀察分界線兩側頭髮反光區域的位置。一般來說，最好利用不連續的線條來描繪髮型的輪廓。注意從太陽穴到耳朵後方會出現的S形線條。

隱藏的三角形

無論進行何種藝術創作，對結構形式有所
了解是非常重要的。本頁的內容是在繪畫
的過程中，挑戰既有的方式，對臉部結構
進行創新、實驗風格的畫法。

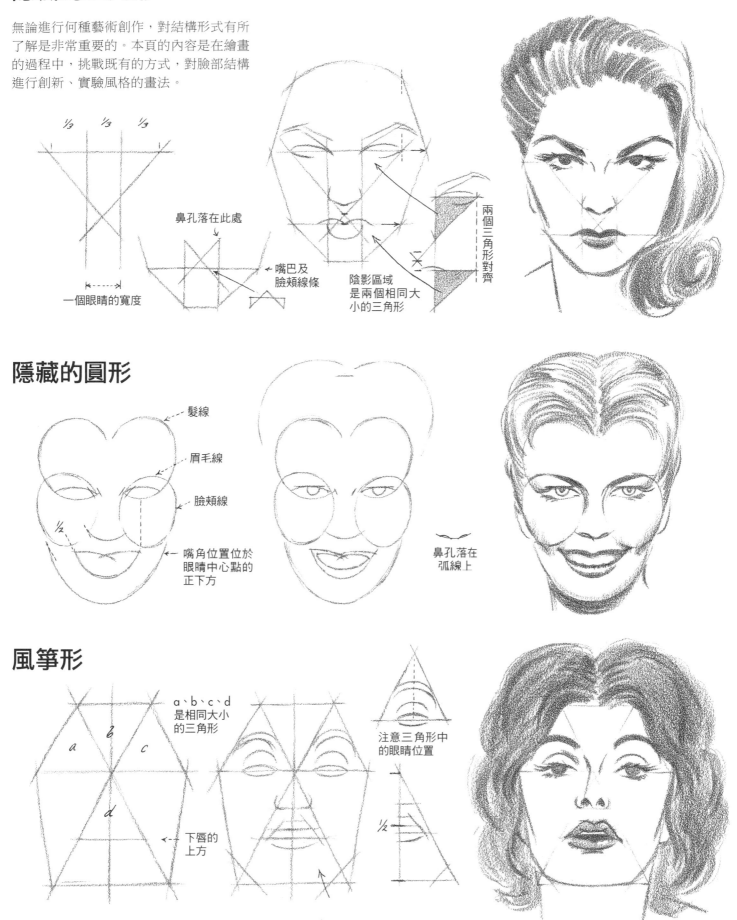

1/3　1/3　1/3

鼻孔落在此處

一個眼睛的寬度

嘴巴及
臉頰線條

陰影區域
是兩個相同大
小的三角形

兩個三角形對齊

隱藏的圓形

髮線

眉毛線

臉頰線

嘴角位置位於
眼睛中心點的
正下方

鼻孔落在
弧線上

風箏形

a、b、c、d
是相同大小
的三角形

注意三角形中
的眼睛位置

下唇的
上方

一旦了解頭骨及臉部特徵的基本架構，要畫出帶立體感的女性側臉，就不再是件難事了。通常耳朵的位置會是決定該表現出多少臉部特徵的關鍵。

用透視法描繪女性側臉

首先要認識兩塊簡單的骨頭區域。眼窩頂、或是眼睛上方的凸起部位，這裡是額頭，也就是額骨的一部分。顴骨，或稱頰骨，也位於這個區域。

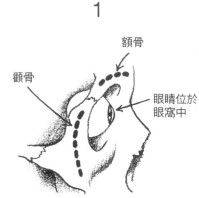

1

額骨

顴骨

眼睛位於眼窩中

2 從非常接近背面的視角看來，只能勉強看到這兩塊骨頭。

3 隨著頭部逐漸轉向，首先看到的會是上眼瞼的睫毛，可用鉛筆輕畫一撇，或是添上一小截延伸的眉毛。

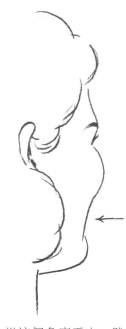

4 從這個角度看去，雖然嘴巴完全不會出現，但從輪廓就能看出微笑的臉部表情。

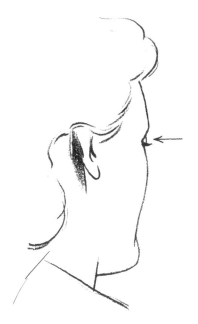

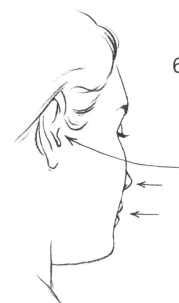

5 頭部再稍微旋轉，可以看到部分的眼瞼，但不一定會看到眉毛。

6 然後，鼻尖接著出現。根據每個人臉部特徵的差異，部分的嘴唇也可能會露出來。注意，耳朵的位置可能高於或低於眼睛。

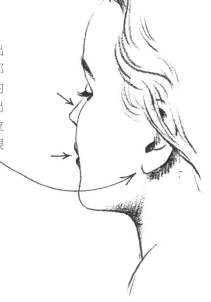

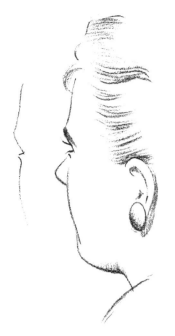

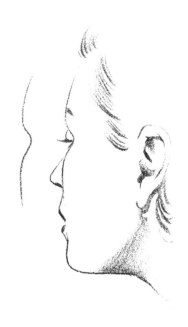

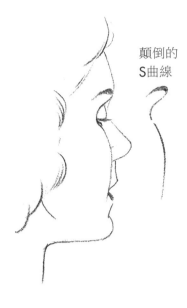

7 上圖人物的嘴巴較小，所以沒有出現在畫面上，從眉峰以降，底下的上、下睫毛皆已經出現。

8 由於這是一個「波浪狀」的輪廓外型，厚重的眼瞼及白色的眼球並未畫出。這裡的耳朵平貼頭部，不像大多數的耳朵會稍微外翻。

9 視線朝下的厚重眼瞼。注意由眉毛和顴骨所形成的S曲線。

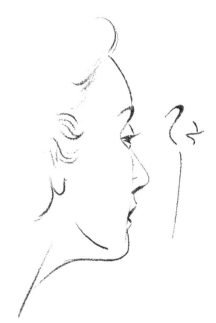

10 眼睛的凸出部位非常明顯。鼻子底部和嘴巴部分的臉頰輪廓線是「中斷的」。

11 弧形眉毛向下延伸與額骨相接的部分，以及強化的睫毛，都是本圖的表現重點，在此也提供另一種瞳孔的畫法。注意，臉頰輪廓線是斷斷續續的。

12 即使臉部已經接近側面的擺放位置，還是有很明顯的臉頰線條表現出來。眼窩的線條朝向眉峰的位置延伸，注意臉頰輪廓線遮蔽了部分的嘴角。

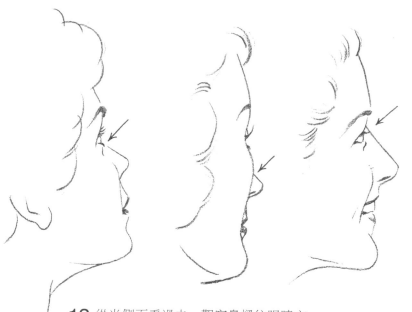

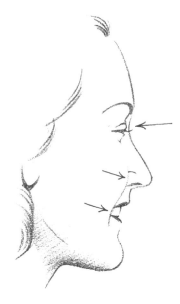

13 從半側面看過去，觀察鼻樑往眼睛方向延伸的情況；如果頭部朝觀察者的反方向轉走，鼻樑線條會跑到眼睛下方，如果從接近正側面的角度來看，鼻樑線條則會落在眼睛之上。

14 在這個視角，笑瞇瞇的眼睛要畫在接近額頭的「鼻根」位置。連續的臉頰輪廓線會擋到部分的鼻子及嘴巴。

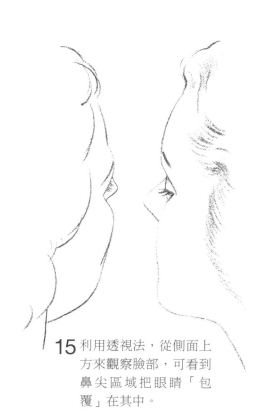

15 利用透視法，從側面上方來觀察臉部，可看到鼻尖區域把眼睛「包覆」在其中。

16 從這個視角，上圖左側的眼睛看起來會很寬，且呈球形，而右圖中的眼睛則顯得較小。左右這兩張圖都是正側面的角度。

17 利用透視法，從側面的下方來觀察臉部，注意在箭頭所指的地方，臉頰輪廓線會出現奇特的「中斷處」。

用簡單步驟畫出女性側臉

1 畫出一個正方形草圖，並將其均分為四等分。

2 將線段a、b分為四等分，線段c分為二等分，以畫出頭骨線條。

3 將線段d分為四等分，畫出下顎的線條。

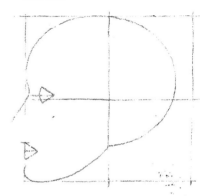

4 在水平中心線上方和外框的交界處內側，畫出鼻子。

5 同樣的，在水平中心線上方畫出眼睛的線條。

6 畫出箭頭形狀的眼睛及嘴巴。

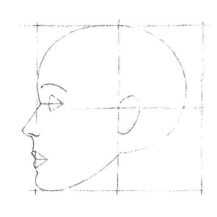

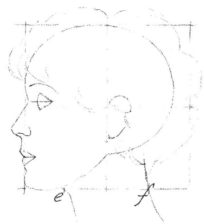

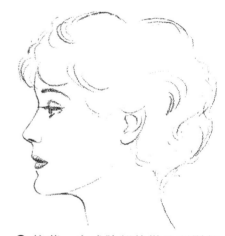

7 將上唇與鼻子相連接，再如圖片所示，畫出眉毛及耳朵。

8 將線段e、f分成二等分，並依此畫出脖子，並且描出頭髮的輪廓。

9 接著，完成臉部特徵及頭髮細節。

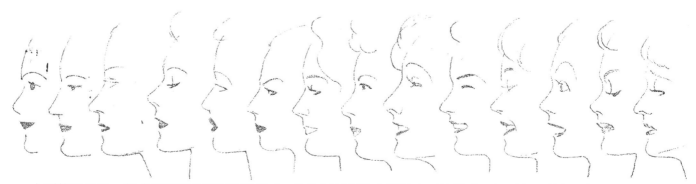

上列的圖組是一些非常簡單的側面輪廓樣式。你也可以創造出屬於自己的樣式，但別忘了筆觸要輕！

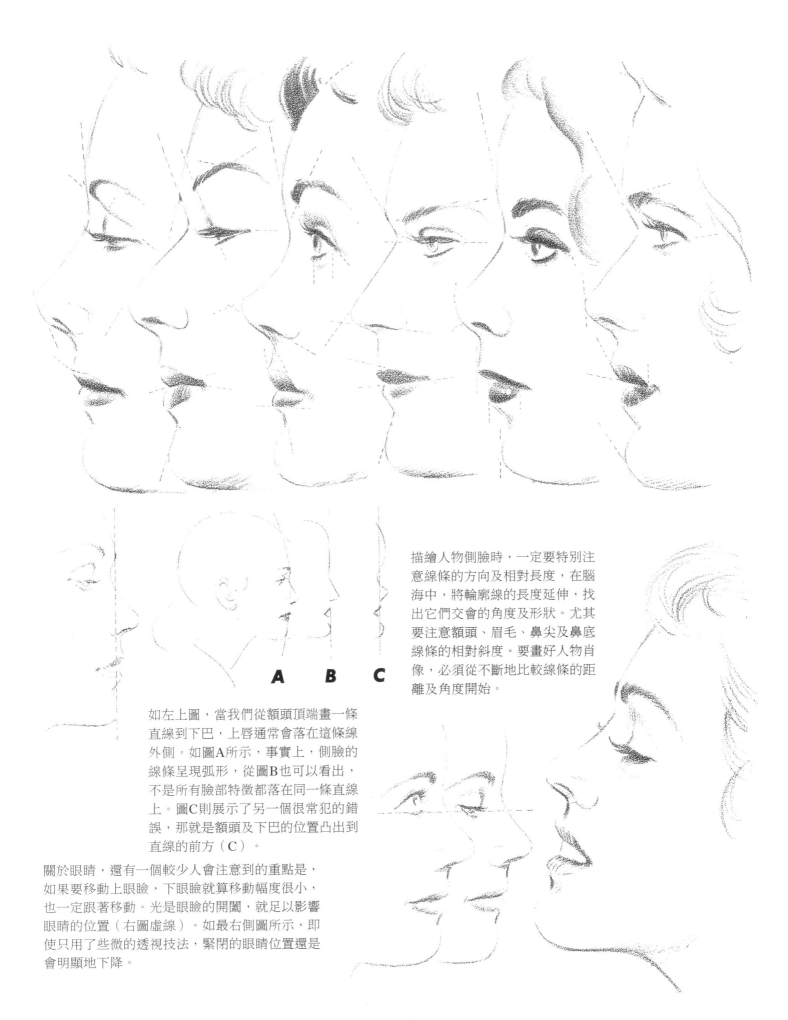

A **B** **C**

描繪人物側臉時，一定要特別注意線條的方向及相對長度，在腦海中，將輪廓線的長度延伸，找出它們交會的角度及形狀。尤其要注意額頭、眉毛、鼻尖及鼻底線條的相對斜度。要畫好人物肖像，必須從不斷地比較線條的距離及角度開始。

如左上圖，當我們從額頭頂端畫一條直線到下巴，上唇通常會落在這條線外側。如圖A所示，事實上，側臉的線條呈現弧形，從圖B也可以看出，不是所有臉部特徵都落在同一條直線上。圖C則展示了另一個很常犯的錯誤，那就是額頭及下巴的位置凸出到直線的前方（C）。

關於眼睛，還有一個較少人會注意到的重點是，如果要移動上眼瞼，下眼瞼就算移動幅度很小，也一定跟著移動。光是眼瞼的開闔，就足以影響眼睛的位置（右圖虛線）。如最右側圖所示，即使只用了些微的透視技法，緊閉的眼睛位置還是會明顯地下降。

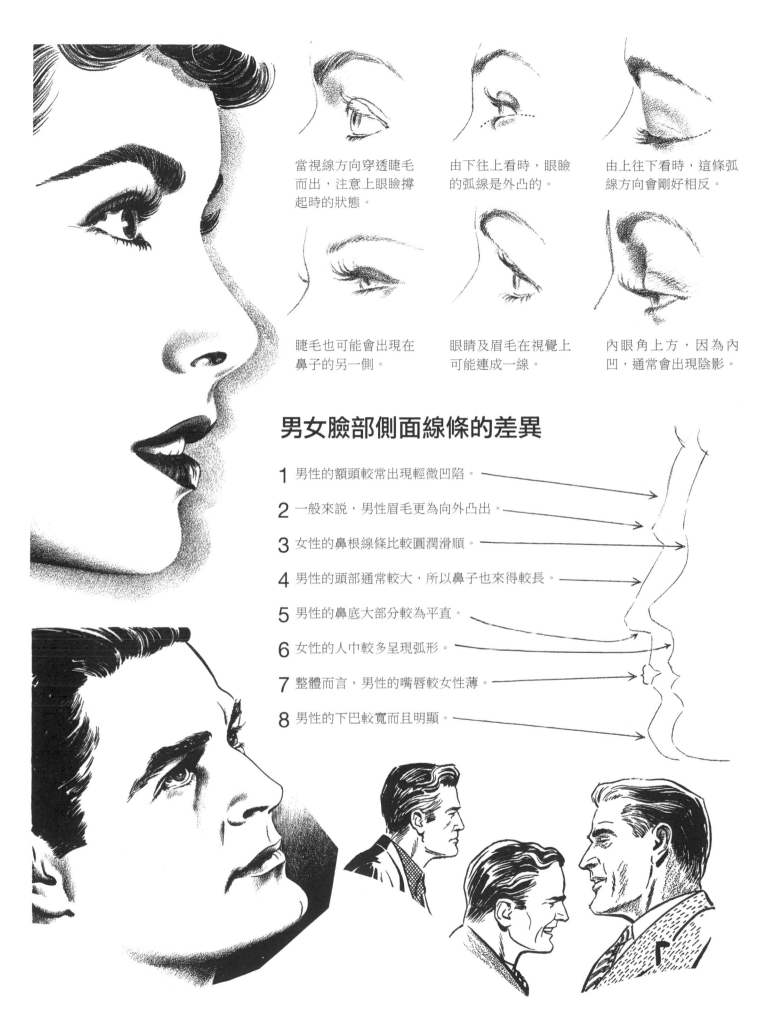

當視線方向穿透睫毛而出，注意上眼瞼撐起時的狀態。

由下往上看時，眼瞼的弧線是外凸的。

由上往下看時，這條弧線方向會剛好相反。

睫毛也可能會出現在鼻子的另一側。

眼睛及眉毛在視覺上可能連成一線。

內眼角上方，因為內凹，通常會出現陰影。

男女臉部側面線條的差異

1 男性的額頭較常出現輕微凹陷。

2 一般來說，男性眉毛更為向外凸出。

3 女性的鼻根線條比較圓潤滑順。

4 男性的頭部通常較大，所以鼻子也來得較長。

5 男性的鼻底大部分較為平直。

6 女性的人中較多呈現弧形。

7 整體而言，男性的嘴唇較女性薄。

8 男性的下巴較寬而且明顯。

具時尚感的頭部畫法

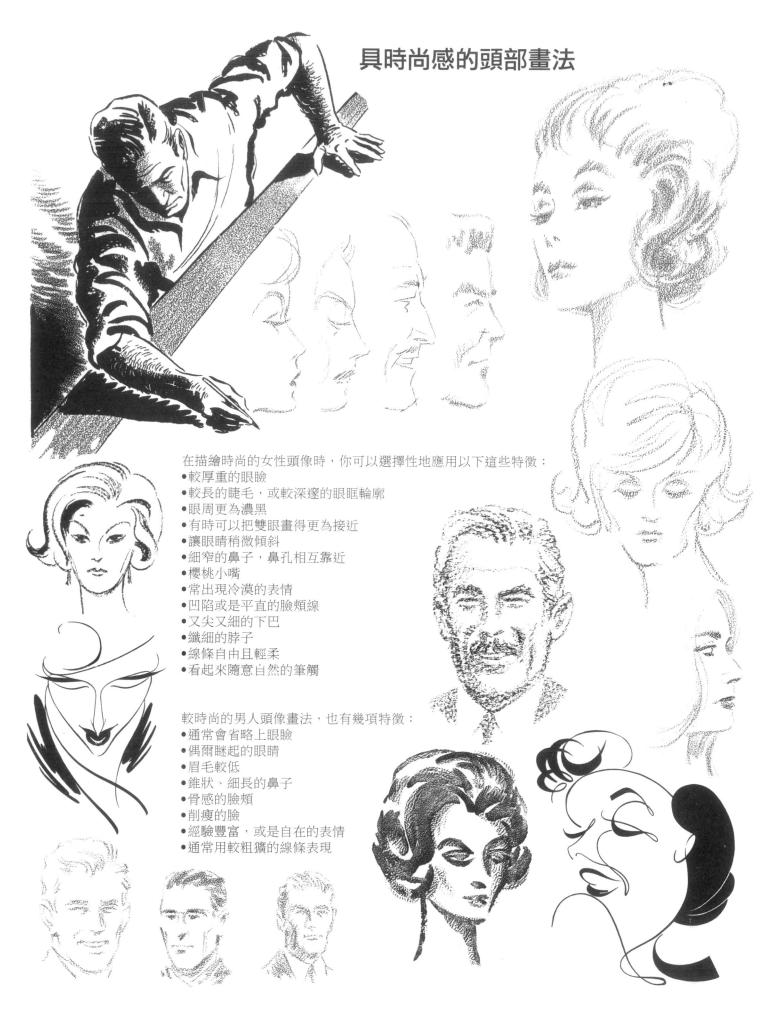

在描繪時尚的女性頭像時，你可以選擇性地應用以下這些特徵：
- 較厚重的眼瞼
- 較長的睫毛，或較深邃的眼眶輪廓
- 眼周更為濃黑
- 有時可以把雙眼畫得更為接近
- 讓眼睛稍微傾斜
- 細窄的鼻子，鼻孔相互靠近
- 櫻桃小嘴
- 常出現冷漠的表情
- 凹陷或是平直的臉頰線
- 又尖又細的下巴
- 纖細的脖子
- 線條自由且輕柔
- 看起來隨意自然的筆觸

較時尚的男人頭像畫法，也有幾項特徵：
- 通常會省略上眼瞼
- 偶爾瞇起的眼睛
- 眉毛較低
- 錐狀、細長的鼻子
- 骨感的臉頰
- 削瘦的臉
- 經驗豐富，或是自在的表情
- 通常用較粗獷的線條表現

用簡單步驟畫出男性側臉

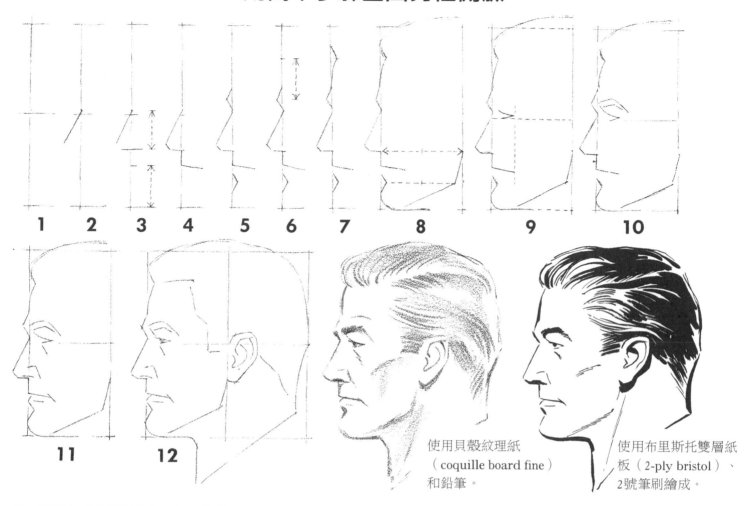

1 **2** **3** **4** **5** **6** **7** **8** **9** **10**

11 **12**

使用貝殼紋理紙
（coquille board fine）
和鉛筆。

使用布里斯托雙層紙
板（2-ply bristol）、
2號筆刷繪成。

畫一個長方形（長比寬多1/8），並利用水平、垂直線將其均分成兩半。1. 從長方形的左側開始繪製。2. 畫出鼻子的線條（長度約為長邊的1/5），且鼻根要落在水平分界線的上方。3. 鼻子的垂直長度大約等於嘴唇到下巴的距離，上唇長度約為這個距離的一半。4. 畫出唇線。5. 在垂直線外，畫出眉毛向外凸出的小三角形；垂直線內側，同樣畫出代表下唇下方內凹的小三角形。6. 眉毛至髮線的距離，大約等於鼻子的長度。7. 在垂直邊上、髮線位置的內側，畫上另一個向內凹的小三角形。8. 畫出下顎，連接到頭部的垂直中心線，並且畫出下巴底部及頭頂的毛髮。9. 緊貼水平中心線的上方，畫出眼睛。10. 在眼睛上方，約略畫出眉毛。11. 在眼睛下方畫出一條短線、兩條鼻孔線、三條唇線（如圖所示）。12. 完整畫出髮型輪廓、頸部、後腦的部分。在垂直中心線的後方、與鼻子等高的位置，畫出耳朵。下面是幾種繪圖方式的參考：

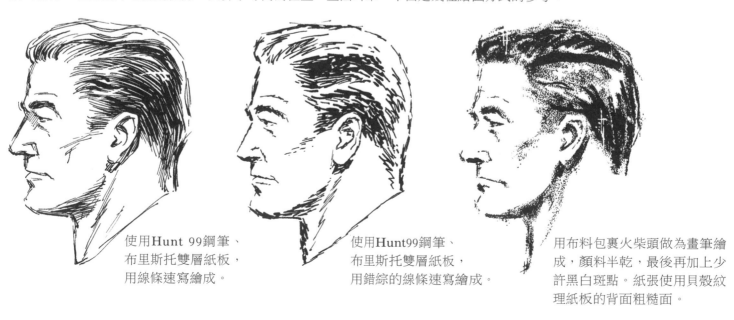

使用Hunt 99鋼筆、
布里斯托雙層紙板，
用線條速寫繪成。

使用Hunt99鋼筆、
布里斯托雙層紙板，
用錯綜的線條速寫繪成。

用布料包裹火柴頭做為畫筆繪
成，顏料半乾，最後再加上少
許黑白斑點。紙張使用貝殼紋
理紙板的背面粗糙面。

描繪男性側臉的訣竅

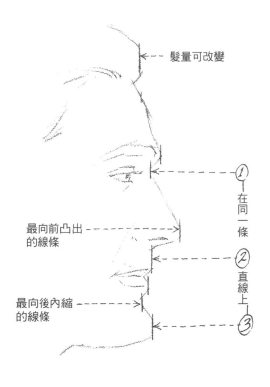

髮量可改變

最向前凸出
的線條

最向後內縮
的線條

①
在同一條

②
直線上

③

一張某人覺得完美的臉龐，對其他人來說可能未必如此。左圖標記出側臉不同部位的凹陷位置，當然不是每張臉都長這個樣子，但大多時候，線段1、2、3是相互對齊的，而嘴唇下方小幅的內縮，則通常是側臉線條後縮幅度最大的端點。

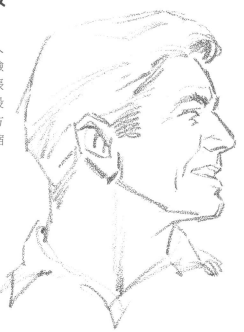

→

省略亮度高的
線條，強調陰
影的線條。

隨著繪圖功力的進展，你可以試著減少使用較僵硬且連續的長線條，改用更隨心所欲的線條來表現。

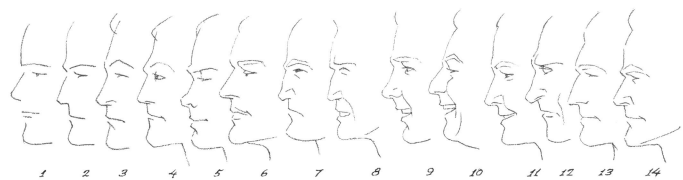

1　2　3　4　5　6　7　8　9　10　11　12　13　14

上面是一些用簡易線條所描繪的側臉。圖1、2描繪了最基本的臉部特徵。通常最好從鼻子開始畫起，然後朝上、朝下接續繪製其餘特徵，繪圖的方法有無限的可能！

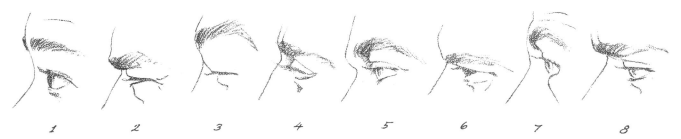

1　　2　　3　　4　　5　　6　　7　　8

注意上列圖中，眉毛位置的差異。眼睛的外型和表情有非常多的細微變化。你可以將自己的作品做大略的分類，仔細觀察眼睛的長度、寬度、眼瞼的形態、紋路等細節。

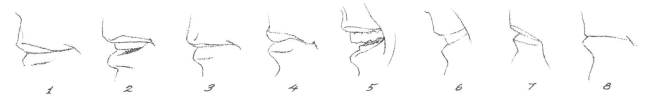

1　　2　　3　　4　　5　　6　　7　　8

嘴巴和眼睛一樣，也充滿了各種變化，就算只是嘴角上揚或下垂，都代表著完全不同的情緒。在下唇的下方，用一條短短的陰影線，就可以定義下唇形態。

找出男性頭部的各個平面

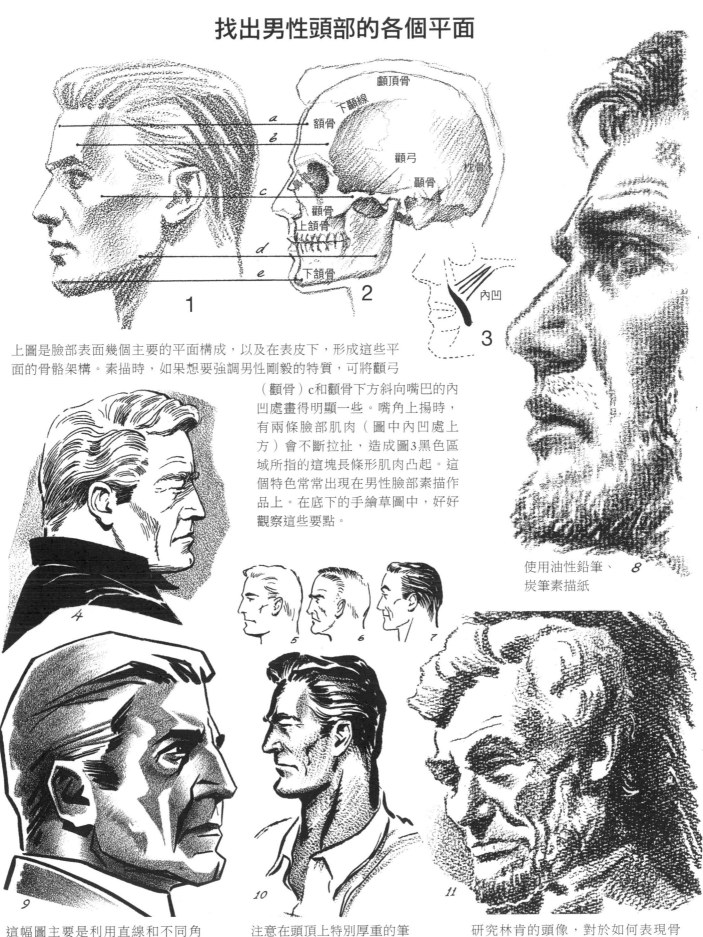

1

額頂骨

下顎線

額骨

顴弓

顴骨

枕骨

2

顴骨
上頜骨

下頜骨

內凹

3

a

b

c

d

e

上圖是臉部表面幾個主要的平面構成，以及在表皮下，形成這些平面的骨骼架構。素描時，如果想要強調男性剛毅的特質，可將顴弓

（顴骨）c和顴骨下方斜向嘴巴的內凹處畫得明顯一些。嘴角上揚時，有兩條臉部肌肉（圖中內凹處上方）會不斷拉扯，造成圖3黑色區域所指的這塊長條形肌肉凸起。這個特色常常出現在男性臉部素描作品上。在底下的手繪草圖中，好好觀察這些要點。

4

5 6 7

使用油性鉛筆、
炭筆素描紙 8

9

10

11

這幅圖主要是利用直線和不同角度，勾勒出臉部的輪廓及塊狀的平面區域。使用Prismacolor 935色鉛筆、貝殼紋理紙（coquille）。

注意在頭頂上特別厚重的筆觸，和本頁上方頭顱結構圖互相比較。

研究林肯的頭像，對於如何表現骨骼構成有極大的幫助。使用油性鉛筆、粗紋水彩紙。

33

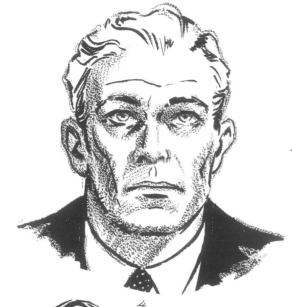

男性頭部的差異 —— 正面

在了解並練習描繪女性頭部的順序後，你也可以將相同的基本畫法應用在男性頭部。男性的頭部會露出較多的骨骼線條，所以顯得較有稜有角且粗獷。眉毛較厚重，位置也較低。嘴唇寬而薄、下顎大而明顯、脖子也較粗。千萬不要一開始就仔細刻畫個別的特徵，而應該將頭部視為一個整體，然後標記每個特徵的位置，反覆地確認不同特徵的相對位置，來強化頭部整體的概念。

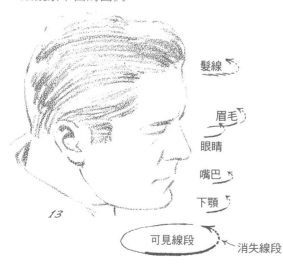

圖13點出了使用透視法來描繪頭部的關鍵。由上往下或由下往上看時，會看到多個圓弧標記，這些是臉部特徵的位置。而這些圓弧線包含了「可見線段」及「消失線段」，仔細觀察下面的圖例。

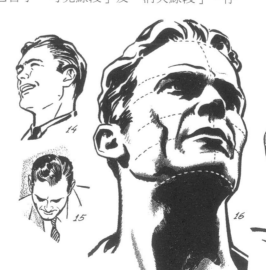

髮線

眉毛

眼睛

嘴巴

下顎

可見線段 —— 消失線段

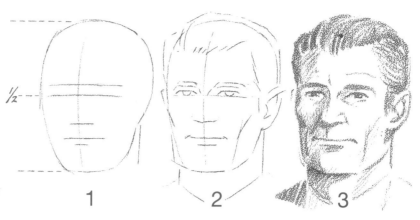

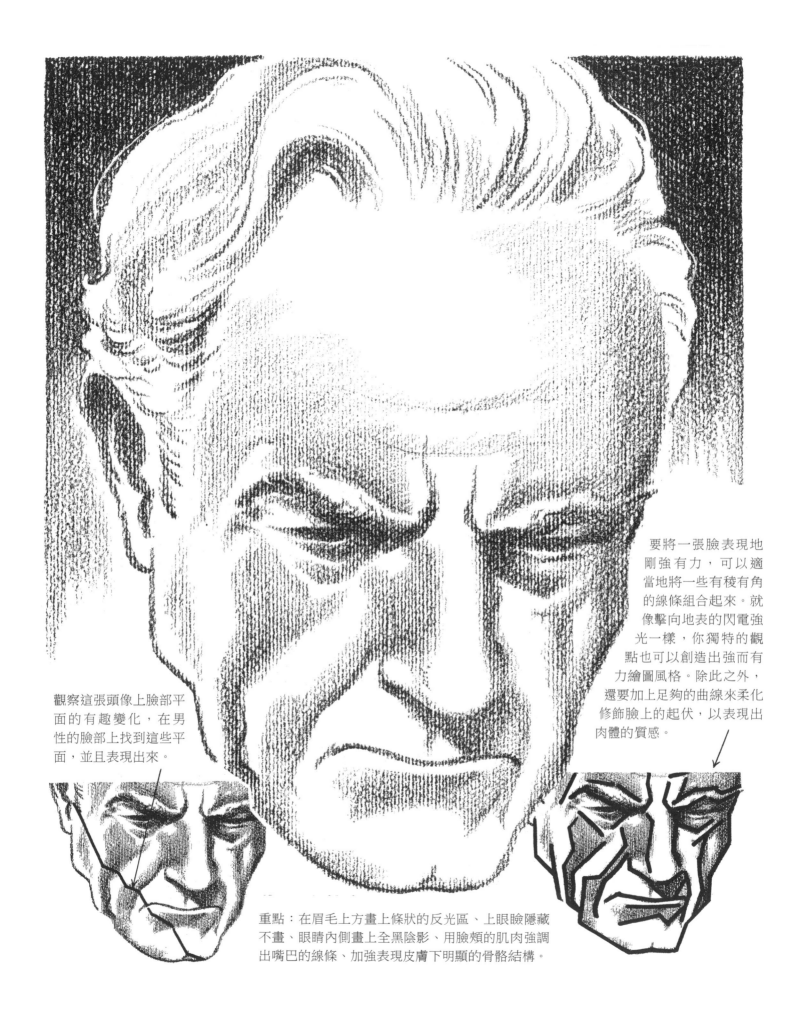

要將一張臉表現地剛強有力，可以適當地將一些有稜有角的線條組合起來。就像擊向地表的閃電強光一樣，你獨特的觀點也可以創造出強而有力繪圖風格。除此之外，還要加上足夠的曲線來柔化修飾臉上的起伏，以表現出肉體的質感。

觀察這張頭像上臉部平面的有趣變化，在男性的臉部上找到這些平面，並且表現出來。

重點：在眉毛上方畫上條狀的反光區、上眼瞼隱藏不畫、眼睛內側畫上全黑陰影、用臉頰的肌肉強調出嘴巴的線條、加強表現皮膚下明顯的骨骼結構。

35

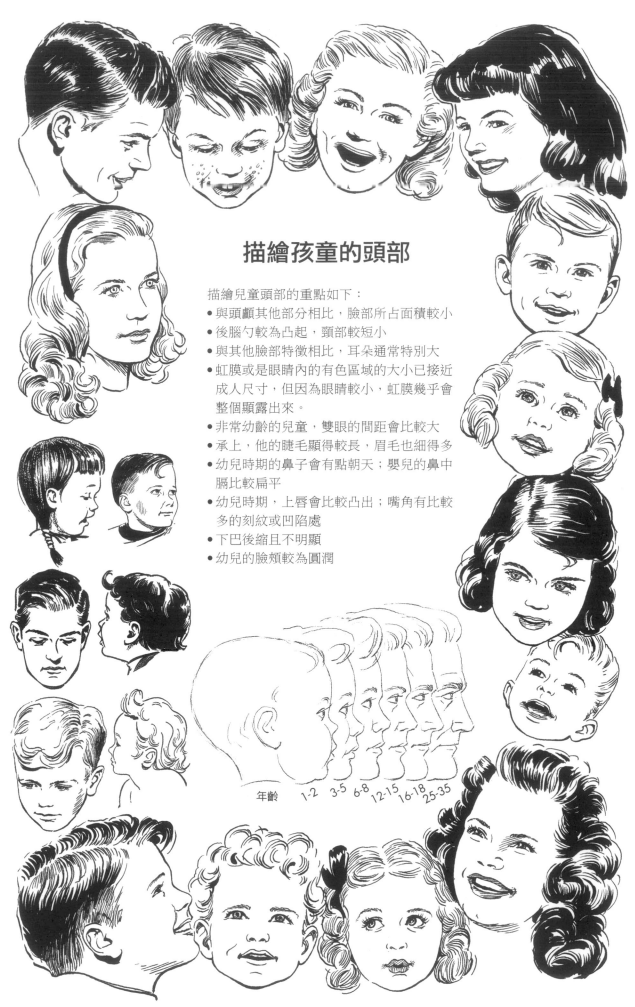

描繪孩童的頭部

描繪兒童頭部的重點如下：
- 與頭顱其他部分相比，臉部所占面積較小
- 後腦勺較為凸起，頸部較短小
- 與其他臉部特徵相比，耳朵通常特別大
- 虹膜或是眼睛內的有色區域的大小已接近成人尺寸，但因為眼睛較小，虹膜幾乎會整個顯露出來。
- 非常幼齡的兒童，雙眼的間距會比較大
- 承上，他的睫毛顯得較長，眉毛也細得多
- 幼兒時期的鼻子會有點朝天；嬰兒的鼻中膈比較扁平
- 幼兒時期，上唇會比較凸出；嘴角有比較多的刻紋或凹陷處
- 下巴後縮且不明顯
- 幼兒的臉頰較為圓潤

年齡　　1-2　3-5　6-8　12-15　16-18　25-35

36

卡通化的頭部畫法

當然，畫圖的方式有無數種，學藝術的人不應該自滿於追求某一種特定的繪圖風格，多嘗試不同的方法也會是令人驚艷的體驗。本頁的線稿圖，雖然用比較詼諧的方式呈現，不過並沒有偏離事實太遠。注意觀察圖中大多是採用平行線條，再加上少許交錯網線的「交叉排線手法」所繪製而成，但過度地使用交錯網線會讓人像看起來有太過操勞的感覺。特別注意鼻子下方、頭部兩側及下顎下方，是透過一組組的線條來表現陰影，以區別不同明暗度。另外，即使用了極細的線條，也應該保持它的完整，而不要有蜘蛛網般斷斷續續、凋零的樣子。在這些圖中，包含所有的深黑區塊，都是使用同一支鋼筆描繪而成。

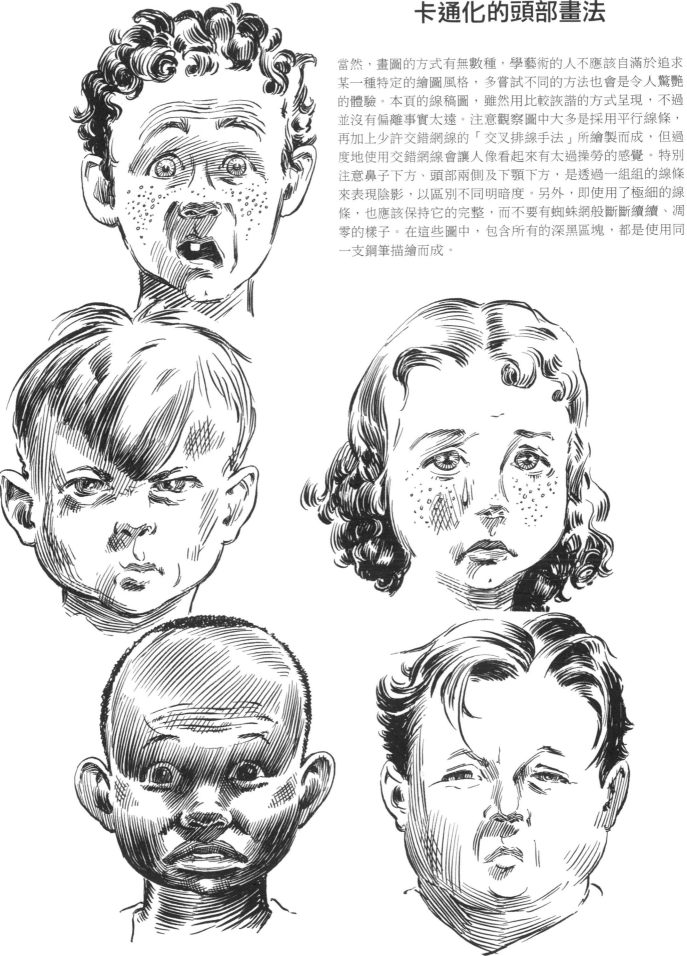

在臉上增添歲月痕跡

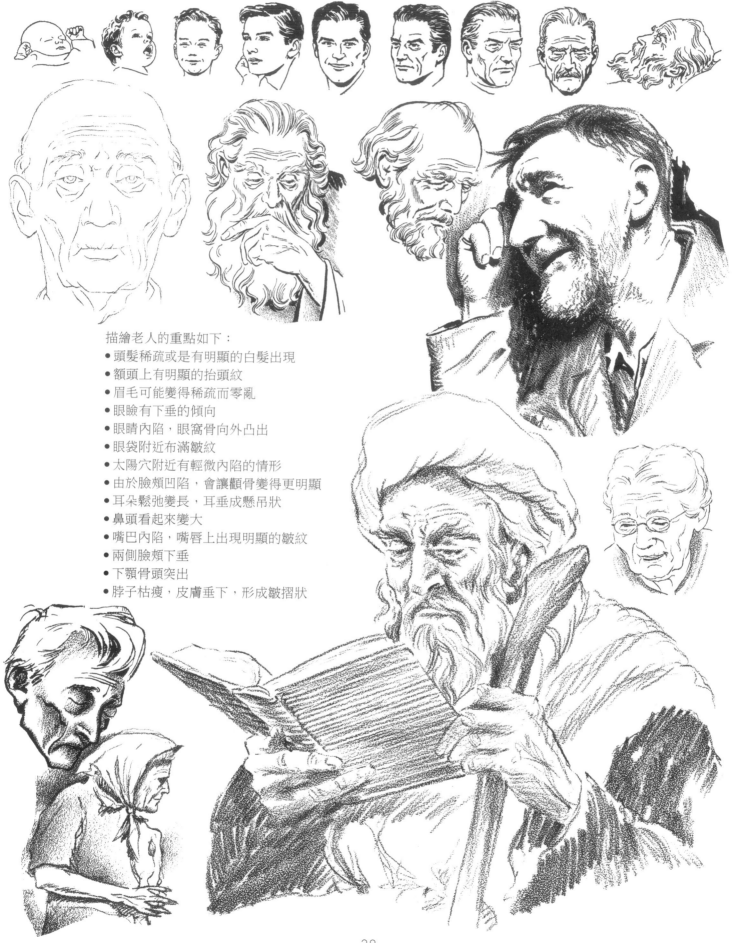

描繪老人的重點如下：
- 頭髮稀疏或是有明顯的白髮出現
- 額頭上有明顯的抬頭紋
- 眉毛可能變得稀疏而零亂
- 眼瞼有下垂的傾向
- 眼睛內陷，眼窩骨向外凸出
- 眼袋附近布滿皺紋
- 太陽穴附近有輕微內陷的情形
- 由於臉頰凹陷，會讓顴骨變得更明顯
- 耳朵鬆弛變長，耳垂成懸吊狀
- 鼻頭看起來變大
- 嘴巴內陷，嘴唇上出現明顯的皺紋
- 兩側臉頰下垂
- 下顎骨頭突出
- 脖子枯瘦，皮膚垂下，形成皺摺狀

人體比例

在素描人體時，最常以一個「頭部長度」做為測量單位。人體的平均身高大約是7又1/2個頭長。不過由於種族、性別、年紀及個體的生理差異，這樣的結構比例也會有所不同。大部分的藝術家偏好繪製8頭身的男性人體，描繪身材嬌小的女性時，有時也會需要畫到6頭身的比例。但為了強調時尚或優雅的感覺，甚至會將女性的身體畫成8或9頭身。

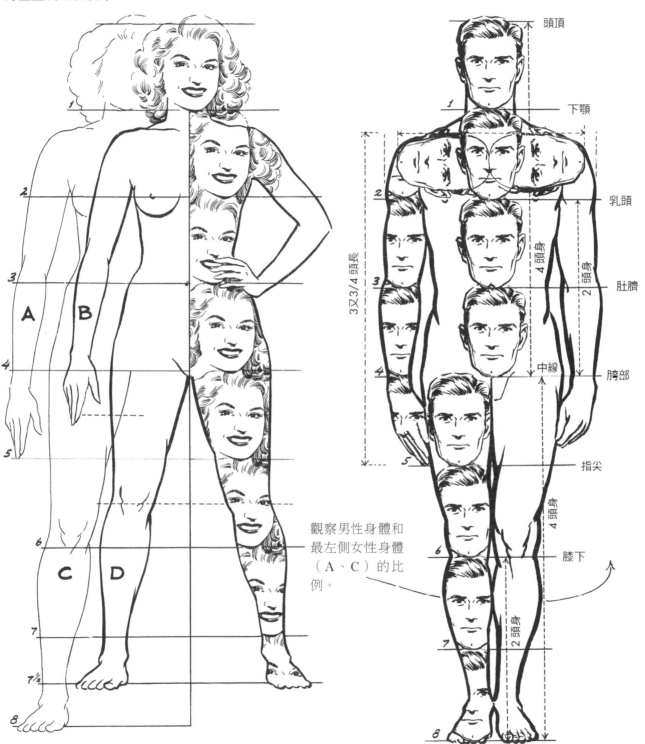

觀察男性身體和最左側女性身體（A、C）的比例。

上方是7又1/2頭身的人體圖，和左半圖相比，右半圖的身高較矮，但頭和腳以外的「軀體部分」比例不變。左半圖的手臂與腳，則是依照8頭身的比例來調整，這是因為許多藝術家在繪畫時偏好將腳的比例拉長，甚至有時候，手會保持原來的長度B，只改變腳的比例到C的長度。

在繪製人體時當然不須重複畫出頭的單位，上面的圖例只是為了幫助你理解軀體各部位的相對關係。首先，在畫紙的邊緣標記你所選定的頭長，而後在草圖的繪製過程中逐步標記整個軀體。經過大量的練習，你一定能夠掌握人體的相對比例。

人體骨骼構造

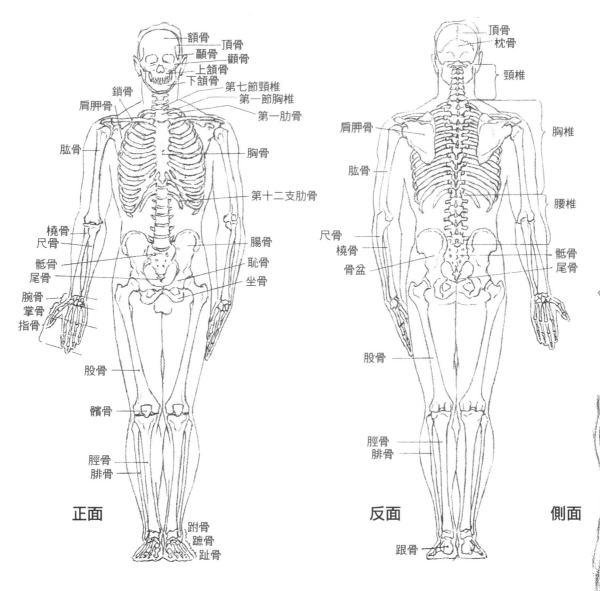

正面

額骨
頂骨
顴骨
顳骨
上頜骨
下頜骨
鎖骨
肩胛骨
肱骨
橈骨
尺骨
骶骨
尾骨
腕骨
掌骨
指骨
股骨
髕骨
脛骨
腓骨

第七節頸椎
第一節胸椎
第一肋骨
胸骨
第十二支肋骨
腸骨
恥骨
坐骨

跗骨
蹠骨
趾骨

反面

頂骨
枕骨
頸椎
胸椎
腰椎
骶骨
尾骨

肩胛骨
肱骨
尺骨
橈骨
骨盆
股骨
脛骨
腓骨
跟骨

側面

人體大約有200塊獨立的骨頭，光是手臂及手掌的部分就占了64塊。對學習藝術的人來說，主要的課題就在於認識那些會表現在人體表面的骨頭。這些骨頭非常重要，且不如想像的複雜。長形的骨頭，大多位於四肢，是人體活動的最大功臣。而除了支撐骨架外，骨頭也和肌肉協同作用，成為具有強大功能、機械槓桿般的構造。而骨頭末端平滑的部分，是專為關節活動而存在的。

在頭骨和骨盆內，像是腸骨這類片狀的骨頭，主要用來架構出空間，以保護底下重要的組織與器官。除此之外，少數強壯的肌肉也是從這些骨頭上發展出來的，像是位於頭骨側邊用來提起下顎的顳肌、大腿和髖關節上的肌肉則是從腸骨上方發展出來的。肋骨在胸腔形成一個吊籃狀的空間，以保護內部做為生命幫浦的器官，這個空間具有彈性，以應付呼吸時器官的膨脹及收縮。我們現在已經了解了長形骨及片狀骨，第三類屬於不規則狀的骨頭，主要出現在臉部、脊椎以及手腳上。

骨骼關節有四種類型：杵臼關節由一個圓形的關節頭和一個杯狀的關節窩所組成（肩膀及髖部的關節）；樞紐關節可以前後移動（手肘及膝蓋）；樞軸關節主要負責扭轉活動，在橈骨前端和肘外側的尺骨之間，下凹的橈尺關節即為一例。最後則是平面關節，它只能做有限的活動（例如整副脊椎、手部的腕骨間關節、腳部的跗骨間關節等）。後續的章節將會再進一步討論骨骼功能。

描繪簡單的人偶肢體

首先，從描繪簡化的人偶肢體動作開始。用兩個梯形來表示正面圖的軀幹部分，側視時，則改用兩個橢圓形代表。

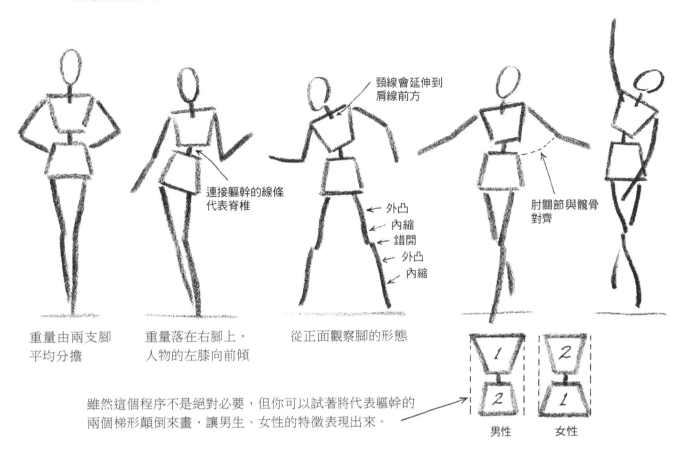

頸線會延伸到肩線前方

連接軀幹的線條代表脊椎

外凸
內縮
錯開
外凸
內縮

肘關節與髖骨對齊

重量由兩支腳平均分擔

重量落在右腳上，人物的左膝向前傾

從正面觀察腳的形態

雖然這個程序不是絕對必要，但你可以試著將代表軀幹的兩個梯形顛倒來畫，讓男生、女性的特徵表現出來。

男性　　女性

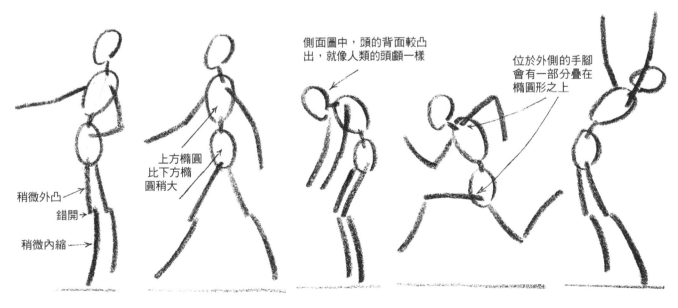

側面圖中，頭的背面較凸出，就像人類的頭顱一樣

位於外側的手腳會有一部分疊在橢圓形之上

上方橢圓比下方橢圓稍大

稍微外凸
錯開
稍微內縮

在正面圖及側面圖中，分別使用梯形及橢圓形來表示軀幹，是由於正面、側面的整體骨骼形態正好近似這兩種形狀。

從草圖開始畫出人體

事實的建立，通常最好能透過不同的方式來驗證。在接下的這幾頁內容中，將會介紹幾種不同的人體簡畫法，以幫助我們了解人體各部位組合的方式，並且只使用非專業的字詞來輔助說明。

在開始描繪人體表面的構造前，我們應該先了解表皮下的結構組成。牢記「TUM」個口號，其中的「U」上下顛倒，我們可以得到人體組成結構的幾個重點：

「T」代表了鎖骨與脊椎，從正面看，兩者在頸窩交會，標記為×的位置（但並未相接，脊椎位在鎖骨後方幾英吋遠的地方）。對藝術家來說，×是人體骨架上一個非常重要的點，以此為基點出發，藝術家可以得到許多人體素描的關鍵要素。

上下顛倒的「U」代表的是胸腔。「T」的水平橫桿貫穿了「∩」的頂端弧線。

「M」則代表臀部，主要有三個功用。中央的部分（M中央的V形部分）描繪的是表皮下方骨盆區域。特別注意，V形底部原本尖銳的頂點在這裡顯得特別平緩，V的中間區域正好是胃的表面，M的兩個外側線條則定義出臀部的邊線。

畫圖時，可以確認左圖所標記的四個特徵：
1. 每個人的肩關節內側都會有一個輕微內陷的區域，位置在腋窩的內側上方。
2. 如果肋骨形狀顯現在表皮上（正常狀況下皆是如此），骨頭的位置會沿著這裡排列，此區域的皮膚特別薄。
3. 此處通常可見明顯的髖骨，這是人體結構的重點之一。
4. 這裡是大腿骨上方外凸的小丘形狀，也是繪製的重點。

男性與女性的差異

右邊的第一個圖代表的是女性，她的肩膀很明顯比臀部窄，男性則正好相反。女性軀幹上T和及∩較小，但是M中間的V形卻沒有隨之縮小，反而外開得更明顯，只稍微比男性的V來得短一些。

橫桿（鎖骨上的肩線）會以×為支點上下擺動，肩膀因此可以活動。U和M的基本外型無法改變，不過在T的長柄，也就是脊椎的下半部，U、M間的相對位置會發生變化。

觀察M的外側（虛線的部分）在男性身上是呈平行，在女性身上則向下外開。

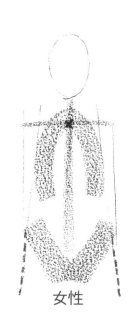

女性

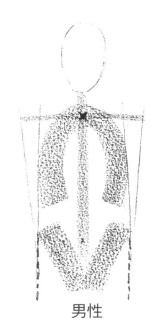

男性

人體方向的變化

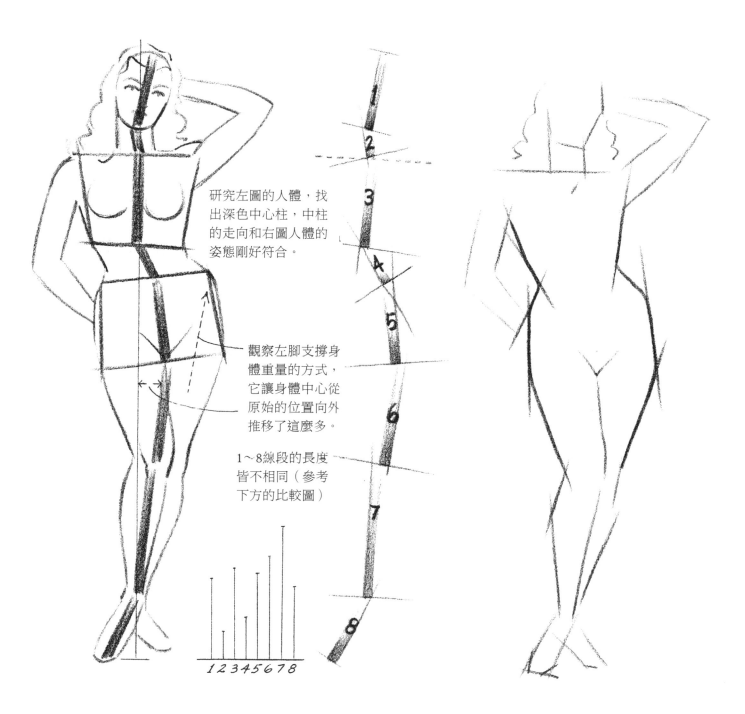

研究左圖的人體，找出深色中心柱，中柱的走向和右圖人體的姿態剛好符合。

觀察左腳支撐身體重量的方式，它讓身體中心從原始的位置向外推移了這麼多。

1～8線段的長度皆不相同（參考下方的比較圖）

1 2 3 4 5 6 7 8

1 仔細觀察人體的方向變化。如果身體的重心從一隻腳換到另一隻腳上，整個身體各部位的方向也會隨之改變。

從頸窩畫一條到地面的垂直線，可以幫助你定位雙腳的位置。如果雙腳都位在線的同一側，這個姿勢將會無法維持平衡。

2 人體有八個靜態區塊，這些區塊本身不會位移，但區塊間相連的部分則可能發生方向的改變。這八個區塊中有二個區塊，分別是第2區的頸部及第4區的腰部，皆具有些許的柔軟度，其他部位則是非常堅硬固定。

3 在人體輪廓中，有些線條非常平直，如果改用弧線來繪製，視覺上會顯得缺乏力度。身體輪廓線本身也會有微妙的方向改變，仔細觀察這條輪廓線在不同的部位的長度差異。

人體基礎線的延伸

下列圖表示是一種繪圖的方式，在此僅做為觀察之用。透過延伸典型人體上的線條，可以發現人體結構兼具了對稱性和平衡，也是力量與美的完美展現。

這些非常具有結構感的線條，暗示了人體所蘊藏的強大力量。

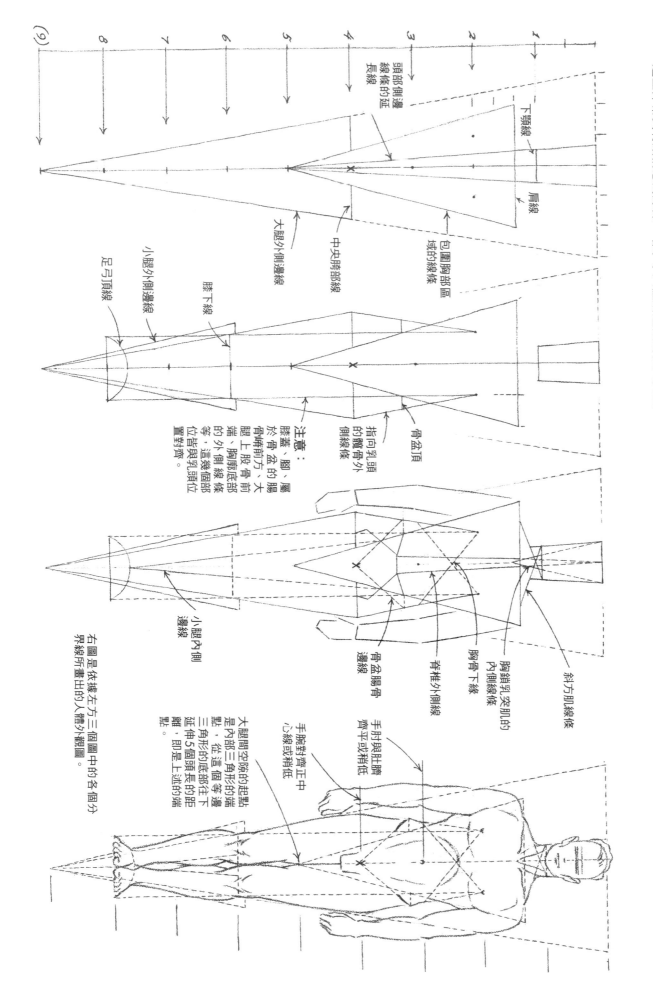

利用雙三角形來建構人體

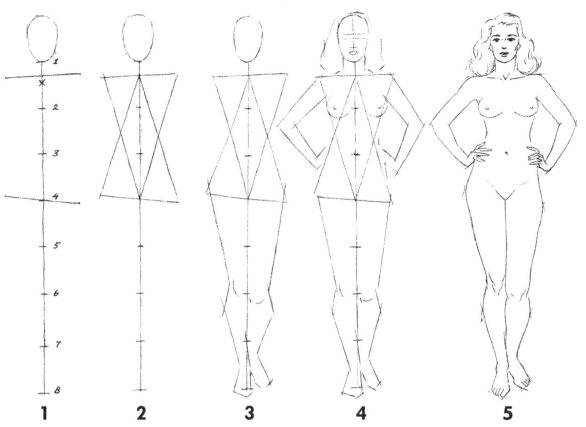

1 2 3 4 5

1 首先決定頭部的大小。以頭長為單位，從頸窩（×）向下畫一條線，標上記號，讓整體成為八頭身（包括頭部）。將肩線放在稍高於頸窩的位置，下臀線則放在由上往下數第4點的位置上，肩線和臀線的長度皆須稍長於1又1/2頭長。重心放在右腳，所以這兩條線要在身體右側稍微向彼此傾斜。畫底稿線條時，別忘了手勁放輕！

2 如圖所示，以肩線、臀線為底，利用兩條線各自的中心點，畫出兩個相互重疊的三角形。

3 畫出腳的輪廓。以中央垂直線上第6個記號為基準，直立腳的膝蓋位置稍高於記號處，彎曲腳的膝蓋則比記號處稍低。

4 利用方塊畫出手臂。兩側乳頭的位置與第2點對齊。約略畫出脖子、頭髮、五官。

5 利用前面四個步驟所得到的輕淡底稿，完成人體素描。視情況也可將完成的素描線稿，再描繪至另一張紙上。

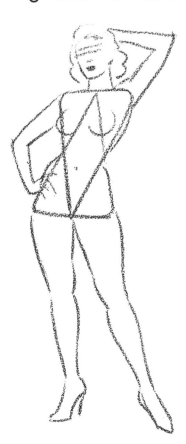

練習雙三角形建構法，能幫助我們認識軀幹的四個端點，還有這四點間的相互關係。我們將髖骨下緣（大腿骨頂端外側部位）也視為軀幹的一部份。實際做畫時，可以適度地將兩個三角形最外側的四個端點導圓，讓他們表現出更貼近於人體的線條。腰部的線條可以依需要進行調整，而位在肚臍兩側的上髖骨，會稍微凸出三角形的邊線。

透過三角形，我們能注意到通過身體軀幹的幾條主要對角線。為了捕捉最適當的比例，也要仔細研究手腳的每個部分。

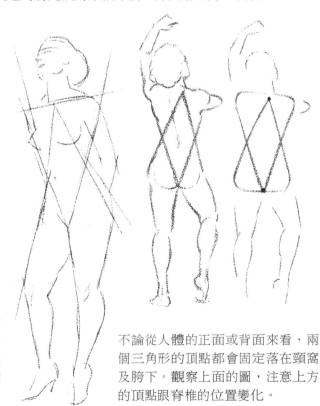

不論從人體的正面或背面來看，兩個三角形的頂點都會固定落在頸窩及胯下。觀察上面的圖，注意上方的頂點跟脊椎的位置變化。

描繪人像的其他方式

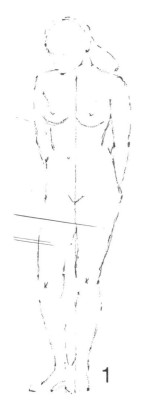
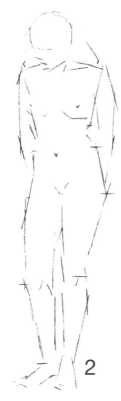
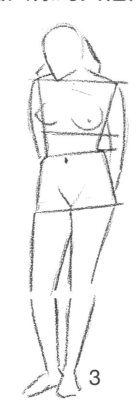
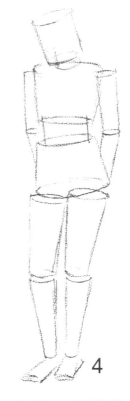
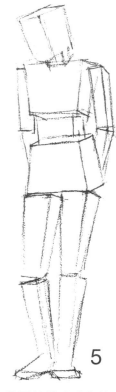

1 根據人體各部分的相對關係設定基準點。

2 用直線勾勒出人體的輪廓平面。

3 用粗黑的筆觸,以梯形畫出軀幹。

4 用不同尺寸的圓柱體表現人體各部位。

5 將圓柱體改成方塊狀,使人體看起來更加堅固。

6 畫出人體表面下的骨骼構成。

7 想像貫穿人體正中心及其他點的垂直線,並觀察垂直線兩側的區域。

8 用心體會這些曲線在人體表面的走勢和流動感。

9 用誇張的輪廓線條,來表現手繪的自由度。

10 加上光影的變化,使人體更加立體。

手臂擺動的幅度與身體比例

一般而言，張開手臂與地板平行時，兩手指尖的距離大約等於頭頂到地板的身長。因此，身體正好可以放入一個正方形內。

注意肩膀的位置：手臂位置從A抬高到E的過程中，因為肱骨與肩胛骨的肩峰突之間可以活動的空間有限，肩膀頂部的位置只會有小幅度的變化。超過E位置再往上擺動的手臂動作，則會驅使肩胛骨及鎖骨大幅地向上提。

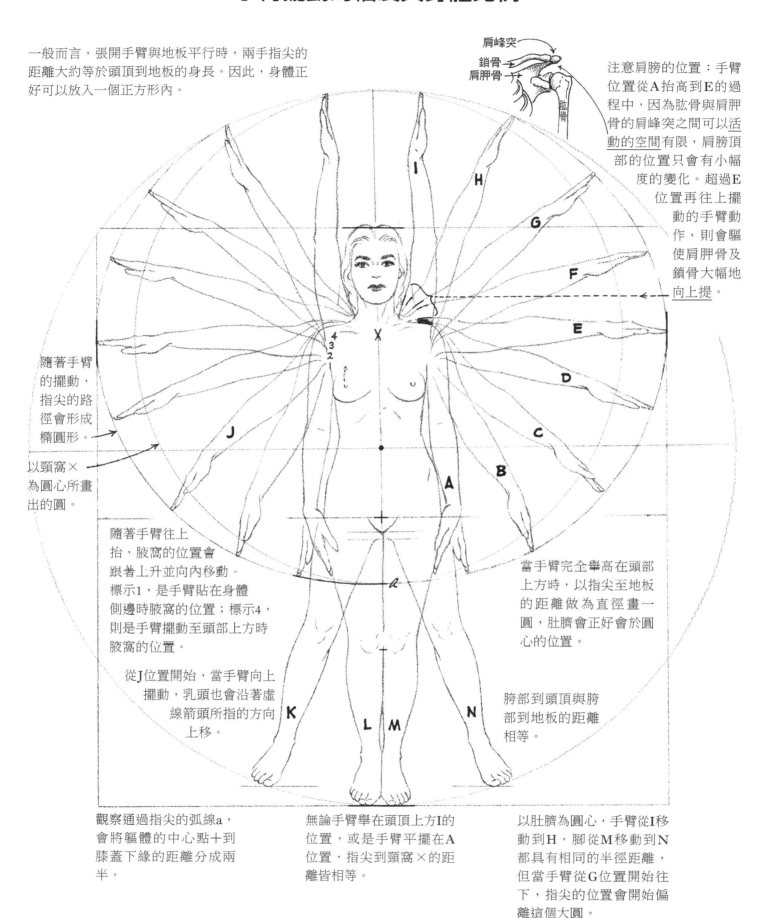

隨著手臂的擺動，指尖的路徑會形成橢圓形。

以頸窩×為圓心所畫出的圓。

隨著手臂往上抬，腋窩的位置會跟著上升並向內移動。標示1，是手臂貼在身體側邊時腋窩的位置；標示4，則是手臂擺動至頭部上方時腋窩的位置。

從J位置開始，當手臂向上擺動，乳頭也會沿著虛線箭頭所指的方向上移。

當手臂完全舉高在頭部上方時，以指尖至地板的距離做為直徑畫一圓，肚臍會正好會於圓心的位置。

胯部到頭頂與胯部到地板的距離相等。

觀察通過指尖的弧線a，會將軀體的中心點十到膝蓋下緣的距離分成兩半。

無論手臂舉在頭頂上方I的位置，或是手臂平擺在A位置，指尖到頸窩×的距離皆相等。

以肚臍為圓心，手臂從I移動到H，腳從M移動到N都具有相同的半徑距離，但當手臂從G位置開始往下，指尖的位置會開始偏離這個大圓。

T 形準則

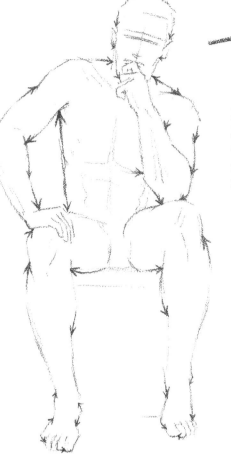

如左圖所示，只要用簡單的兩筆畫出如T形的線條，就可以概略畫出最基本的人體外形。T形中的垂直線要放在上方橫線的後方。你也可以將上方橫線調整到幾乎與垂直線平行的位置，但二條線的前後關係不變。仔細觀察下圖弧形的七條線段，注意看看下層線段是如何被相臨的上層線段所覆蓋。從素描對象的身體輪廓中觀察相似的現象，此種方式，可以幫助我們以線條定義出輪廓外形。

任何我們在現實生活中所看到具有邊界且有立體感的東西，都是根據這個簡單的準則而來。在骨骼表面交錯排列的肌肉也是如此（參考右邊的手臂草圖）。所以即使尚未學習辨識人體的解剖構造，我們也應該透過仔細地觀察，來找出人體輪廓上的這些T形交界處。

在上面的草圖中，線條上的箭頭標示，就是線條沒入相鄰線條底下的交界處。

通常身體表面的相鄰部位會一個在前，一個在後。左圖中，標有數字的淺色區塊位在深色區塊的前方，所以深色區塊的輪廓線就會落在淺色區塊的後方。在描繪人體時，記得時時反問自己，哪些部分比較靠近自己，哪些部分又位於後方較遠處。

右圖的圓圈裡面畫得是模特兒外型輪廓的細節。虛線箭頭所指的交界，是線段被覆蓋住的地方。所有往前傾的部位，例如頭、肩、乳房、大腿及膝蓋等，都有線條被隱藏在這些部位的後方。

一步一步速寫人體

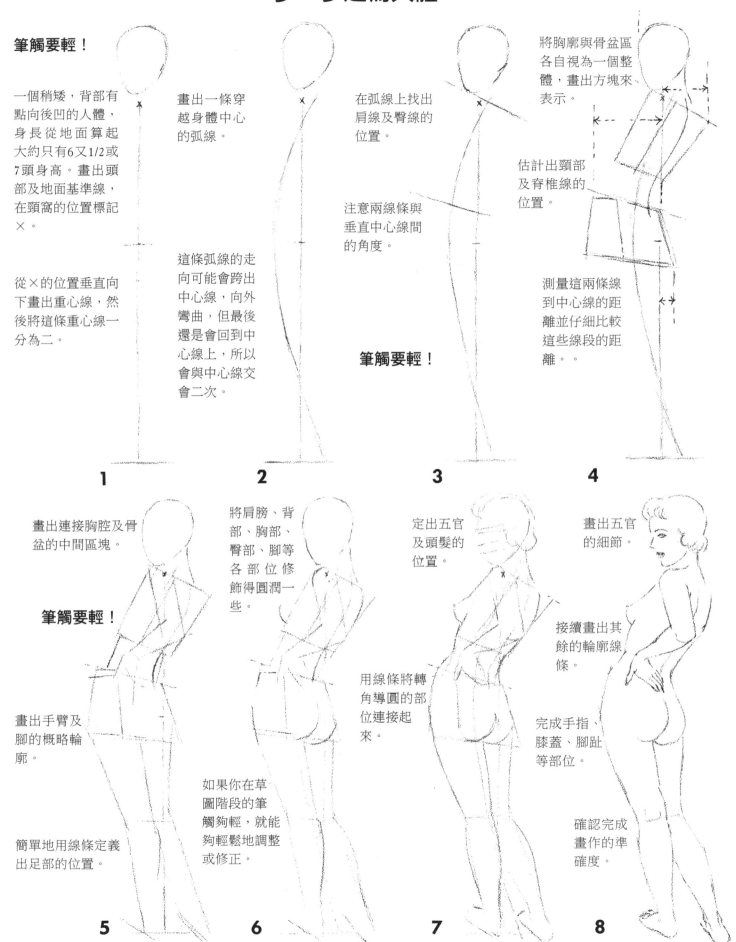

筆觸要輕！

一個稍矮，背部有點向後凹的人體，身長從地面算起大約只有6又1/2或7頭身高。畫出頭部及地面基準線，在頸窩的位置標記╳。

從╳的位置垂直向下畫出重心線，然後將這條重心線一分為二。

畫出一條穿越身體中心的弧線。

這條弧線的走向可能會跨出中心線，向外彎曲，但最後還是會回到中心線上，所以會與中心線交會二次。

在弧線上找出肩線及臀線的位置。

注意兩線條與垂直中心線間的角度。

筆觸要輕！

將胸廓與骨盆區各自視為一個整體，畫出方塊來表示。

估計出頸部及脊椎線的位置。

測量這兩條線到中心線的距離並仔細比較這些線段的距離。。

1　　**2**　　**3**　　**4**

畫出連接胸腔及骨盆的中間區塊。

筆觸要輕！

畫出手臂及腳的概略輪廓。

簡單地用線條定義出足部的位置。

將肩膀、背部、胸部、臀部、腳等各部位修飾得圓潤一些。

如果你在草圖階段的筆觸夠輕，就能夠輕鬆地調整或修正。

定出五官及頭髮的位置。

用線條將轉角導圓的部位連接起來。

畫出五官的細節。

接續畫出其餘的輪廓線條。

完成手指、膝蓋、腳趾等部位。

確認完成畫作的準確度。

5　　**6**　　**7**　　**8**

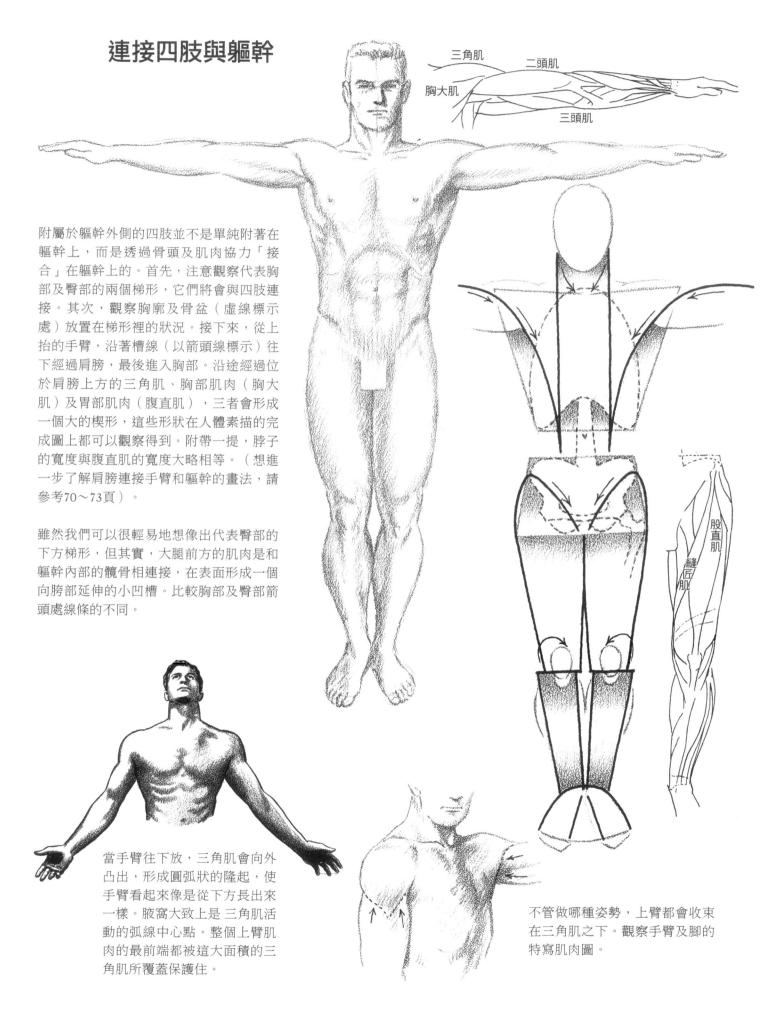

連接四肢與軀幹

三角肌
二頭肌
胸大肌
三頭肌

附屬於軀幹外側的四肢並不是單純附著在軀幹上，而是透過骨頭及肌肉協力「接合」在軀幹上的。首先，注意觀察代表胸部及臀部的兩個梯形，它們將會與四肢連接。其次，觀察胸廓及骨盆（虛線標示處）放置在梯形裡的狀況。接下來，從上抬的手臂，沿著槽線（以箭頭線標示）往下經過肩膀，最後進入胸部。沿途經過位於肩膀上方的三角肌、胸部肌肉（胸大肌）及胃部肌肉（腹直肌），三者會形成一個大的楔形，這些形狀在人體素描的完成圖上都可以觀察得到。附帶一提，脖子的寬度與腹直肌的寬度大略相等。（想進一步了解肩膀連接手臂和軀幹的畫法，請參考70～73頁）。

雖然我們可以很輕易地想像出代表臀部的下方梯形，但其實，大腿前方的肌肉是和軀幹內部的髖骨相連接，在表面形成一個向胯部延伸的小凹槽。比較胸部及臀部箭頭處線條的不同。

股直肌
縫匠肌

當手臂往下放，三角肌會向外凸出，形成圓弧狀的隆起，使手臂看起來像是從下方長出來一樣。腋窩大致上是三角肌活動的弧線中心點。整個上臂肌肉的最前端都被這大面積的三角肌所覆蓋保護住。

不管做哪種姿勢，上臂都會收束在三角肌之下。觀察手臂及腳的特寫肌肉圖。

50

胸部凸起的骨骼及肌肉

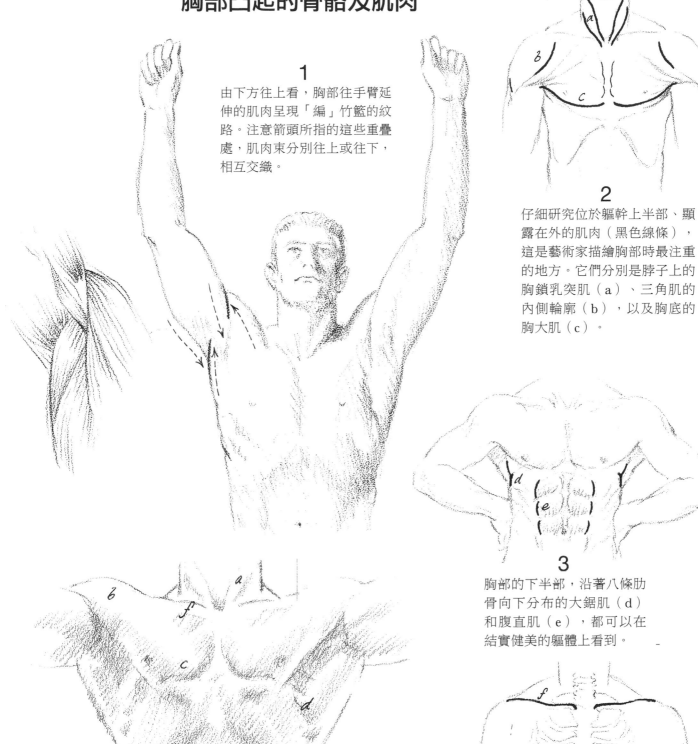

1
由下方往上看，胸部往手臂延伸的肌肉呈現「編」竹籃的紋路。注意箭頭所指的這些重疊處，肌肉束分別往上或往下，相互交織。

2
仔細研究位於軀幹上半部、顯露在外的肌肉（黑色線條），這是藝術家描繪胸部時最注重的地方。它們分別是脖子上的胸鎖乳突肌（a）、三角肌的內側輪廓（b），以及胸底的胸大肌（c）。

3
胸部的下半部，沿著八條肋骨向下分布的大鋸肌（d）和腹直肌（e），都可以在結實健美的軀體上看到。

4
人體上還有幾條很明顯的骨骼線條，分別是鎖骨（f）及胸廓下緣線（g）。

5
在上面的草圖中，確認本頁所討論的人體表面骨骼和肌肉線條，並且牢記在心。

簡化的參考圖 ── 12 個標準姿勢

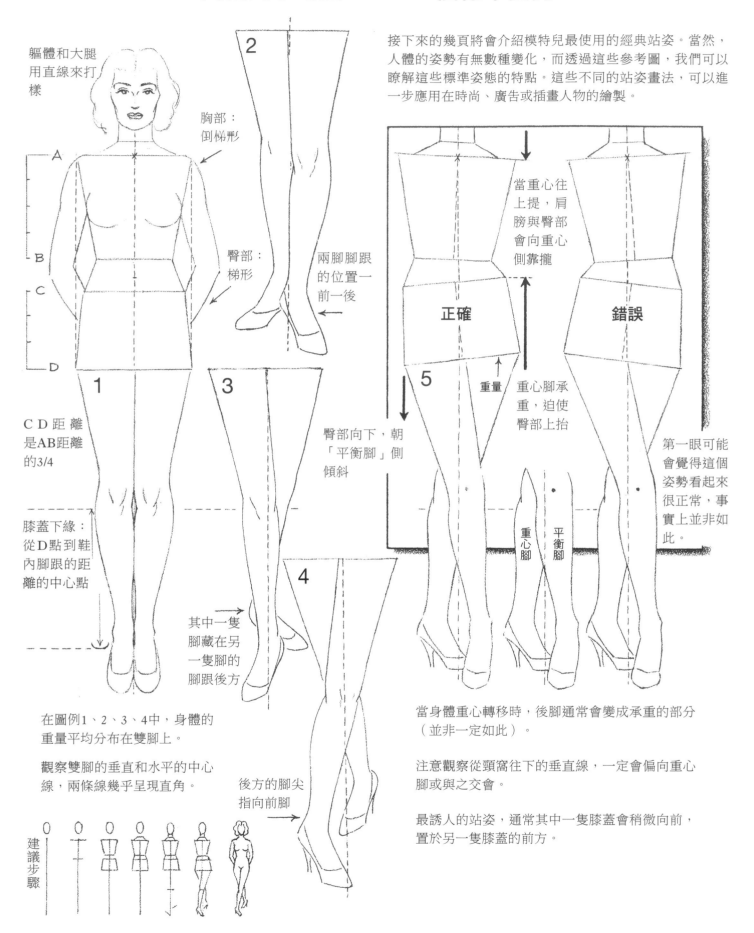

躯體和大腿用直線來打樣

胸部：倒梯形

臀部：梯形

兩腳腳跟的位置一前一後

接下來的幾頁將會介紹模特兒最使用的經典站姿。當然，人體的姿勢有無數種變化，而透過這些參考圖，我們可以瞭解這些標準姿態的特點。這些不同的站姿畫法，可以進一步應用在時尚、廣告或插畫人物的繪製。

當重心往上提，肩膀與臀部會向重心側靠攏

CD 距離是 AB 距離的 3/4

正確　　　錯誤

重量

重心腳承重，迫使臀部上抬

臀部向下，朝「平衡腳」側傾斜

第一眼可能會覺得這個姿勢看起來很正常，事實上並非如此。

膝蓋下緣：從 D 點到鞋內腳跟的距離的中心點

重心腳

平衡腳

其中一隻腳藏在另一隻腳的腳跟後方

在圖例1、2、3、4中，身體的重量平均分布在雙腳上。

觀察雙腳的垂直和水平的中心線，兩條線幾乎呈現直角。

後方的腳尖指向前腳

當身體重心轉移時，後腳通常會變成承重的部分（並非一定如此）。

注意觀察從頸窩往下的垂直線，一定會偏向重心腳或與之交會。

最誘人的站姿，通常其中一隻膝蓋會稍微向前，置於另一隻膝蓋的前方。

建議步驟

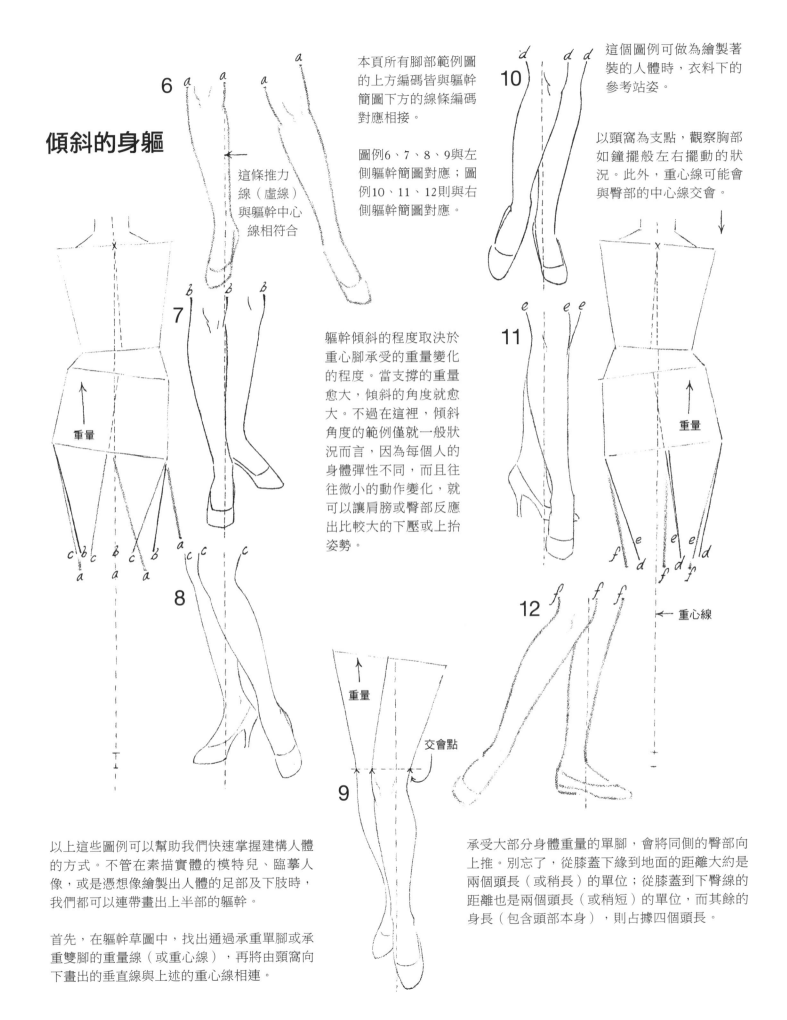

傾斜的身軀

6

這條推力線（虛線）與軀幹中心線相符合

7

重量

8

9

重量

交會點

本頁所有腳部範例圖的上方編碼皆與軀幹簡圖下方的線條編碼對應相接。

圖例6、7、8、9與左側軀幹簡圖對應；圖例10、11、12則與右側軀幹簡圖對應。

軀幹傾斜的程度取決於重心腳承受的重量變化的程度。當支撐的重量愈大，傾斜的角度就愈大。不過在這裡，傾斜角度的範例僅就一般狀況而言，因為每個人的身體彈性不同，而且往往微小的動作變化，就可以讓肩膀或臀部反應出比較大的下壓或上抬姿勢。

以上這些圖例可以幫助我們快速掌握建構人體的方式。不管在素描實體的模特兒、臨摹人像，或是憑想像繪製出人體的足部及下肢時，我們都可以連帶畫出上半部的軀幹。

首先，在軀幹草圖中，找出通過承重單腳或承重雙腳的重量線（或重心線），再將由頸窩向下畫出的垂直線與上述的重心線相連。

10

這個圖例可做為繪製著裝的人體時，衣料下的參考站姿。

以頸窩為支點，觀察胸部如鐘擺般左右擺動的狀況。此外，重心線可能會與臀部的中心線交會。

11

重量

12

← 重心線

承受大部分身體重量的單腳，會將同側的臀部向上推。別忘了，從膝蓋下緣到地面的距離大約是兩個頭長（或稍長）的單位；從膝蓋到下臀線的距離也是兩個頭長（或稍短）的單位，而其餘的身長（包含頭部本身），則占據四個頭長。

骨盆區的簡單畫法

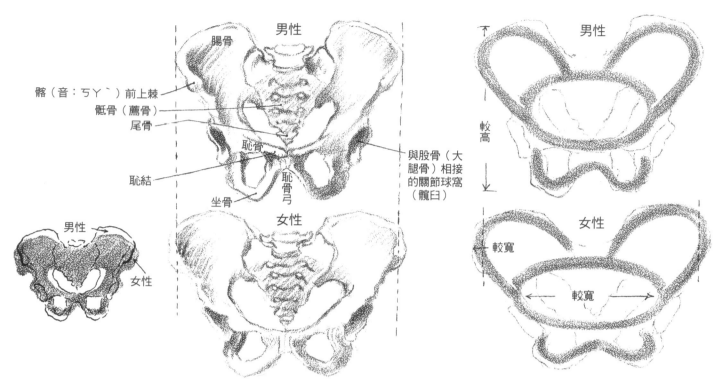

男性

腸骨

髂（音：ㄎㄚˋ）前上棘

骶骨（薦骨）

尾骨

恥骨

恥結

坐骨

恥骨弓

與股骨（大腿骨）相接的關節球窩（髖臼）

男性

女性

女性

男性

較高

女性

較寬

較寬

在人體骨架中，骨盆是很重要的活動軸心。它是由五塊堅固的骨頭環繞相接並融合為一體的盆狀結構。在兩側是由腸骨、恥骨及坐骨所組成的髖骨。後方則是骶骨及尾骨，這兩者其實是脊椎的一部分，嵌入髖骨並與之緊密結合。上圖是男性與女性骨盆構造的比較圖。男性的骨盆較窄而緊實，女性骨盆則較寬、空間較大。繪圖時，右上方的簡圖是很好用的參考基準。

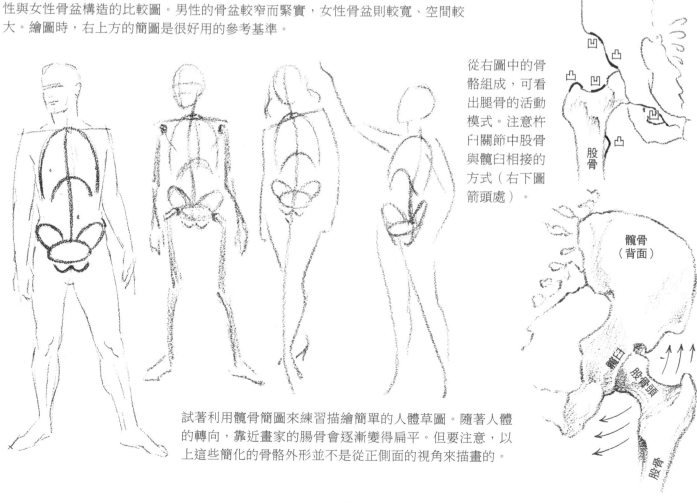

髖骨（正面）

股骨

從右圖中的骨骼組成，可看出腿骨的活動模式。注意杵臼關節中股骨與髖臼相接的方式（右下圖箭頭處）。

髖骨（背面）

髖臼

股骨頭

股骨

試著利用髖骨簡圖來練習描繪簡單的人體草圖。隨著人體的轉向，靠近畫家的腸骨會逐漸變得扁平。但要注意，以上這些簡化的骨骼外形並不是從正側面的視角來描畫的。

男性與女性臀部的差異

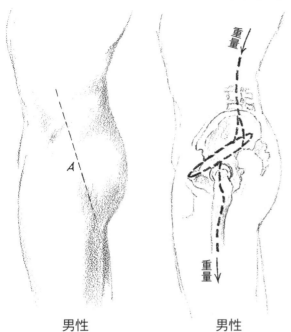

男性　　　　　　　　男性

依據左圖箭頭指示的方向可以觀察到，脊椎所支撐的上半部身體重量轉移至骨盆及大腿股骨的前端。虛線圈起的地方，是整個骨盆中最厚的部分。

碗狀的腸骨盤會在側邊隆起，以保護下方的臟器。坐下時，則是由位於底部的坐骨環負責支撐身體的任務。

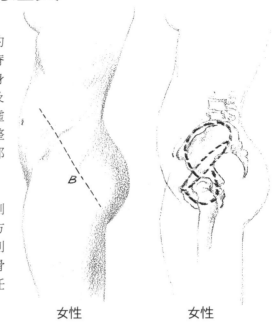

女性　　　　　　　　女性

右圖是男性與女性骨盆側視圖的比較。女性的骨盆不僅前傾，髂前上棘也向外延伸（黑色區域），恥結下方的脊椎則向後縮。此外，後端的骶骨也比男性的向外凸許多。而男性骨盆則是高度較高（往上延伸的黑色區塊），骨盆整體結構也較為直立。這些骨盆結構的差異，最後會反應在臀部的外觀上（請看上方圖片中的A、B兩處）。

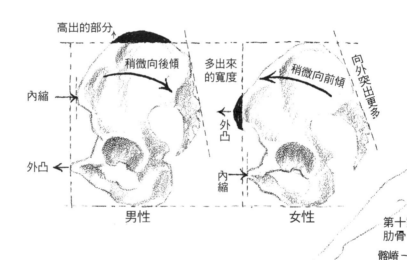

男性　　　　　　　　女性

左側的草圖主要在說明胸部及骨盆活動的獨立性。這兩區域不僅可以分別朝左右方向扭轉，也可以分別做上下方向的伸展。所以，人體的動作是以軀幹為中心出發，再將力量傳遞至四肢上。

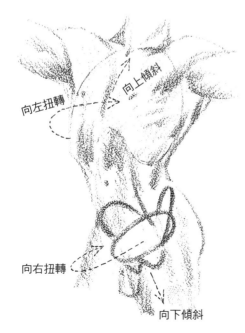

第十對肋骨 →
髂嵴 ——
（音：ㄎㄚ、ㄐㄧˊ）

觀察右側輪廓簡圖中的兩個陰影區域。大腿的傾斜線條朝髂嵴方向延伸。另一個在人體表面明顯凸出的骨骼特徵，稱為第十對肋骨，如果它的輪廓線條繼續延伸，會與臀部上方的線條相接。牢記這些軀體上的個別特徵，在描繪人體時將會大有幫助。

用簡單的骨骼結構描繪人體

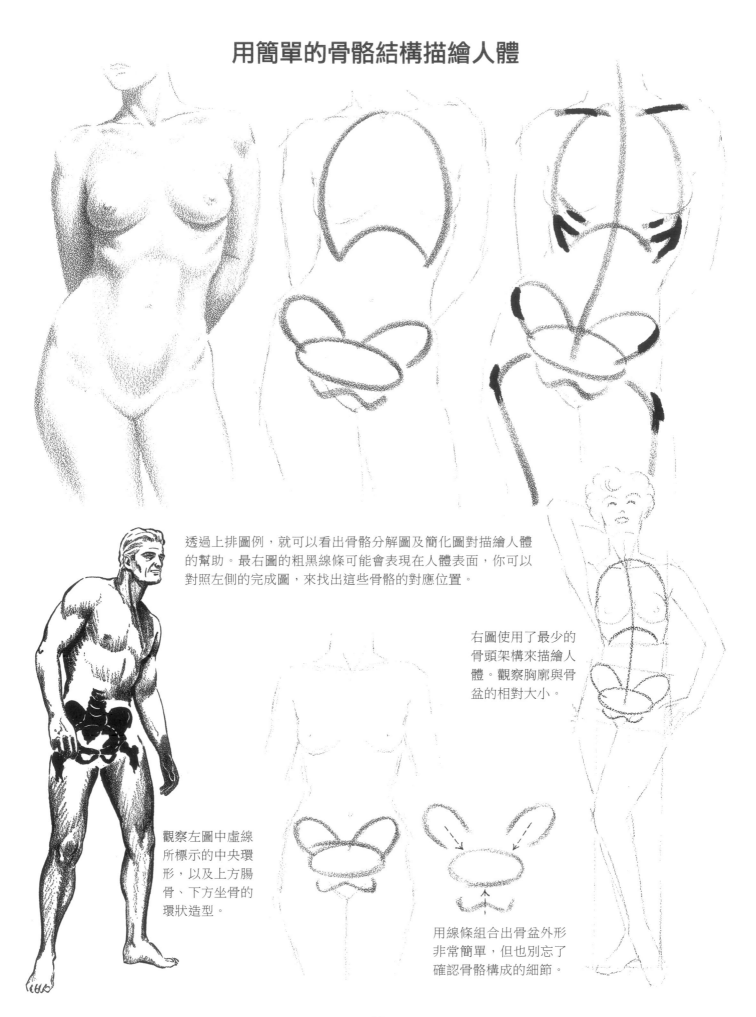

透過上排圖例，就可以看出骨骼分解圖及簡化圖對描繪人體的幫助。最右圖的粗黑線條可能會表現在人體表面，你可以對照左側的完成圖，來找出這些骨骼的對應位置。

右圖使用了最少的骨頭架構來描繪人體。觀察胸廓與骨盆的相對大小。

觀察左圖中虛線所標示的中央環形，以及上方腸骨、下方坐骨的環狀造型。

用線條組合出骨盆外形非常簡單，但也別忘了確認骨骼構成的細節。

56

骨骼架構與人體表面特徵

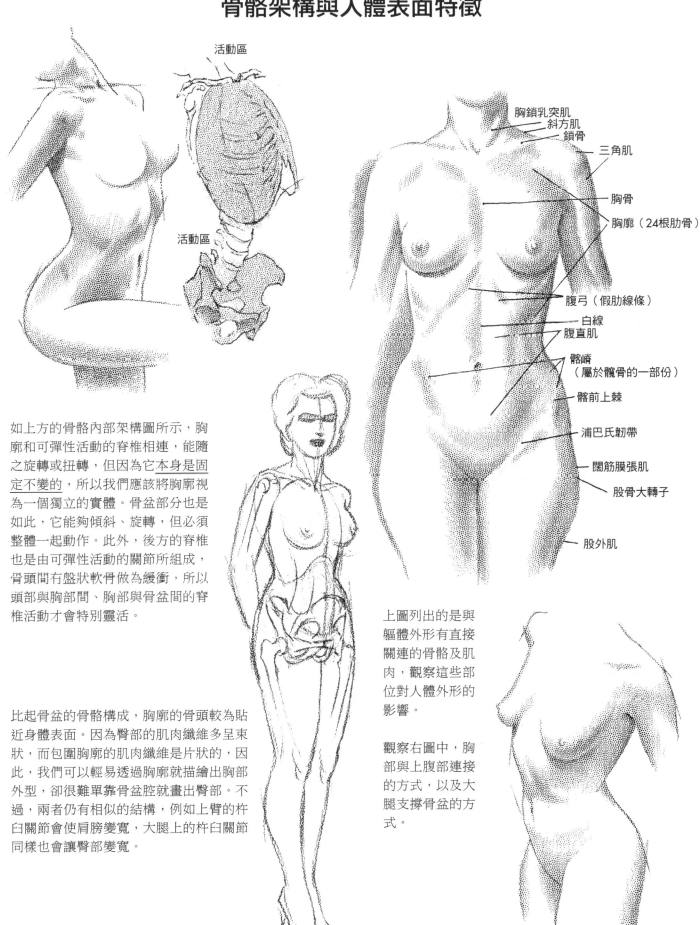

活動區

活動區

胸鎖乳突肌
斜方肌
鎖骨
三角肌
胸骨
胸廓（24根肋骨）

腹弓（假肋線條）
白線
腹直肌
髂嵴
（屬於髖骨的一部份）
髂前上棘
浦巴氏韌帶
闊筋膜張肌
股骨大轉子

股外肌

如上方的骨骼內部架構圖所示，胸廓和可彈性活動的脊椎相連，能隨之旋轉或扭轉，但因為它本身是固定不變的，所以我們應該將胸廓視為一個獨立的實體。骨盆部分也是如此，它能夠傾斜、旋轉，但必須整體一起動作。此外，後方的脊椎也是由可彈性活動的關節所組成，骨頭間有盤狀軟骨做為緩衝，所以頭部與胸部間、胸部與骨盆間的脊椎活動才會特別靈活。

比起骨盆的骨骼構成，胸廓的骨頭較為貼近身體表面。因為臀部的肌肉纖維多呈束狀，而包圍胸廓的肌肉纖維是片狀的，因此，我們可以輕易透過胸廓就描繪出胸部外型，卻很難單靠骨盆腔就畫出臀部。不過，兩者仍有相似的結構，例如上臂的杵臼關節會使肩膀變寬，大腿上的杵臼關節同樣也會讓臀部變寬。

上圖列出的是與軀體外形有直接關連的骨骼及肌肉，觀察這些部位對人體外形的影響。

觀察右圖中，胸部與上腹部連接的方式，以及大腿支撐骨盆的方式。

人體的平面與立體效果

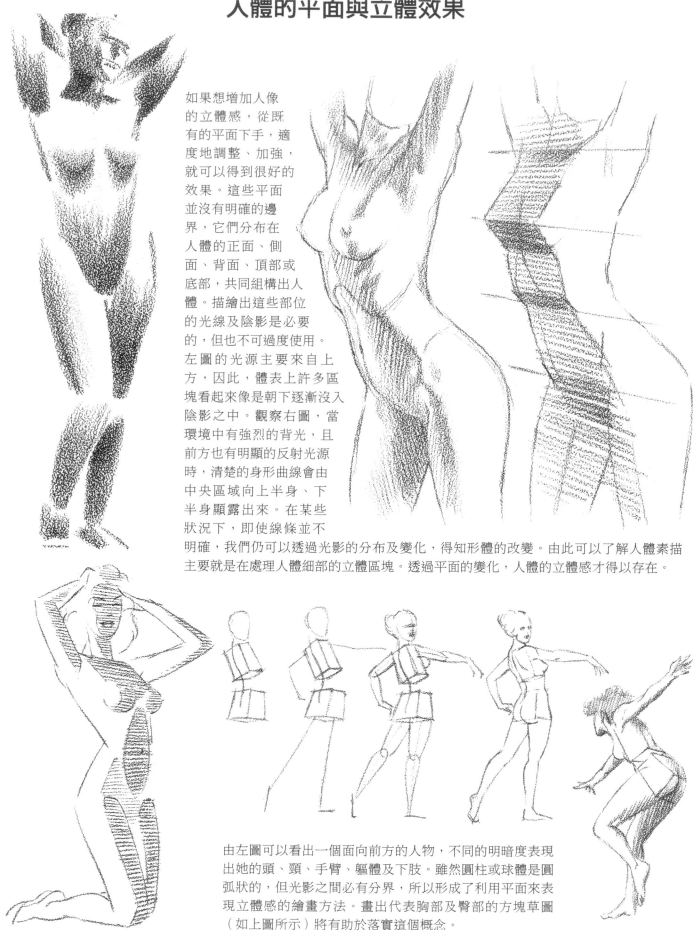

如果想增加人像的立體感，從既有的平面下手，適度地調整、加強，就可以得到很好的效果。這些平面並沒有明確的邊界，它們分布在人體的正面、側面、背面、頂部或底部，共同組構出人體。描繪出這些部位的光線及陰影是必要的，但也不可過度使用。左圖的光源主要來自上方，因此，體表上許多區塊看起來像是朝下逐漸沒入陰影之中。觀察右圖，當環境中有強烈的背光，且前方也有明顯的反射光源時，清楚的身形曲線會由中央區域向上半身、下半身顯露出來。在某些狀況下，即使線條並不明確，我們仍可以透過光影的分布及變化，得知形體的改變。由此可以了解人體素描主要就是在處理人體細部的立體區塊。透過平面的變化，人體的立體感才得以存在。

由左圖可以看出一個面向前方的人物，不同的明暗度表現出她的頭、頸、手臂、軀體及下肢。雖然圓柱或球體是圓弧狀的，但光影之間必有分界，所以形成了利用平面來表現立體感的繪畫方法。畫出代表胸部及臀部的方塊草圖（如上圖所示）將有助於落實這個概念。

58

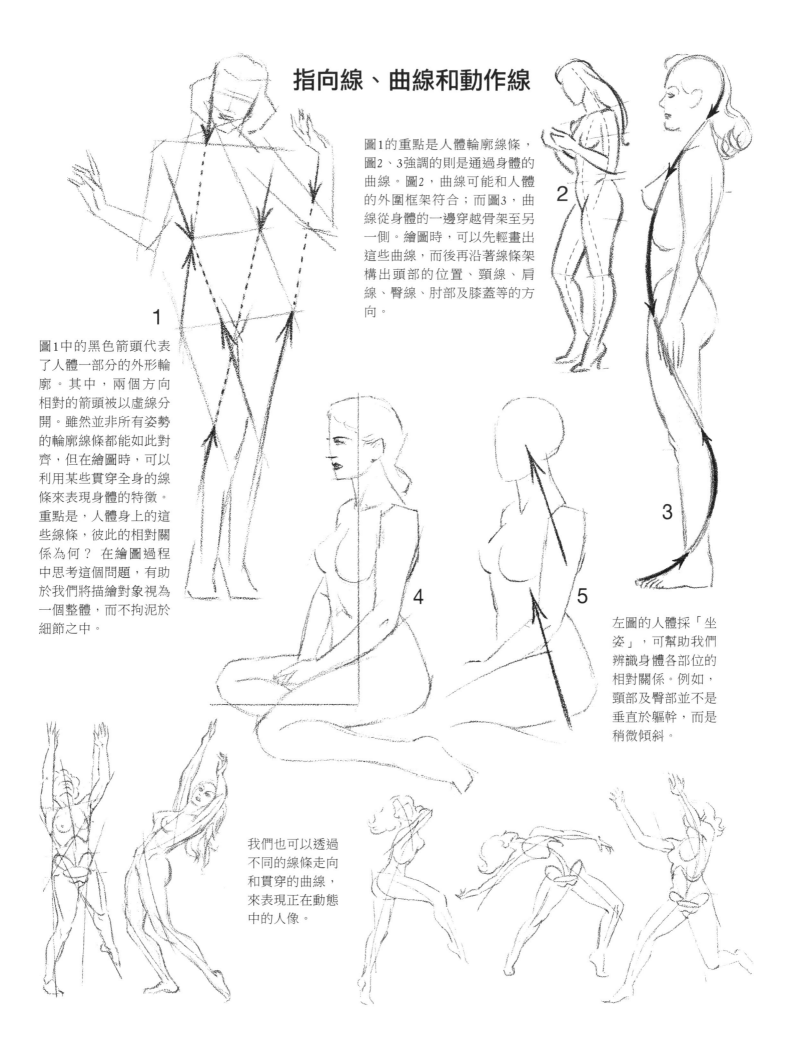

指向線、曲線和動作線

圖1的重點是人體輪廓線條，圖2、3強調的則是通過身體的曲線。圖2，曲線可能和人體的外圍框架符合；而圖3，曲線從身體的一邊穿越骨架至另一側。繪圖時，可以先輕畫出這些曲線，而後再沿著線條架構出頭部的位置、頸線、肩線、臀線、肘部及膝蓋等的方向。

1

圖1中的黑色箭頭代表了人體一部分的外形輪廓。其中，兩個方向相對的箭頭被以虛線分開。雖然並非所有姿勢的輪廓線條都能如此對齊，但在繪圖時，可以利用某些貫穿全身的線條來表現身體的特徵。重點是，人體身上的這些線條，彼此的相對關係為何？ 在繪圖過程中思考這個問題，有助於我們將描繪對象視為一個整體，而不拘泥於細節之中。

2

3

4

5

左圖的人體採「坐姿」，可幫助我們辨識身體各部位的相對關係。例如，頸部及臀部並不是垂直於軀幹，而是稍微傾斜。

我們也可以透過不同的線條走向和貫穿的曲線，來表現正在動態中的人像。

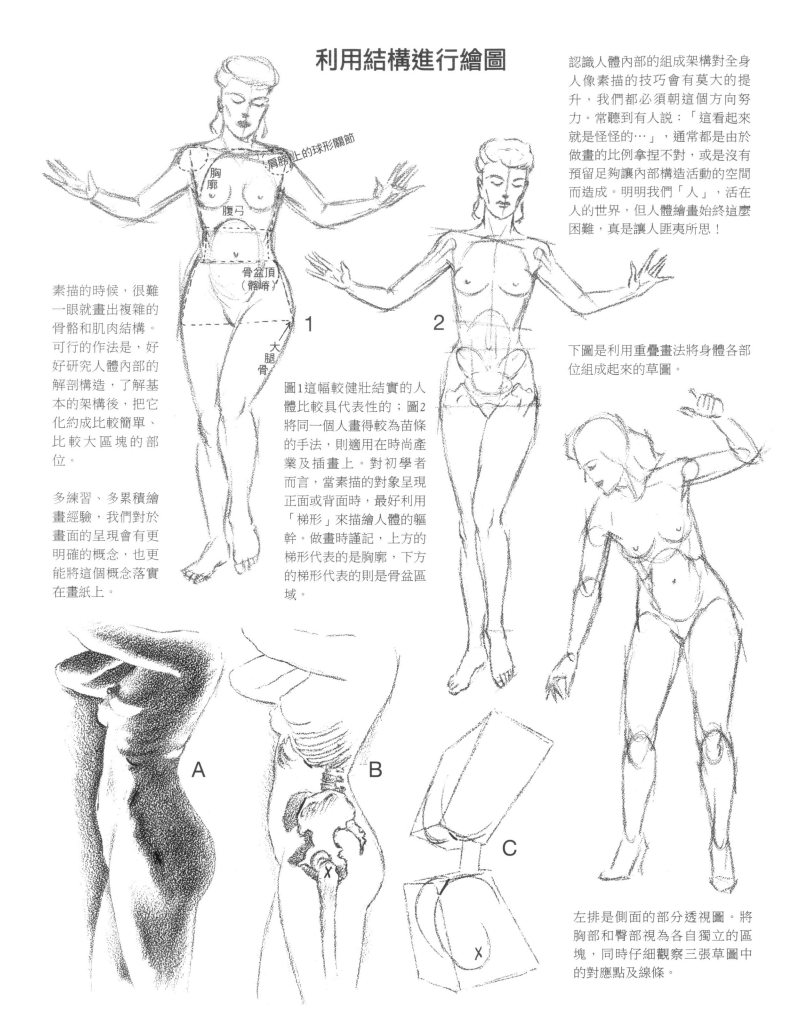

利用結構進行繪圖

認識人體內部的組成架構對全身人像素描的技巧會有莫大的提升，我們都必須朝這個方向努力。常聽到有人說：「這看起來就是怪怪的…」，通常都是由於做畫的比例拿捏不對，或是沒有預留足夠讓內部構造活動的空間而造成。明明我們「人」，活在人的世界，但人體繪畫始終這麼困難，真是讓人匪夷所思！

肩膀上的球形關節

胸廓

腹弓

骨盆頂（髂嵴）

素描的時候，很難一眼就畫出複雜的骨骼和肌肉結構。可行的作法是，好好研究人體內部的解剖構造，了解基本的架構後，把它化約成比較簡單、比較大區塊的部位。

多練習、多累積繪畫經驗，我們對於畫面的呈現會有更明確的概念，也更能將這個概念落實在畫紙上。

1

大腿骨

圖1這幅較健壯結實的人體比較具代表性的；圖2將同一個人畫得較為苗條的手法，則適用在時尚產業及插畫上。對初學者而言，當素描的對象呈現正面或背面時，最好利用「梯形」來描繪人體的軀幹。做畫時謹記，上方的梯形代表的是胸廓，下方的梯形代表的則是骨盆區域。

2

下圖是利用重疊畫法將身體各部位組成起來的草圖。

A

B

C

左排是側面的部分透視圖。將胸部和臀部視為各自獨立的區塊，同時仔細觀察三張草圖中的對應點及線條。

臀部和肩膀的配合

雙腳是人在站立時唯一的支撐，當其中一隻腳不再支撐身體重量的時候會怎樣？答案是，另一隻腳得因此承受更多的身體重量。

即便是一張有四支腳支撐的桌子，如果其中一支較短或斷掉了，桌子就會朝那個角落傾斜。同樣的，如果一個人將其中一隻腳所承受的身體重量完全轉移到另一隻腳上，那麼臀部就會朝向這隻腳的方向下垂。身體重心的移轉，使得主要承受重量這一側的臀部上抬，而另一側的臀部下垂。

身體的上半部為了保持平衡，不會隨著臀部向同一方向傾斜，反而會因為補償作用而往反方向擺動。如果某一側的臀部往上抬，另一側的肩膀就會往下掉，使胸部及臀部分別位於重心線的兩側。連接肩膀、臀部兩區塊中間的彈性結構，負責使它們朝相反方向傾斜。

雙腳像是被釘在地面上的情況（如左圖）非常少見，通常由於胸部及肩膀受力向一邊傾斜，身體的重心線（由頸窩向下畫出的垂直線）會跟著往反方向移動。不過有個特例（不自然的姿勢）是，承重較大的那隻腳，同側的臀部位置很可能不會上抬，反而會向下傾斜。

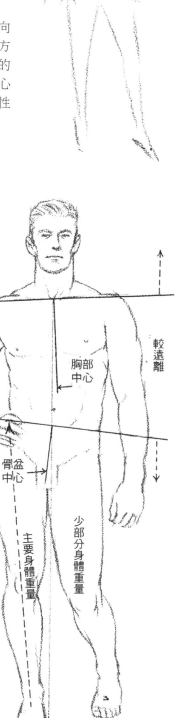

這裡的三張圖是利用本頁上面的原則，繪出的三種姿勢各異的人體草圖。觀察主要承重腳（箭頭所在處）以及上方的肩膀的狀態。

（胸部移動 / 臀部移動 / 重心線 / 重量分布）

（向下 / 移動 / 向上 / 移動 / 重量）

（較靠近 / 較遠離 / 胸部中心 / 骨盆中心 / 主要身體重量 / 少部分身體重量）

人體的背面

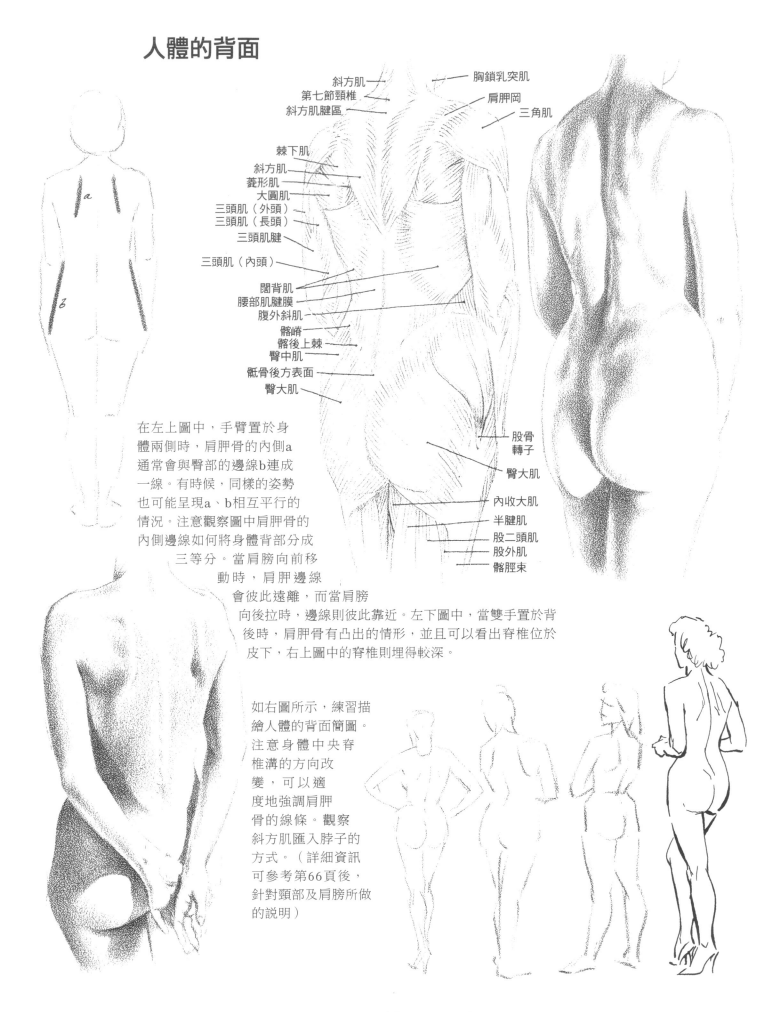

斜方肌
第七節頸椎
斜方肌腱區

棘下肌
斜方肌
菱形肌
大圓肌
三頭肌（外頭）
三頭肌（長頭）
三頭肌腱
三頭肌（內頭）
闊背肌
腰部肌腱膜
腹外斜肌
髂嵴
髂後上棘
臀中肌
骶骨後方表面
臀大肌

胸鎖乳突肌
肩胛岡
三角肌

股骨轉子
臀大肌
內收大肌
半腱肌
股二頭肌
股外肌
髂脛束

在左上圖中，手臂置於身體兩側時，肩胛骨的內側a通常會與臀部的邊線b連成一線。有時候，同樣的姿勢也可能呈現a、b相互平行的情況。注意觀察圖中肩胛骨的內側邊線如何將身體背部分成三等分。當肩膀向前移動時，肩胛邊線會彼此遠離，而當肩膀向後拉時，邊線則彼此靠近。左下圖中，當雙手置於背後時，肩胛骨有凸出的情形，並且可以看出脊椎位於皮下，右上圖中的脊椎則埋得較深。

如右圖所示，練習描繪人體的背面簡圖。注意身體中央脊椎溝的方向改變，可以適度地強調肩胛骨的線條。觀察斜方肌匯入脖子的方式。（詳細資訊可參考第66頁後，針對頸部及肩膀所做的說明）

認識身體的正反兩面

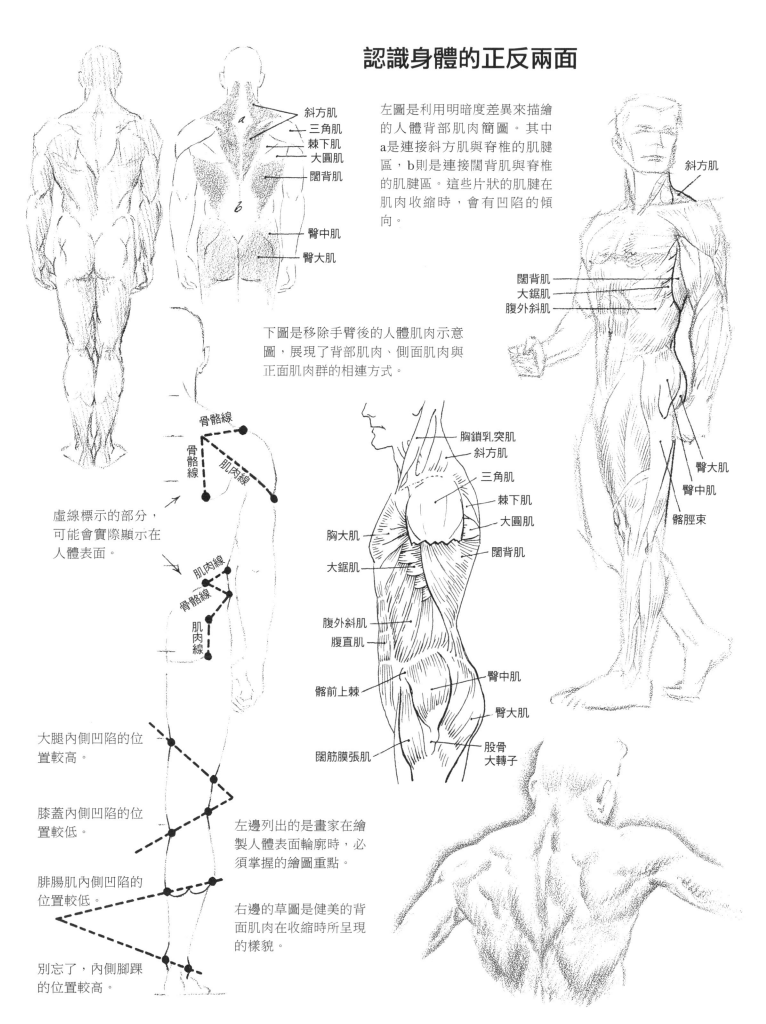

斜方肌
三角肌
棘下肌
大圓肌
闊背肌

臀中肌
臀大肌

左圖是利用明暗度差異來描繪
的人體背部肌肉簡圖。其中
a是連接斜方肌與脊椎的肌腱
區，b則是連接闊背肌與脊椎
的肌腱區。這些片狀的肌腱在
肌肉收縮時，會有凹陷的傾
向。

斜方肌

闊背肌
大鋸肌
腹外斜肌

臀大肌
臀中肌

髂脛束

下圖是移除手臂後的人體肌肉示意
圖，展現了背部肌肉、側面肌肉與
正面肌肉群的相連方式。

骨骼線
骨骼線
肌肉線

虛線標示的部分，
可能會實際顯示在
人體表面。

肌肉線
骨骼線
肌肉線

胸鎖乳突肌
斜方肌
三角肌
棘下肌
大圓肌
闊背肌

胸大肌
大鋸肌

腹外斜肌
腹直肌

臀中肌

髂前上棘

臀大肌

闊筋膜張肌
股骨
大轉子

大腿內側凹陷的位
置較高。

膝蓋內側凹陷的位
置較低。

腓腸肌內側凹陷的
位置較低。

左邊列出的是畫家在繪
製人體表面輪廓時，必
須掌握的繪圖重點。

右邊的草圖是健美的背
面肌肉在收縮時所呈現
的樣貌。

別忘了，內側腳踝
的位置較高。

人像素描的鉛筆握法

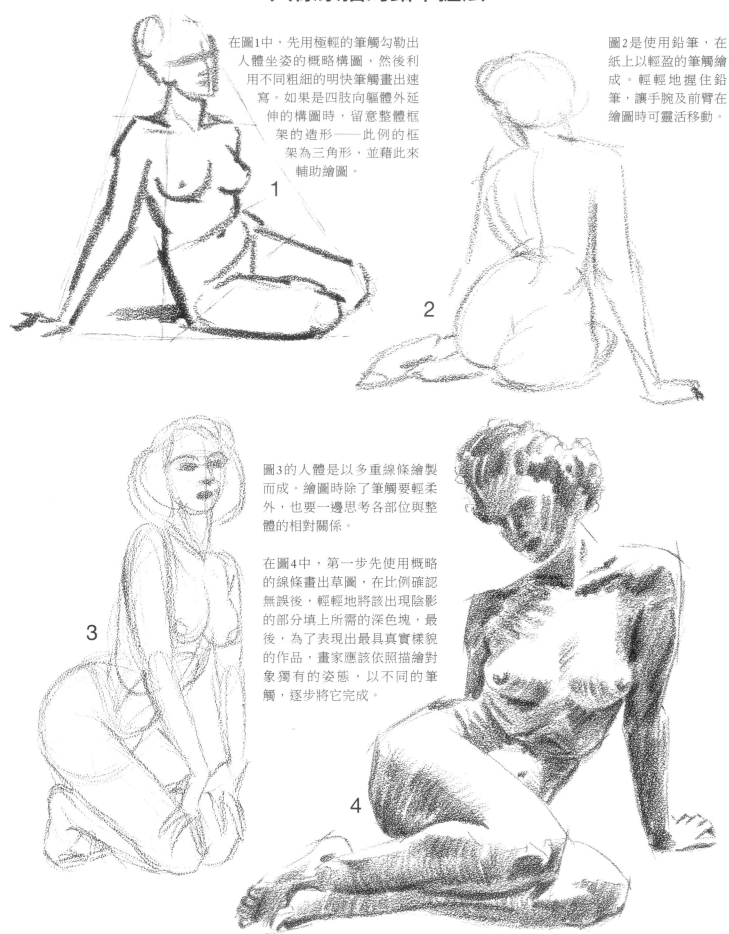

在圖1中，先用極輕的筆觸勾勒出人體坐姿的概略構圖，然後利用不同粗細的明快筆觸畫出速寫。如果是四肢向軀體外延伸的構圖時，留意整體框架的造形——此例的框架為三角形，並藉此來輔助繪圖。

圖2是使用鉛筆，在紙上以輕盈的筆觸繪成。輕輕地握住鉛筆，讓手腕及前臂在繪圖時可靈活移動。

圖3的人體是以多重線條繪製而成。繪圖時除了筆觸要輕柔外，也要一邊思考各部位與整體的相對關係。

在圖4中，第一步先使用概略的線條畫出草圖，在比例確認無誤後，輕輕地將該出現陰影的部分填上所需的深色塊，最後，為了表現出最具真實樣貌的作品，畫家應該依照描繪對象獨有的姿態，以不同的筆觸，逐步將它完成。

描繪頸部的重點

對初學者而言，在描繪頸部時，最好熟記下面這些要點：

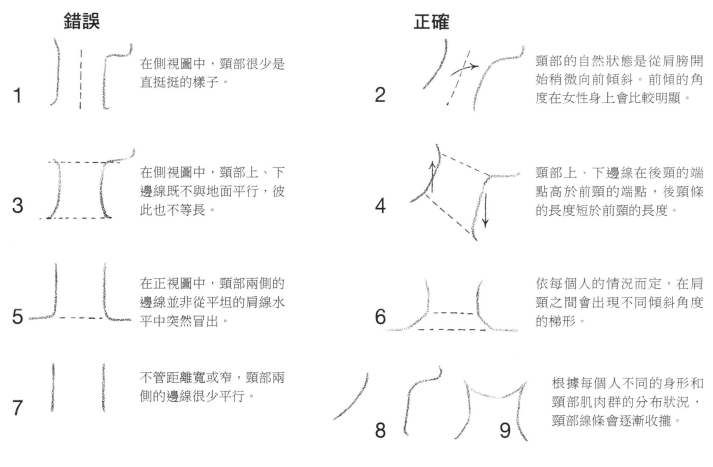

錯誤

1　在側視圖中，頸部很少是直挺挺的樣子。

3　在側視圖中，頸部上、下邊線既不與地面平行，彼此也不等長。

5　在正視圖中，頸部兩側的邊線並非從平坦的肩線水平中突然冒出。

7　不管距離寬或窄，頸部兩側的邊線很少平行。

正確

2　頸部的自然狀態是從肩膀開始稍微向前傾斜。前傾的角度在女性身上會比較明顯。

4　頸部上、下邊線在後頸的端點高於前頸的端點，後頸條的長度短於前頸的長度。

6　依每個人的情況而定，在肩頸之間會出現不同傾斜角度的梯形。

8　9　根據每個人不同的身形和頸部肌肉群的分布狀況，頸部線條會逐漸收攏。

頸部的主要肌肉群

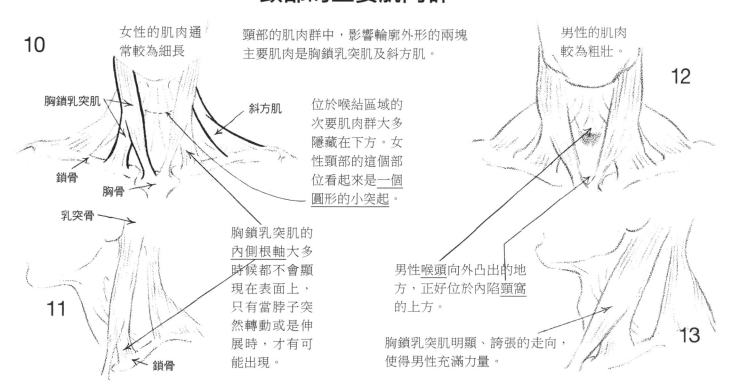

頸部的肌肉群中，影響輪廓外形的兩塊主要肌肉是胸鎖乳突肌及斜方肌。

10　女性的肌肉通常較為細長

胸鎖乳突肌

斜方肌

鎖骨

胸骨

乳突骨

位於喉結區域的次要肌肉群大多隱藏在下方。女性頸部的這個部位看起來是一個圓形的小突起。

胸鎖乳突肌的內側根軸大多時候都不會顯現在表面上，只有當脖子突然轉動或是伸展時，才有可能出現。

11　鎖骨

12　男性的肌肉較為粗壯

男性喉頭向外凸出的地方，正好位於內陷頸窩的上方。

胸鎖乳突肌明顯、誇張的走向，使得男性充滿力量。

13

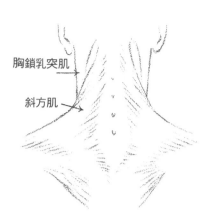

胸鎖乳突肌

斜方肌

頭顱底部

與肩胛骨相連的部分

胸鎖乳突肌

斜方肌

描繪頸部的
訣竅

1 一般而言，胸鎖乳突肌與斜方肌之間，是脖子上最短的肌肉距離。

2 頸部是由前7節頸椎所組成的。這張圖把胸鎖乳突肌及斜方肌從骨骼分離開來。只要對照骨骼和表面肌肉標示的字母，就可以知道他們的對應關係。

3 發育較好男性頸部上，最短的肌肉距離會在耳朵下方。而且胸鎖乳突肌的中央部分會稍微鼓起。

4 當身體直立時：

這裡有輕微凹陷

這裡會凸起
（大約在第七節頸椎附近）

這裡有狹長的凹陷

5 當身體向前彎曲時，下巴向下，背部彎曲，除第七節頸椎仍會凸起外，其它會出現與圖4相反的情況。

肌肉向外凸出

第七節頸椎
（脊椎上的高點）

脊椎凸出並顯現於身體表面上

6 同樣是斜方肌，從背面看時，看起來像背部的一部分；但從正面看時卻像是頸部的一部分。

第七節頸椎

第七節頸椎

7 前六節頸椎是被完整包入頸部的，只有第七節（脖子底部）向外凸出。

8 當頭部向前傾並且往肩膀方向旋轉時，第七節頸椎的上方會出現輕微內凹的弧度。

第七節頸椎

進入脊椎前，會有一段平直線條。

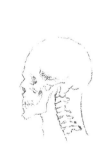

9 當頭部轉向肩膀時，頸部的胸鎖乳突肌會跟著扭轉匯入斜方肌，皮膚因此出現皺紋。

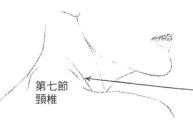

第七節頸椎

頸部的畫法

本頁所有的頸部圖，皆是根據真實的女性模特兒所繪製的。如圖1，頸部修長的人，如果下巴稍微上抬，從正面看去，頸部就會顯得更長；如圖2，脖子較短的人，如果聳肩上抬，脖子看起來就會顯得更短。比較兩圖中的a、b點，其中a點是胸鎖乳突肌與斜方肌重疊的位置，b點則是斜方肌的斜邊。

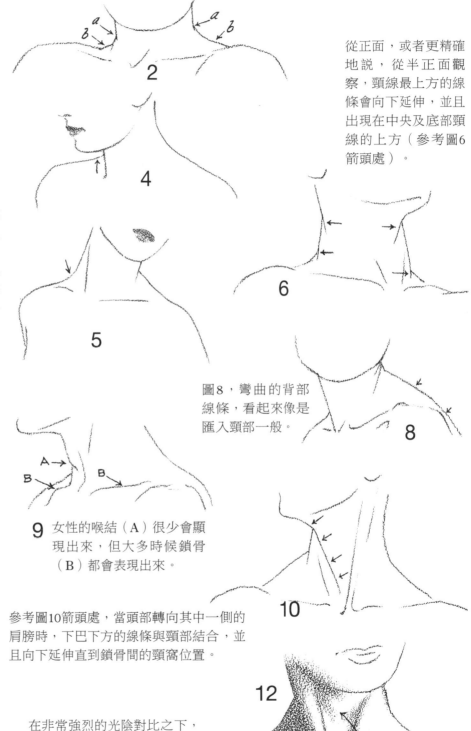

從正面，或者更精確地說，從半正面觀察，頸線最上方的線條會向下延伸，並且出現在中央及底部頸線的上方（參考圖6箭頭處）。

圖3，非常近看頸部時（尤其在時尚模特兒的身上），斜方肌的型態可能被強調，另一側相對的肌肉則會隱藏不畫。圖4，當肩膀靠近頸部時，遠端的肩線可能會上升；或是如圖5，在特定的姿勢及角度下，肩線和頸部也可能連成一線（圖5）。

觀察圖7，如果內部的肌肉線條完全展現在脖子表面上，那麼，愈靠近畫家的胸鎖乳突肌（A），看起來愈寬。

圖8，彎曲的背部線條，看起來像是匯入頸部一般。

9 女性的喉結（A）很少會顯現出來，但大多時候候鎖骨（B）都會表現出來。

在圖11箭頭所指處，我們偶爾可以在頸部觀察到頸部一處輕微內陷的平坦區域。

參考圖10箭頭處，當頭部轉向其中一側的肩膀時，下巴下方的線條與頸部結合，並且向下延伸直到鎖骨間的頸窩位置。

在非常強烈的光陰對比之下，胸鎖乳突肌的下緣會呈現出如刀鋒般銳利的線條，而隨著肌肉向上延伸，陰影的邊界又開始變得柔和。

喉結周圍是較平緩的空間，這部位在女性身上較不明顯。

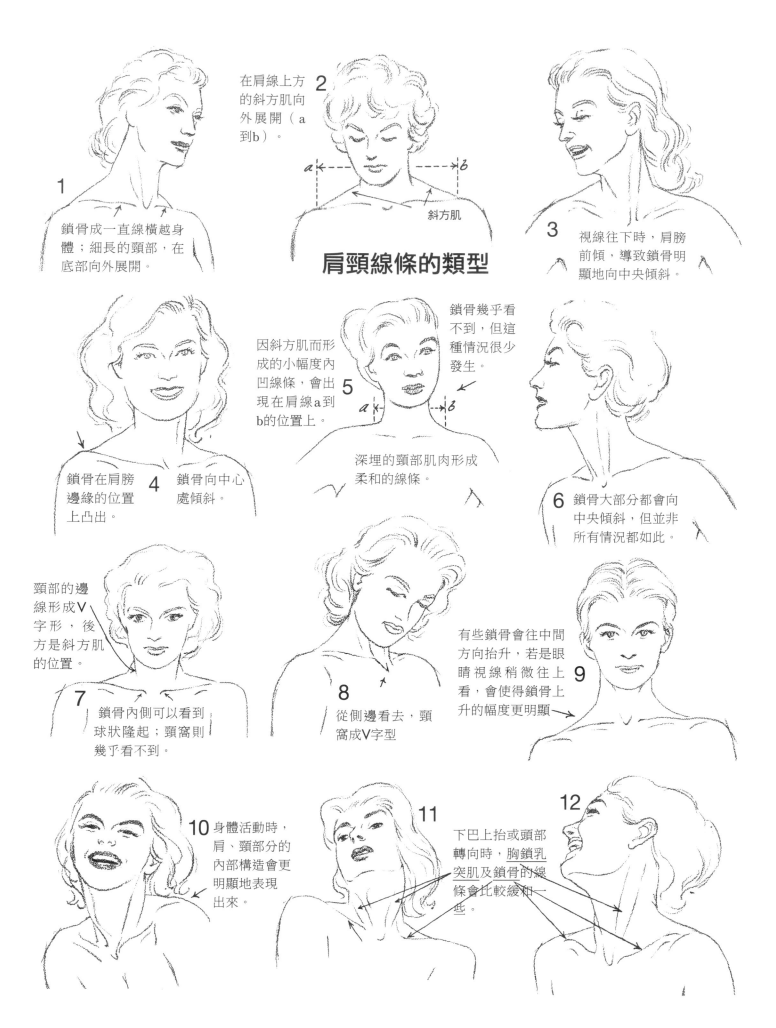

在肩線上方的斜方肌向外展開（a到b）。

斜方肌

1 鎖骨成一直線橫越身體；細長的頸部，在底部向外展開。

肩頸線條的類型

3 視線往下時，肩膀前傾，導致鎖骨明顯地向中央傾斜。

因斜方肌而形成的小幅度內凹線條，會出現在肩線a到b的位置上。

鎖骨幾乎看不到，但這種情況很少發生。

深埋的頸部肌肉形成柔和的線條。

4 鎖骨在肩膀邊緣的位置上凸出。 鎖骨向中心處傾斜。

6 鎖骨大部分都會向中央傾斜，但並非所有情況都如此。

頸部的邊線形成V字形，後方是斜方肌的位置。

7 鎖骨內側可以看到球狀隆起；頸窩則幾乎看不到。

8 從側邊看去，頸窩成V字型

有些鎖骨會往中間方向抬升，若是眼睛視線稍微往上看，會使得鎖骨上升的幅度更明顯

9

10 身體活動時，肩、頸部分的內部構造會更明顯地表現出來。

11

12

下巴上抬或頭部轉向時，胸鎖乳突肌及鎖骨的線條會比較緩和一些。

描繪肩膀的重點

描繪肩膀正面圖時，具備「梯形」這個觀念是很有幫助的（右圖虛線標示處）。肩膀水平並不是從頭到尾成一直線對齊，雖然每個人頸肩之間的梯形高度及長度有很明顯的差異，但梯形的確存在於肩頸的外型輪廓上。當梯形的兩邊向上逐漸靠攏，兩側線條可能會內凹，也可能是平直的，在某些人身上，也可能會出現外凸的側邊。

梯形傾斜的側邊，簡單來説就是斜方肌上方的部分，它越過肩膀並嵌入鎖骨下方，如右圖所示。右圖標示×的部分在體表上即為內凹的部分，完成圖如右卜圖所示。

當我們檢視肩膀的外觀時，可以在表面看到內部骨骼肌肉的跡象。特別注意可以使上臂抬高的三角肌，它包覆在肱骨（或上臂骨）的上方，柔化了肩膀的輪廓線條。左、右兩側的胸鎖乳突肌是身體表面兩塊最明顯的肌肉。試著找出存在於肩頸之間的梯形！

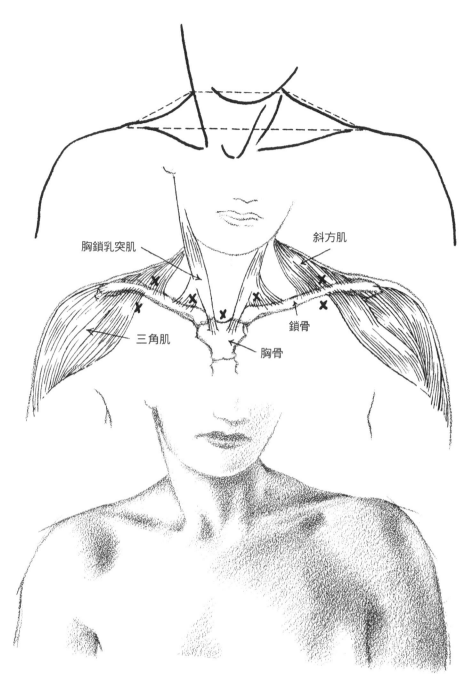

胸鎖乳突肌　斜方肌

三角肌　　鎖骨　胸骨

肩膀的簡單畫法

1

一般而言，肩膀大約是脖子的4倍寬。畫一條水平的草圖線（a），在線的上方畫一個四方形（b），在四方形內畫出下巴的弧線。

2

在脖子底部畫出梯形。梯形的上底（虛線處）省略不畫。

3

將肩線角落的直角刪除，並導成圓角，用以代表三角肌的頂部。在脖子兩側斜線的下方畫出腋窩。

4

頸窩位在比最初的水平草圖線稍微往下的位置。兩側的鎖骨線會朝頸窩方向傾斜。在腋窩上方的短斜線代表肩膀的內凹區域。

肩膀的外型

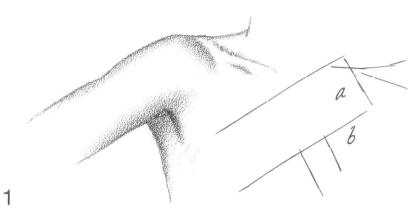

1

大多時候，肩膀被視為與胸部融為一體，本身則無明確的外形。從正面看來，不管手臂的位置為何，肩膀頂端永遠都會有個向外凸起的部分。你可以將手臂的最前端想像成與軀幹上半部分<u>重疊</u>，亦即a在b的上方。

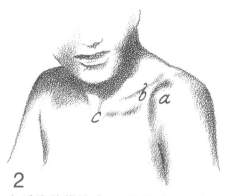

2

在肩膀的構造中，c點是唯一一個固定不動的點，這個點就是鎖骨透過韌帶與胸骨相連的位置。在c點不動的前提下，a、b兩點可以在幾英寸的距離範圍內移動。當肩膀向內抬起時，a點看起來就像與鎖骨b最外側的端點重疊。

鎖骨
肩胛骨的肩峰突
肩胛骨的喙突
肱骨頭
肩胛骨內側面
肋骨

3

使用X光掃描人體表面時，我們可以看到掩藏在肌肉下方，用以維持身形的骨骼架構。別忘了同時也要觀察另一側的肩膀。

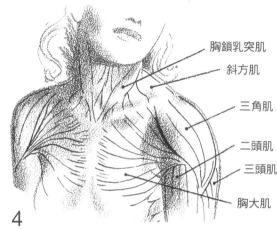

胸鎖乳突肌
斜方肌
三角肌
二頭肌
三頭肌
胸大肌

4

從外觀透視，我們可以看到肌肉覆蓋肩關節的方式。三角肌與鎖骨外側1/3的部分相連接，並且延伸向下覆蓋胸肌（黑線位置）。此處是肩膀與胸部間凹陷幅度最大的位置，這個特徵會顯現在人體表面。

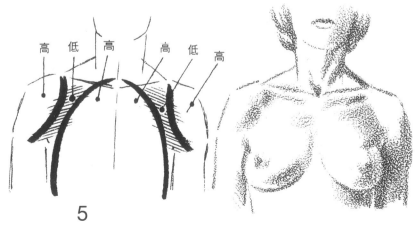

高　低　高　　高　低　高

5

觀察上圖中，肩關節及胸腔表面高低起伏的情形，通常用陰影來表現凹陷的部分。

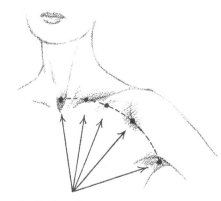

6

這裡介紹一個有助於表現肩膀立體感的方式：首先找出連接內凹處的弧線或扇形，最外側的兩個內凹處應該畫得比較明顯，靠近中央的三個內凹位置則較不顯眼。在某些人身上，有些內凹處還會形成特別明顯的特徵。

深入認識肩胛骨區域

1

2

圖2，肩胛骨從身體背後凸出，底部的弧線與圖1的弧線相同。圖3是肩胛區域的內部簡圖，觀察肩胛骨的結構是怎麼造成凸出的（詳見下方圖6）。並觀察圖4，三角肌包圍並柔化骨骼線條，也使得上臂與弧線的交會區域形成明顯的凹陷。

3

4

當手臂上抬，手掌置於肩膀上時，肩胛骨底部的延伸弧線會橫越手腕，並接觸到三角肌（肩膀上的大肌肉）的底部。觀察從指尖向外延伸的虛線如何圍繞肩膀。此時，手腕大約位於手肘與肩膀背面的中點。

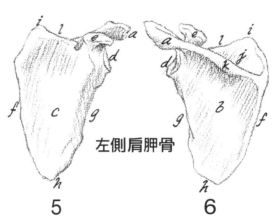

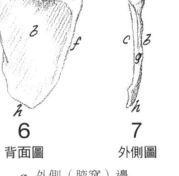

肩胛骨簡化圖

f 是主要凸出部位

a、k 是次要凸出部位

h 偶爾出現

i 很少出現

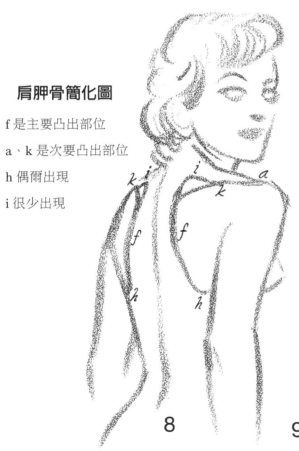

8

左側肩胛骨

5
正面圖

6
背面圖

7
外側圖

a. 肩峰突
b. 棘下窩
c. 前（腹）面
d. 關節盂（連接肱骨頭）
e. 喙突
f. 內側（脊椎）邊

g. 外側（腋窩）邊
h. 肩胛骨下角
i. 肩胛骨上角
j. 棘上窩
k. 脊椎
l. 肩胛骨上緣

9

圖9，這張背面圖說明了肩胛骨與胸廓、脊骨、肱骨（上臂骨）之間的相對位置。

圖10，觀察肩胛骨結構和手臂的銜接方式（此圖有稍微透視）。注意肩胛骨底部弧線的走向，是先穿過手臂下方，再延伸到乳房底部。

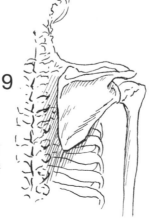

10

介紹肩膀外觀

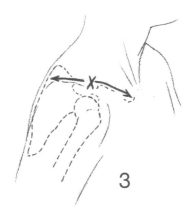

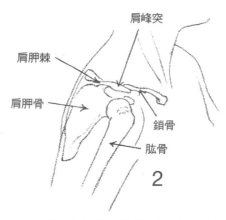

1

觀察肩膀的表面輪廓和底下骨骼結構的相似之處。這些表面輪廓的凸出部分非常重要,即便穿著寬鬆的衣服,還是可以看出衣料底下的骨骼形狀。

2

比較圖1的人體表面圖和圖2的內部骨骼圖。特別注意肩胛棘和它的內緣這塊凸出的部分。在肩膀外側的位置有一個堅硬的地方,試著自己感受一下,這裡是肩胛棘上的肩峰突,肩峰突在此處與鎖骨相接。當鎖骨往人體正面延伸,它的形態會愈來愈明顯。

3

從這個外側的接合點(標記×)開始,肩胛棘與鎖骨分別往相反方向延伸。上圖箭頭所指的端點處,這兩塊骨頭會更明顯地凸出在體表上,手臂的活動也會讓它們的輪廓更加清楚。仔細觀察旁人的肩膀,驗證看看是否如此!

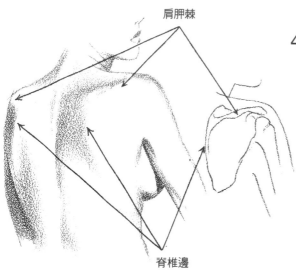

4 左圖中,上方的二個箭頭都指向肩胛骨外側的肩胛棘,這裡是背部與肩膀的分界位置。下方的二個箭頭則指向肩胛骨上最靠近脊椎的內側邊界,隨著肩膀向前移動,脊椎邊和脊椎也會分得更開。

在右圖中,觀察脖子底部兩側鎖骨上的球狀隆起。

5

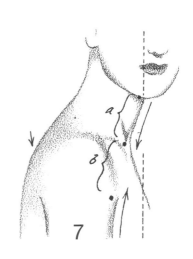

6

當我們從側面直直地看向肩膀時,有一個重點需要牢記:上臂的邊線在肩膀的接合處的位置,會稍微朝外擴展,而前方的**邊線指向脖子的傾斜邊**。當手臂自然垂掛於肩膀上,頸部、頭部也要呈現自然放鬆的姿態。同樣的,上臂的外側邊線指向肩胛棘,如同前面的說明,這裡通常會在背面形成一個向外凸起的輪廓特徵。此外,觀察右圖a、b兩段距離(圖中三個黑點形成的二個線段,分別是脖子的長度、脖子底部到上臂起始點),兩者的長度通常相等。
圖6、7所描繪的對象不同,以驗證即使在不同人身上,上述的特徵都會出現。

7

畫出自然的肩膀

右側的三張圖說明了在描繪半側視的人像時，為何要將遠端的肩膀畫得稍寬，而近端則畫得稍窄的原因。

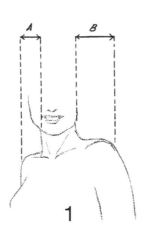
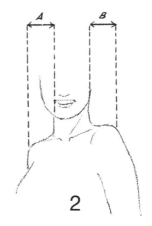
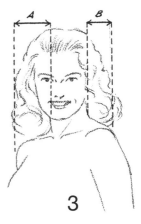

1

根據簡單的透視法則，我們可能會預期距離B大於距離A。但在實際狀況下，除非以一種不自然的姿勢向後聳肩，否則在一般情況下，B不會大於A。

2

如上圖所示，將A、B距離畫為等長也不正確。除非描繪對象是直挺挺地站著，或是使力將肩膀擺放成特定樣子，才有可能發生兩者距離相等的情況。

3

因為肩膀在放鬆時會有向前彎曲環繞的傾向，所以當肩膀A彎曲、畫家直直看向肩膀B的狀況下，A的距離會大於B。

4

肩膀兩側的肩帶是極具彈性的構造。參考上方的圖示，以了解肩膀頂部能夠向內旋轉的幅度。

5

當手肘上抬且肩膀向前凸出，下巴會往後縮，而使得脖子中心點（中間標示×的位置）落在兩個肩膀的後方。

6

即使是從側面觀察，肩膀也總是會稍微前傾，使部分的背部露出來（注意括號所指的肩胛骨平直邊線）。

7

圖7、9中的箭頭皆指向肩膀隆起的脊線（斜方肌的頂部）。

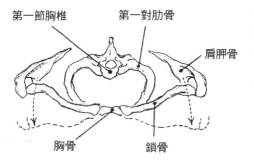

第一節胸椎　　第一對肋骨

肩胛骨

胸骨　　鎖骨

8

左下圖是肩帶構造的俯視圖。唯一的連結點在胸骨上，也造就了肩帶活動的自由度。肩膀可能會由胸部中心點向前移動，如同上圖虛線所示。

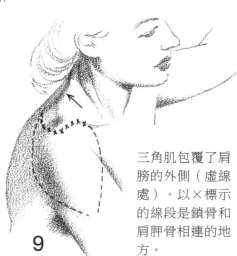

9

三角肌包覆了肩膀的外側（虛線處）。以×標示的線段是鎖骨和肩胛骨相連的地方。

手臂的骨骼和肌肉

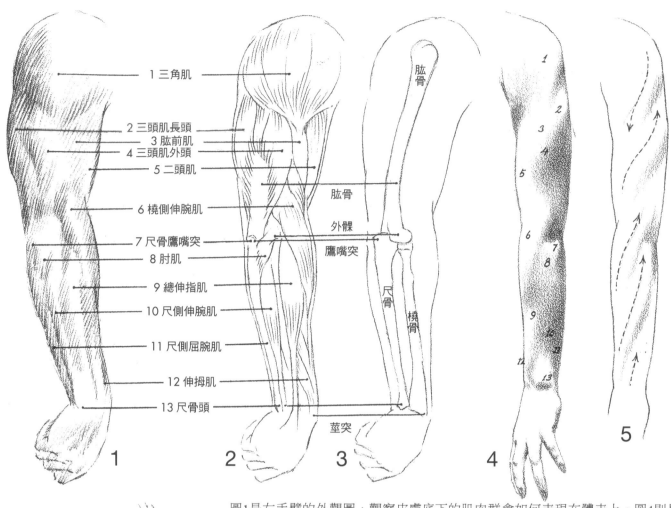

1 三角肌
2 三頭肌長頭
3 肱前肌
4 三頭肌外頭
5 二頭肌
6 橈側伸腕肌
7 尺骨鷹嘴突
8 肘肌
9 總伸指肌
10 尺側伸腕肌
11 尺側屈腕肌
12 伸拇肌
13 尺骨頭

1

肱骨
肱骨
外髁
鷹嘴突
尺骨
橈骨
莖突

2 **3** **4** **5**

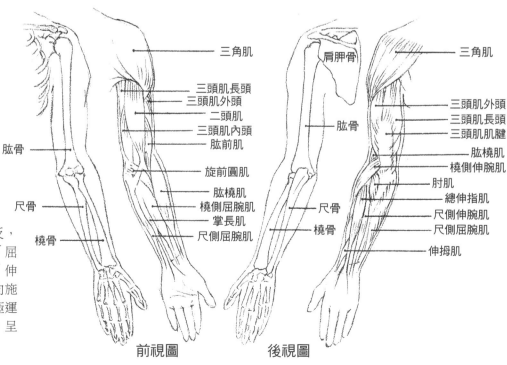

6
起點
嵌入點
收縮的二頭肌
肌腱

圖1是右手臂的外觀圖，觀察皮膚底下的肌肉群會如何表現在體表上。圖4則是女性左手臂的示意圖，圖上標有數字的肌肉名稱，請對應圖1的說明，一併觀察圖5，虛線箭頭表示底層肌肉彼此交錯時的走向。

四肢的肌肉都有兩處連接點：一是「起點」，通常最靠近脊椎軸，二是「嵌入點」，連接至會受到拉力作用的骨頭上。當中央的肌肉組織收縮時，嵌入點會朝向起點方向移動。肌腱的體積不大，功能是將肌肉固定於骨頭上。

肌肉的活動，是由一對作用力相反，但相互協同運作的肌肉所構成。「屈肌」讓肢體向內收縮、彎曲；「伸肌」能使肢體伸展、或往另一方向施加拉力。當其中一塊肌肉開始積極運作，同組的另一肌肉會正好相反，呈現抑制、放鬆的狀態。

三角肌
三頭肌長頭
三頭肌外頭
二頭肌
三頭肌內頭
肱前肌
肱骨
旋前圓肌
尺骨
肱橈肌
橈側屈腕肌
掌長肌
橈骨
尺側屈腕肌

前視圖

三角肌
肩胛骨
三頭肌外頭
三頭肌長頭
三頭肌肌腱
肱骨
肱橈肌
橈側伸腕肌
肘肌
總伸指肌
尺側伸腕肌
尺骨
尺側屈腕肌
橈骨
伸拇肌

後視圖

描繪手臂的重點

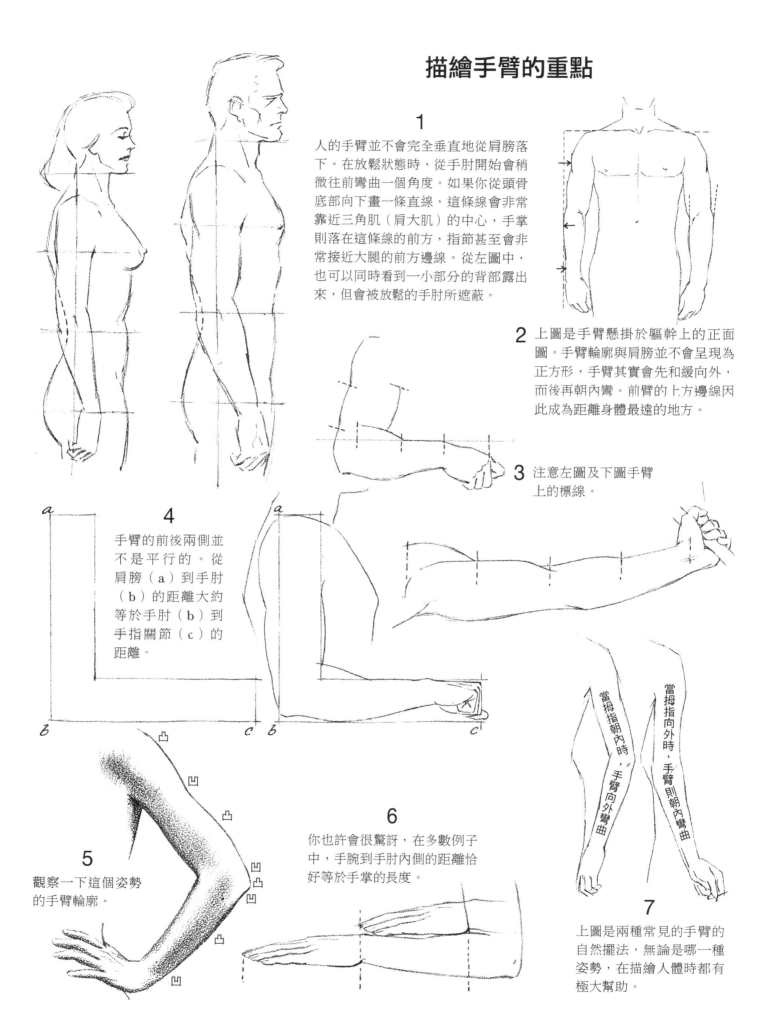

1

人的手臂並不會完全垂直地從肩膀落下。在放鬆狀態時，從手肘開始會稍微往前彎曲一個角度。如果你從頭骨底部向下畫一條直線，這條線會非常靠近三角肌（肩大肌）的中心，手掌則落在這條線的前方，指節甚至會非常接近大腿的前方邊線。從左圖中，也可以同時看到一小部分的背部露出來，但會被放鬆的手肘所遮蔽。

2 上圖是手臂懸掛於軀幹上的正面圖。手臂輪廓與肩膀並不會呈現為正方形，手臂其實會先和緩向外，而後再朝內彎。前臂的上方邊線因此成為距離身體最遠的地方。

3 注意左圖及下圖手臂上的標線。

4

手臂的前後兩側並不是平行的。從肩膀（a）到手肘（b）的距離大約等於手肘（b）到手指關節（c）的距離。

5

觀察一下這個姿勢的手臂輪廓。

6

你也許會很驚訝，在多數例子中，手腕到手肘內側的距離恰好等於手掌的長度。

當拇指朝內時，手臂向外彎曲

當拇指向外時，手臂則朝內彎曲

7

上圖是兩種常見的手臂的自然擺法，無論是哪一種姿勢，在描繪人體時都有極大幫助。

讓手臂變細的畫法

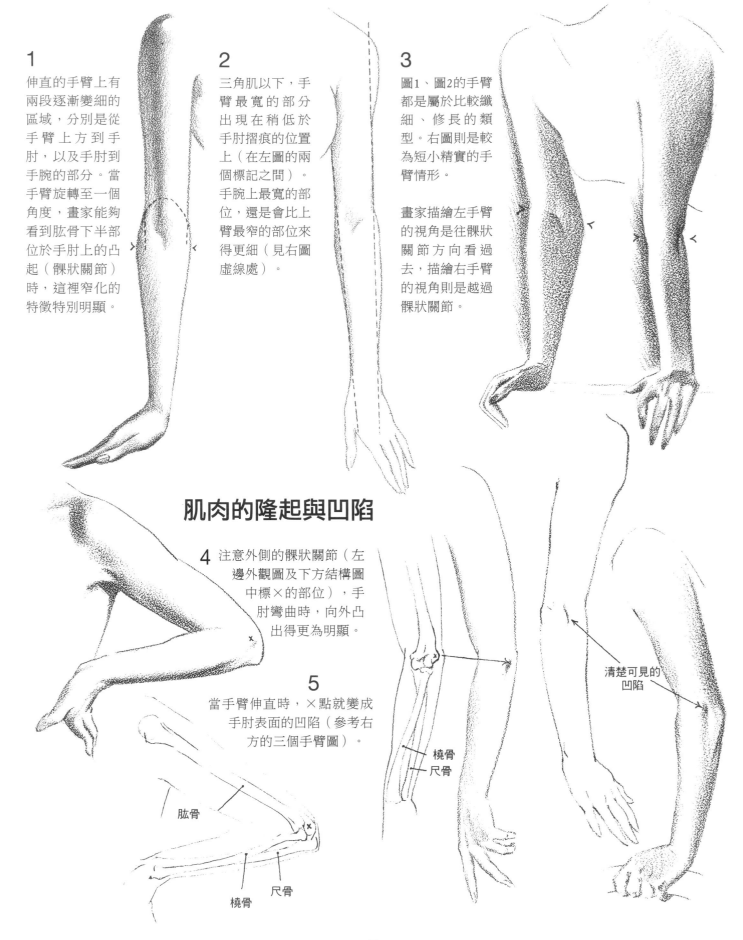

1
伸直的手臂上有兩段逐漸變細的區域，分別是從手臂上方到手肘，以及手肘到手腕的部分。當手臂旋轉至一個角度，畫家能夠看到肱骨下半部位於手肘上的凸起（髁狀關節）時，這裡窄化的特徵特別明顯。

2
三角肌以下，手臂最寬的部分出現在稍低於手肘摺痕的位置上（在左圖的兩個標記之間）。手腕上最寬的部位，還是會比上臂最窄的部位來得更細（見右圖虛線處）。

3
圖1、圖2的手臂都是屬於比較纖細、修長的類型。右圖則是較為短小精實的手臂情形。

畫家描繪左手臂的視角是往髁狀關節方向看過去，描繪右手臂的視角則是越過髁狀關節。

肌肉的隆起與凹陷

4 注意外側的髁狀關節（左邊外觀圖及下方結構圖中標×的部位），手肘彎曲時，向外凸出得更為明顯。

5 當手臂伸直時，×點就變成手肘表面的凹陷（參考右方的三個手臂圖）。

清楚可見的凹陷

橈骨
尺骨

肱骨

橈骨
尺骨

簡單描繪手臂的重點

前臂的主要肌肉在手肘到手腕的中間開始與肌腱融合。你可以將手臂前半段幾近平行的線條往後延伸至手肘，陰影區域（圖2）則代表後半段因為肌肉發達而多出的寬度。肌肉緊繃時，這個額外的寬度會變得更明顯。

上圖箭頭指的是上臂外側的最底部，由於尺骨在這個位置非常靠近表皮，從外觀上就可以辨識出尺骨的輪廓，因此有時也稱為尺骨溝，是前臂在外觀上的重要特徵。除此之外，因為有兩塊肌肉沿著尺骨邊緣分布，使得尺骨溝的凹陷更加明顯。

下圖表現的是女性手臂上的尺骨溝，再底下則是這隻手臂的骨骼結構圖。

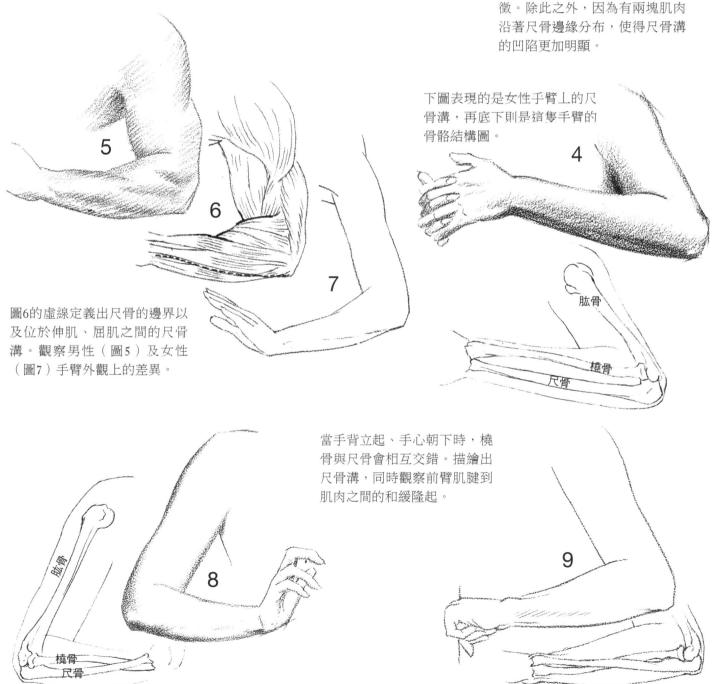

肌肉　肌腱

肱骨

橈骨

尺骨

圖6的虛線定義出尺骨的邊界以及位於伸肌、屈肌之間的尺骨溝。觀察男性（圖5）及女性（圖7）手臂外觀上的差異。

當手背立起、手心朝下時，橈骨與尺骨會相互交錯。描繪出尺骨溝，同時觀察前臂肌腱到肌肉之間的和緩隆起。

肱骨

橈骨
尺骨

展開的手臂

1 有許多學生常把展開的手臂想像成完全筆直的狀態。事實上，展開的手臂上有四處要特別留意且必須表現出來的凸起部分（見上圖）：1 手腕、2 前臂肌肉有明顯隆起、3 二頭肌、4 三角肌。

2 觀察二頭肌匯入前臂的走向（a），以及從手肘延伸出來的下方邊線（b）由反方向匯入上臂的方式。

3 上面兩張圖中標記×的地方，是肱骨內髁的位置。在多數的手臂姿勢中，最明顯的骨骼構造就在這個位置上。

當手臂完全向外伸展、手掌朝上時，此時下臂會完全翻轉，上臂則維持原樣。伸直的手臂看起來總是會稍微向下彎曲。這個現象在女性的手臂上特別明顯（參考右側草圖）。→

4 當手掌向後拉時（如上圖），前臂的伸肌會鼓起並向上凸出（a），而屈肌（b）則會放鬆。

5

6 手臂用力時，三頭肌長頭（a）及內頭（b）會出現在手臂內側下方的位置，此外，也可一併觀察二頭肌肌腱（c）及屈肌肌腱（d）的形態。

7 從肱骨外上髁及上方的邊脊（虛線）順延而下的是旋後肌及伸肌（位於上臂背面），這兩塊肌肉負責讓手掌往上翻轉、手指張開；從肱骨內上髁順延而下的是旋前肌及屈肌，負責讓手掌往下翻轉、手指收攏起來。

橈骨

尺骨

肱骨

內髁

旋後長肌　橈側伸腕長肌　橈側伸腕短肌　外展拇長肌　伸拇短肌

三角肌
三頭肌外頭
三頭肌長頭
肱前肌
三頭肌腱
三頭肌內頭
肱骨外上髁
肘肌
尺骨鷹嘴突
肱骨內上髁
伸指總肌
尺骨
尺側伸腕肌
尺側屈腕肌

肱骨外上髁
肱骨
橈骨
尺骨
肱骨內上髁

手臂畫法的秘訣

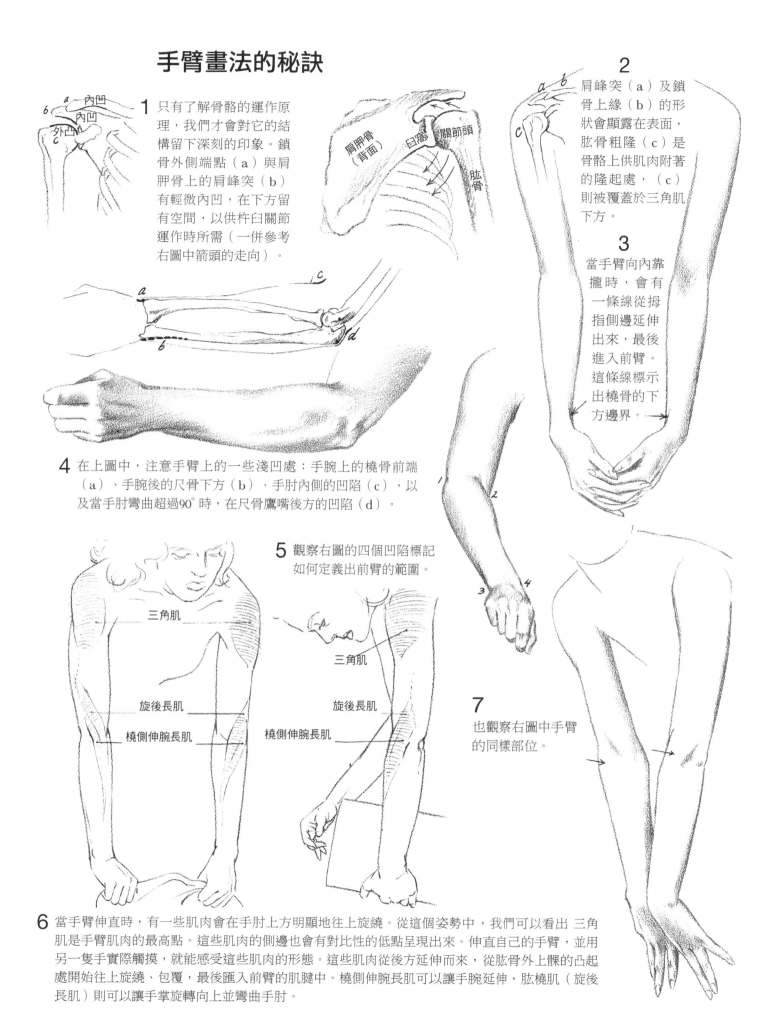

1 只有了解骨骼的運作原理，我們才會對它的結構留下深刻的印象。鎖骨外側端點（a）與肩胛骨上的肩峰突（b）有輕微內凹，在下方留有空間，以供杵臼關節運作時所需（一併參考右圖中箭頭的走向）。

2 肩峰突（a）及鎖骨上緣（b）的形狀會顯露在表面，肱骨粗隆（c）是骨骼上供肌肉附著的隆起處，（c）則被覆蓋於三角肌下方。

3 當手臂向內靠攏時，會有一條線從拇指側邊延伸出來，最後進入前臂。這條線標示出橈骨的下方邊界。

4 在上圖中，注意手臂上的一些淺凹處：手腕上的橈骨前端（a）、手腕後的尺骨下方（b）、手肘內側的凹陷（c），以及當手肘彎曲超過90°時，在尺骨鷹嘴後方的凹陷（d）。

5 觀察右圖的四個凹陷標記如何定義出前臂的範圍。

7 也觀察右圖中手臂的同樣部位。

6 當手臂伸直時，有一些肌肉會在手肘上方明顯地往上旋繞。從這個姿勢中，我們可以看出 三角肌是手臂肌肉的最高點。這些肌肉的側邊也會有對比性的低點呈現出來。伸直自己的手臂，並用另一隻手實際觸摸，就能感受這些肌肉的形態。這些肌肉從後方延伸而來，從肱骨外上髁的凸起處開始往上旋繞、包覆，最後匯入前臂的肌腱中。橈側伸腕長肌可以讓手腕延伸，肱橈肌（旋後長肌）則可以讓手掌旋轉向上並彎曲手肘。

認識手肘結構

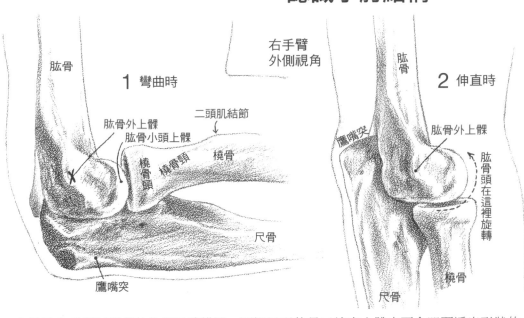

右手臂
外側視角

1 彎曲時

肱骨

肱骨外上髁
肱骨小頭上髁
二頭肌結節
橈骨頭
橈骨頭
橈骨

鷹嘴突

2 伸直時

肱骨

鷹嘴突

肱骨外上髁

肱骨頭在這裡旋轉

橈骨

尺骨

A

B

橈骨

尺骨

肱骨

上圖是右手臂肘關節的內部骨骼構造，圖裡呈現的是三塊在人體表面會明顯透出形狀的骨頭：肱骨內、外兩側的凸起（肱骨內上髁、肱骨外上髁）以及尺骨底部的凸起（鷹嘴突）。手肘彎曲時，在人體表面上可以看到肱骨外上髁（×），但是當手臂伸直時，這裡又變成一個凹陷的部位。靠近手肘端的尺骨較粗，並且與肱骨結合，形成關節。橈骨頭的形狀幾乎不會顯露在表面，但還是可以知道這個小而厚實的圓盤狀骨頭，在每次手腕轉動時都會跟著旋轉；反之，尺骨則保持不動。在手腕轉動的過程中，整隻橈骨會橫越尺骨。靠近手肘端的橈骨較細小，在手腕端、拇指側，橈骨變得較粗壯。尺骨則正好相反，靠近肘部的尺骨較大，在手腕端、小指側的尺骨變得細小。所以在某種程度上，橈骨和手腕被視為為一體，而尺骨則被當做是手肘的一部分。

圖A中的三條黑線是圖B骨骼在體表凸顯形狀的位置。虛線橫越了肱骨外上髁，代表尺骨運作時的方向軸線。

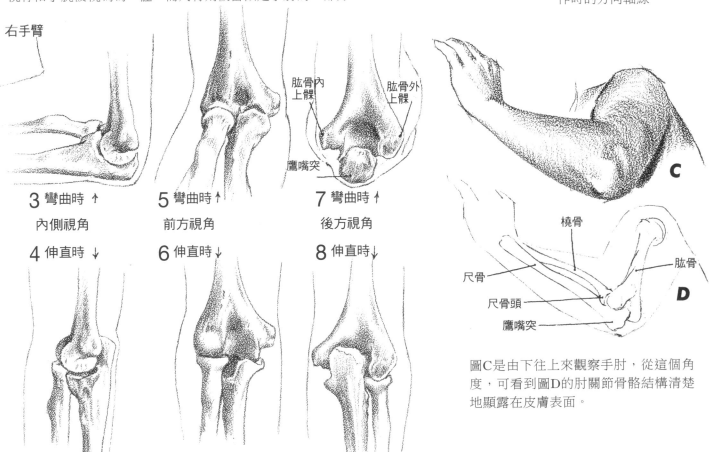

右手臂

肱骨內上髁 肱骨外上髁

鷹嘴突

3 彎曲時 ↑

內側視角

4 伸直時 ↓

5 彎曲時↑

前方視角

6 伸直時↓

7 彎曲時↑

後方視角

8 伸直時↓

C

橈骨

尺骨

尺骨頭

鷹嘴突

肱骨

D

圖C是由下往上來觀察手肘，從這個角度，可看到圖D的肘關節骨骼結構清楚地顯露在皮膚表面。

畫出自然的手肘

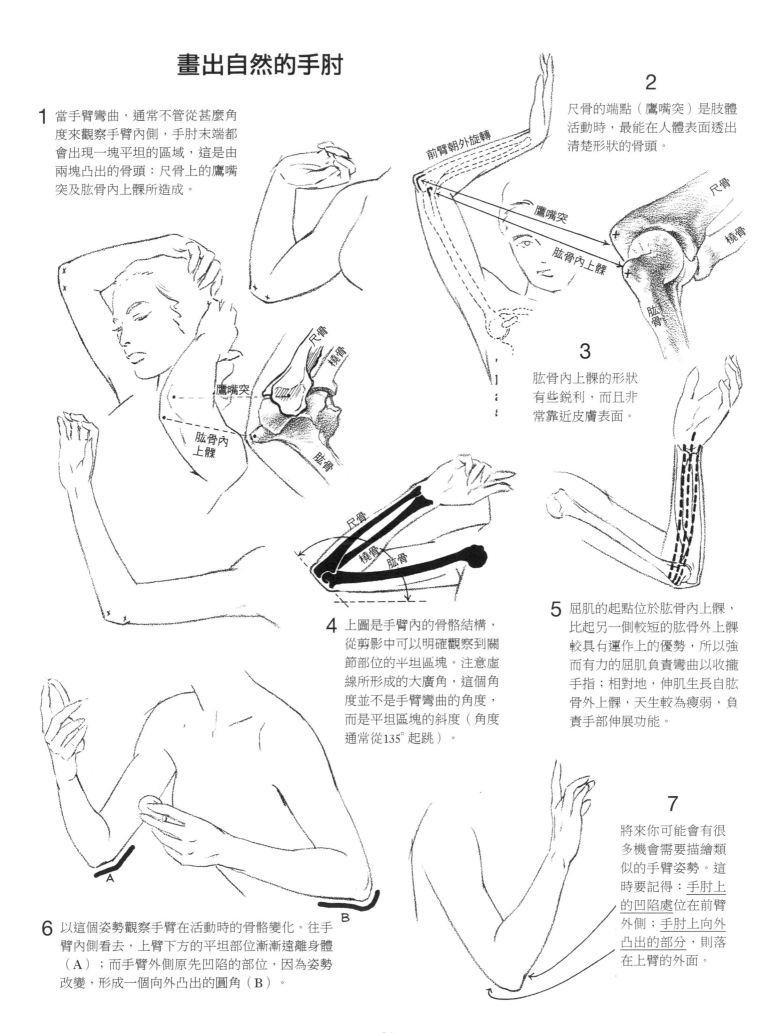

1 當手臂彎曲，通常不管從甚麼角度來觀察手臂內側，手肘末端都會出現一塊平坦的區域，這是由兩塊凸出的骨頭：尺骨上的鷹嘴突及肱骨內上髁所造成。

鷹嘴突

肱骨內上髁

尺骨
橈骨
肱骨

2 尺骨的端點（鷹嘴突）是肢體活動時，最能在人體表面透出清楚形狀的骨頭。

前臂朝外旋轉
鷹嘴突
肱骨內上髁
尺骨
橈骨
肱骨

3 肱骨內上髁的形狀有些銳利，而且非常靠近皮膚表面。

4 上圖是手臂內的骨骼結構，從剪影中可以明確觀察到關節部位的平坦區塊。注意虛線所形成的大廣角，這個角度並不是手臂彎曲的角度，而是平坦區塊的斜度（角度通常從135°起跳）。

尺骨
橈骨
肱骨

5 屈肌的起點位於肱骨內上髁，比起另一側較短的肱骨外上髁較具右運作上的優勢，所以強而有力的屈肌負責彎曲以收攏手指；相對地，伸肌生長自肱骨外上髁，天生較為瘦弱，負責手部伸展功能。

6 以這個姿勢觀察手臂在活動時的骨骼變化。往手臂內側看去，上臂下方的平坦部位漸漸遠離身體（A）；而手臂外側原先凹陷的部位，因為姿勢改變，形成一個向外凸出的圓角（B）。

A
B

7 將來你可能會有很多機會需要描繪類似的手臂姿勢。這時要記得：手肘上的凹陷處位在前臂外側；手肘上向外凸出的部分，則落在上臂的外面。

手的簡單畫法

1 沿著手掌畫出明確的輪廓線，會出現一個看起來像「熨斗」的外形，這個形狀是手在做「推」這個動作時最常見的姿勢。僅僅是手掌的輪廓線本身，就已經具有某程度的美感。

2 延伸手腕的線條，藉此將手掌分為兩個區塊。拇指是手上最重要的附肢，稍微彎向其他四指，也是其他四指活動時，最不可或缺的輔助功臣。

3 從手掌底部到最高的指尖這段距離，畫一條水平均分線，我們可以利用這條水平線判斷其他四指和拇指、手掌的相對關係。

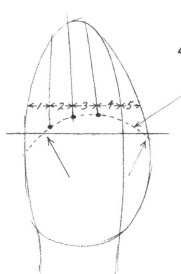

4 以這條水平中線為基準，在中線上方畫出一條弧線，做為手指底部的界線。五根指頭當中，只有小指的底部會低於水平中線，但所有手指的交會處（黑點）皆位於中線上方。1～5的距離約略相等，中指延伸至橢圓形的最上方，且所有手指順著橢圓形輪廓，一根根向上延伸、逐漸變細。

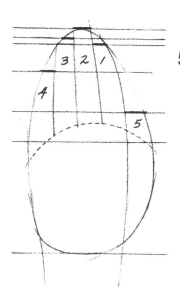

5 中指的長度首先確定。編號1、3指的長度大約相等，但3號通常稍長一些；4號手指再短一截；5號做為拇指，頂端大約比手指頭的底部弧線再高一些。

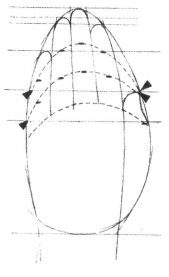

6 將確認好長度的指尖位置導圓，再將拇指畫得稍微往內凹，像是從半側面的角度看過去一樣。黑色三角形所指的指關節位置同樣也遵循底部弧線，最上方的弧線起點、終點皆落在拇指水平線上，中間弧線則是從水平中心線出發，終點落在拇指端點上。

82

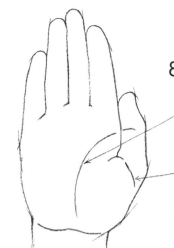

7 關於指根，還有一個有趣的觀察重點：在內側指根會形成短短的<u>皮膚皺摺</u>，從指根弧線延伸出去。

8 如左圖所示，當手掌攤平且拇指向內彎曲時，從<u>手掌底部延伸的掌紋</u>會指向拇指上方的關節。此外，拇指底部還有另一條明顯的痕跡，對到平緩的掌心，形成一個倒T形狀。

9a

如右圖所示，在掌心畫上另外兩條明顯的皮膚摺痕線。描繪手指間的凹陷區域時，可以在靠近指根的地方加深顏色，表現出陰影，看起來像是有個「洞」在那兒。也務必在手腕上畫一些摺線，代表肌腱位置的痕跡。

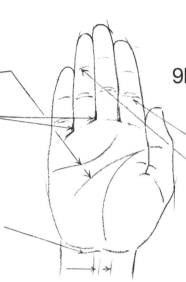

9b 在前頁說明6中，我們已經確定指關節的位置，現在要在關節處畫上皮膚摺痕。要注意的是，如果畫的是這個尺寸或再稍微大的手掌，最好在近端指節畫兩條線代表摺痕，遠端指節的摺痕通常用一條線就可以表現。但如果描繪的是一雙小手，近端關節以單線表示即可。尺寸再更小的手掌，甚至可以將手指關節摺痕完全省略不畫。

10 觀察手的背面，手指看起來好像比較長，手指間的分隔線會延伸至較下方的點上。

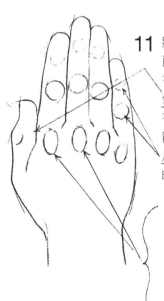

11 將攤平的手掌翻轉至背面，你會發現拇指內側有一小部分會被<u>遮蓋住</u>。另外，你也會在所有的指關節上看到較鬆散的皮膚皺摺，而這些<u>皮膚皺摺</u>會被包在圓圈的構造中。

最上方的第一排指節皺摺較不明顯，底部指關節的隆起呈橢圓形，陰影和皮膚皺摺都會遵循這個外形而分布，細窄的手骨及肌腱形狀會在這裡出現。

12

指甲的大小約是<u>第一指節的一半</u>。在中間手指的指根處有<u>短小、往下的拉痕</u>。從手腕中央開始往手指方向有一些呈輻射狀排列的肌肉，同時也暗示了肌腱的存在。你還可以選擇描繪出腕骨及拇指下方的<u>內凹區塊</u>。手腕比手掌更靠近你的身體，在某種程度上手腕位於手的上方。

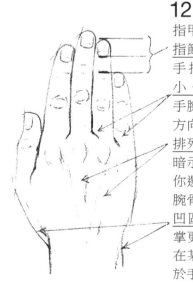

手掌側面的簡單畫法

1 如果想從側面描繪伸直的手，最簡單的方法是，用一個逐漸變窄的梯形來表示。從外側或小指側看過去，梯形的底部（近手腕部位）會比從大拇指側看過去（對比右圖）來得更淺一些。手腕與手掌交會處會出現明顯的高度落差，常會需要在這個位置上改變輪廓線的方向。

2 從手腕到小指頭根部也可以用一個較小的梯形來描繪，它的高度大約是整隻手掌長度的一半。

3 在手的位置畫上一個長方形，可用來分辨手掌的相關比例。長方形的中心點（黑點）會落在手背上，確立手的厚度。長方形由下而上，在第一個四分點的位置，就是手掌根部與手腕相接的高度，而四分點到長方形底部的距離，則是手指的寬度。

4 完成的手部側面圖，看起來就像噴射火箭，線段非常具有現代感。

5 從手掌內側或大拇指側觀察梯形，在手掌根部與手腕背面的相交處有較明顯的高度落差。

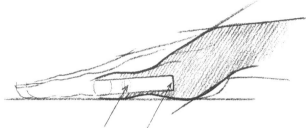

6 大拇指內部的兩塊關節骨頭一前一後地排列在拇指指甲之後，關節顯現在皮膚表面上的大小，恰好與指甲等寬。陰影區域強調的是大拇指與手腕交會處的高度落差及輪廓線條的變化。大拇指的弧形基底是手掌上最有力量的部位。

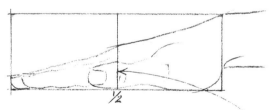

7 由於大拇指根部與手腕的交會處有較大的高度落差，所以包圍整隻手掌的長方形也會比左圖的長方形來得更高。這時，長方形的垂直均分線會通過大拇指上方的指關節。

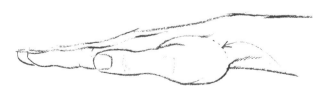

8 大拇指平放在手掌側邊時，拇指根部的肌肉會收縮，在拇指底部形成這樣的橢圓外型。

認識手部骨骼

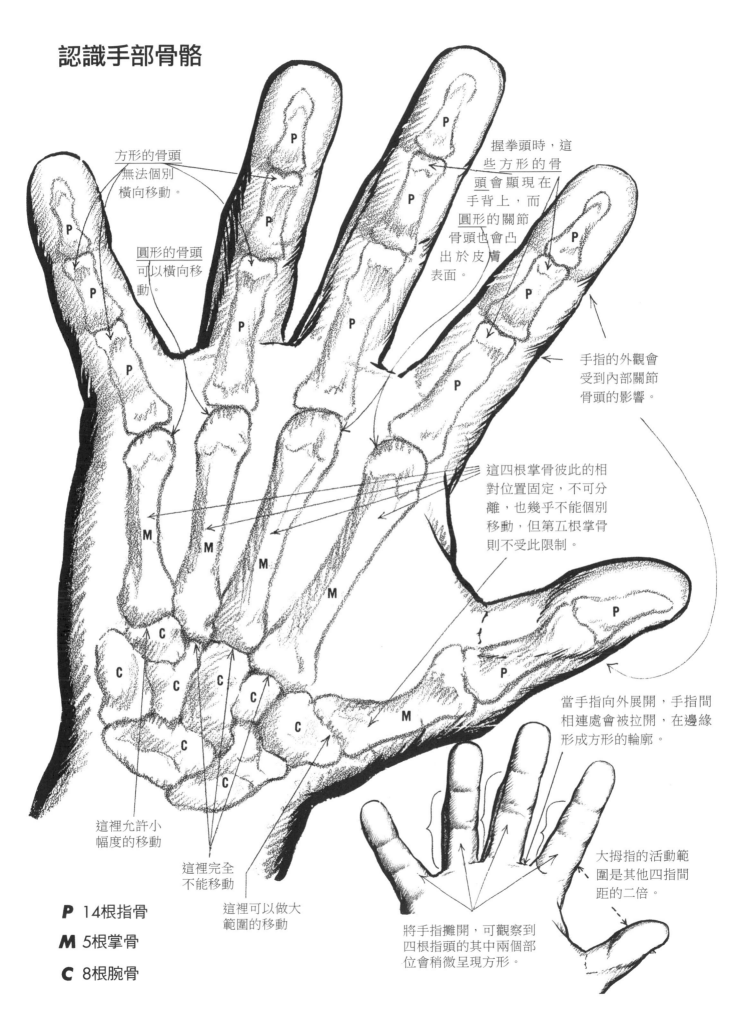

方形的骨頭
無法個別
橫向移動。

圓形的骨頭
可以橫向移
動。

握拳頭時，這
些方形的骨
頭會顯現在
手背上，而
圓形的關節
骨頭也會凸
出於皮膚
表面。

手指的外觀會
受到內部關節
骨頭的影響。

這四根掌骨彼此的相
對位置固定，不可分
離，也幾乎不能個別
移動，但第五根掌骨
則不受此限制。

當手指向外展開，手指間
相連處會被拉開，在邊緣
形成方形的輪廓。

這裡允許小
幅度的移動

這裡完全
不能移動

這裡可以做大
範圍的移動

大拇指的活動範
圍是其他四指間
距的二倍。

將手指攤開，可觀察到
四根指頭的其中兩個部
位會稍微呈現方形。

P 14根指骨

M 5根掌骨

C 8根腕骨

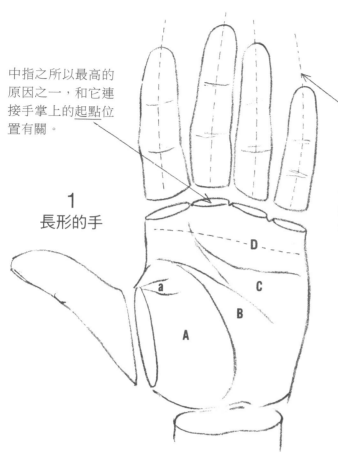

中指之所以最高的原因之一，和它連接手掌上的<u>起點位置</u>有關。

描繪手掌

在本頁做為示範的兩隻手，手指部分皆分離開來，以清楚地表現出手掌的真實外觀。

注意觀察手指朝內彎曲的傾向。如果虛線的部分繼續延伸，線條最終會交會在一起。

1
長形的手

2
粗短的手

手掌上主要有四塊掌丘。其中最凸出的掌丘，包含了大拇指的多功能肌肉（A）；其次是位於指關節正下方的掌丘（D，橫越虛線）；兩塊位於手掌中央的掌丘（B、C）最為平坦。在A、D相連的部位，幾乎看不出有凸出的情形。彎曲你的手，實際觀察一下。標示a是拇指與食指間的皺摺處，也是手掌上唯一一個皮膚比較鬆散的地方。不論手心、手背，這個區塊看起來都非常明顯。

在手上有幾條明顯的掌紋，分別以數字1、2、4表示。3號掌紋不一定每個人都會有（就像掌中其他較小的紋路一樣），但在這裡還是將它畫出，以形成一個大M形，幫助你留下深刻的印象。除此之外，手腕的中心點剛好與掌紋1相接，M型上方的端點則剛好包住食指指根的範圍。

3
矩形

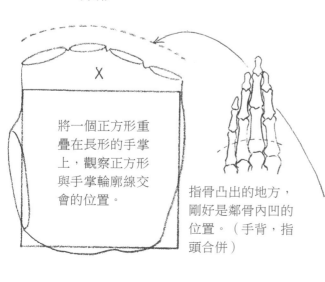

將一個正方形重疊在長形的手掌上，觀察正方形與手掌輪廓線交會的位置。

指骨凸出的地方，剛好是鄰骨內凹的位置。（手背，指頭合併）

4
弧線

將手指伸直且靠攏並排在一起。每根手指之所以能完全貼合，是因為所有的手指關節呈弧形排列、彼此得以互相錯開的緣故。

將一個正方形重疊在短小的手掌上。長、短手掌最主要的相異處就在上方標示×的區域。

手指皮膚皺摺的簡單畫法

注意觀察手指內側用來分隔指節的線條，不論手的姿勢怎麼擺，這些線條都會延伸至手指側面，大約占指節一半的寬度。尤其在手指彎曲時，這些摺痕會變得特別明顯。仔細檢查你自己的手指！

觀察圖A中的這幾隻手指。

有少部分的皮膚被擠壓，形成皺摺。

第一指節上的摺痕可能會呈現雙線。

在伸直的手指上，你可以選擇不將完整的摺痕畫出來，但還是必須在此描出極小的線段，以暗示摺痕的存在。

從側邊觀察伸直的手指，指關節附近會被皺摺包圍，並稍微向下延伸，但上方皺摺並不會與下方的摺痕交會，兩者之間會出現一個狹窄的空隙。

這些皮膚皺摺對於表現手指的立體感有很大的幫助。你可以將每段指節想像成互相堆疊的圓柱體或是「罐頭」，這些摺痕就成了罐頭上的邊線。

比較圖例A～D的手部細節。

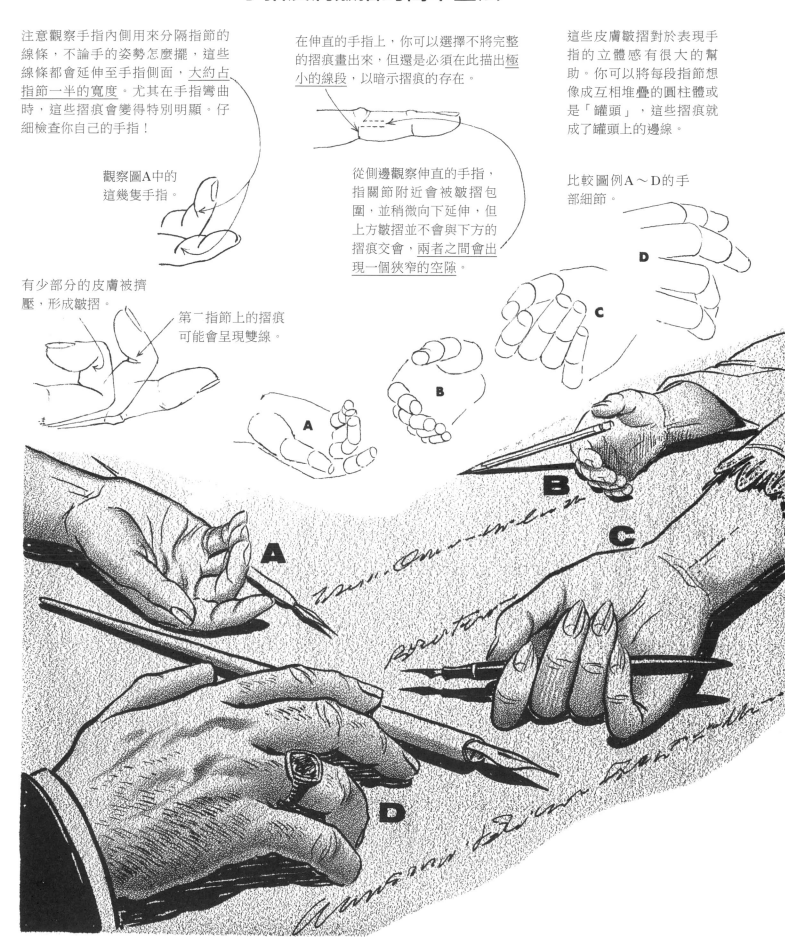

書寫時的手勢

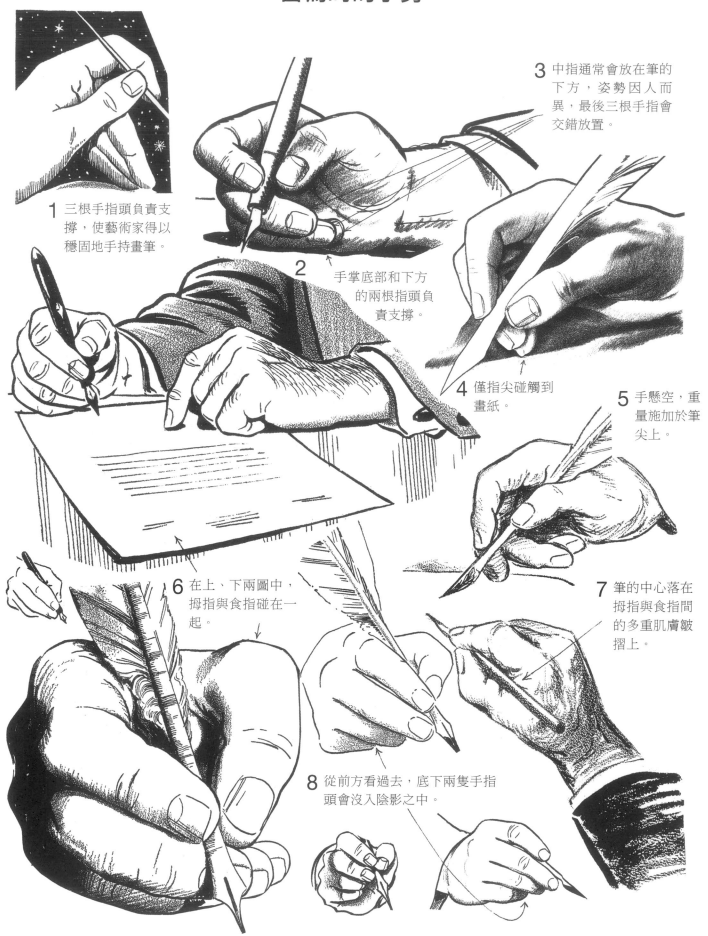

1 三根手指頭負責支撐，使藝術家得以穩固地手持畫筆。

2 手掌底部和下方的兩根指頭負責支撐。

3 中指通常會放在筆的下方，姿勢因人而異，最後三根手指會交錯放置。

4 僅指尖碰觸到畫紙。

5 手懸空，重量施加於筆尖上。

6 在上、下兩圖中，拇指與食指碰在一起。

7 筆的中心落在拇指與食指間的多重肌膚皺摺上。

8 從前方看過去，底下兩隻手指頭會沒入陰影之中。

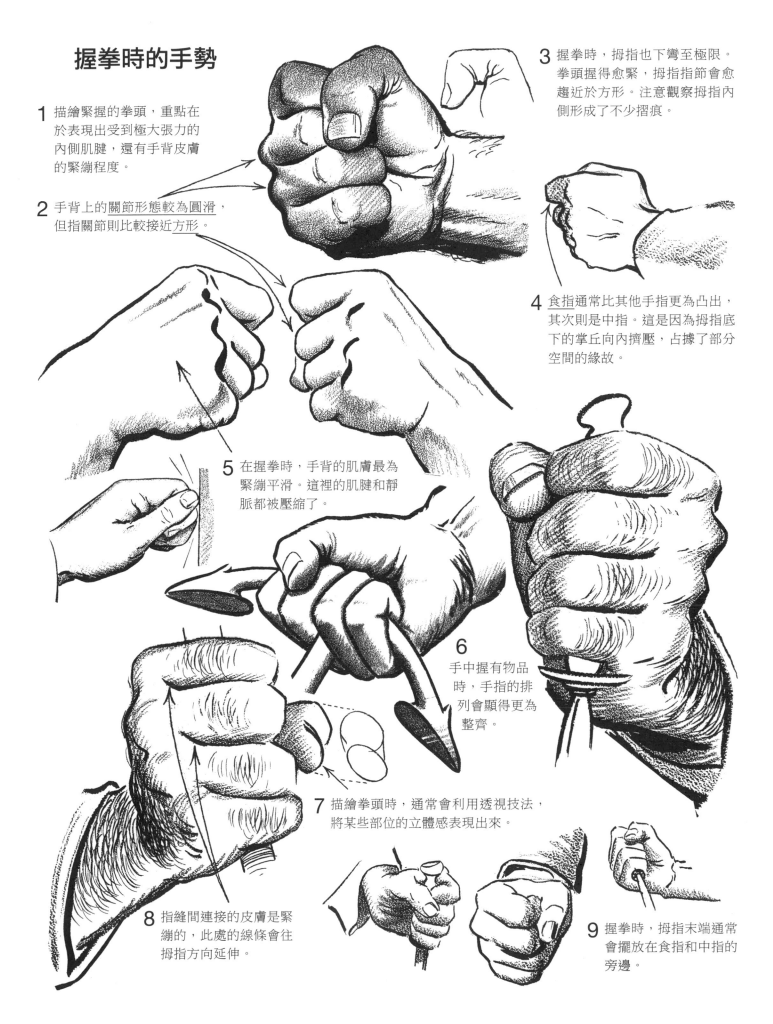

握拳時的手勢

1 描繪緊握的拳頭,重點在於表現出受到極大張力的內側肌腱,還有手背皮膚的緊繃程度。

2 手背上的關節形態較為圓滑,但指關節則比較接近方形。

3 握拳時,拇指也下彎至極限。拳頭握得愈緊,拇指指節會愈趨近於方形。注意觀察拇指內側形成了不少摺痕。

4 食指通常比其他手指更為凸出,其次則是中指。這是因為拇指底下的掌丘向內擠壓,占據了部分空間的緣故。

5 在握拳時,手背的肌膚最為緊繃平滑。這裡的肌腱和靜脈都被壓縮了。

6 手中握有物品時,手指的排列會顯得更為整齊。

7 描繪拳頭時,通常會利用透視技法,將某些部位的立體感表現出來。

8 指縫間連接的皮膚是緊繃的,此處的線條會往拇指方向延伸。

9 握拳時,拇指末端通常會擺放在食指和中指的旁邊。

手部草圖練習

在練習畫手的過程中，可別輕易就灰心了！自古以來，每位藝術家在描繪手部的各種姿態時，都曾經遭遇挫折。事實上，在你的眼前就有一雙最適合用來練習的範例——你自己的手，需要的時候，可使用鏡子來觀察自己的手，也可以多研究各種手部圖片。畫圖時可以從手的內部結構、手腕及手指的角度來考量。有時候，利用幾條基礎線條來想像一下手的整體輪廓，也是一個很有用的方法。

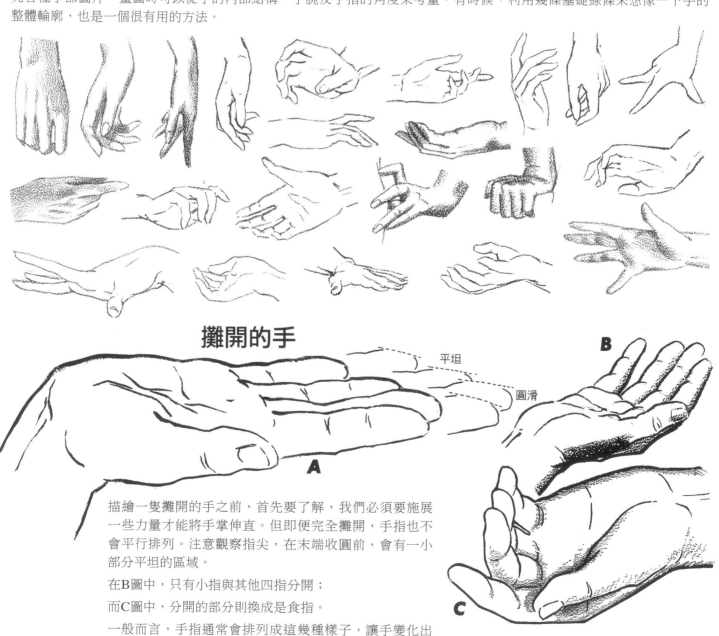

攤開的手

平坦

圓滑

A

B

C

描繪一隻攤開的手之前，首先要了解，我們必須要施展一些力量才能將手掌伸直。但即便完全攤開，手指也不會平行排列。注意觀察指尖，在末端收圓前，會有一小部分平坦的區域。

在B圖中，只有小指與其他四指分開；

而C圖中，分開的部分則換成是食指。

一般而言，手指通常會排列成這幾種樣子，讓手變化出各種姿態。

描繪腿部的方法

下面介紹的幾個練習，可以幫助我們了解腿的構成方式：

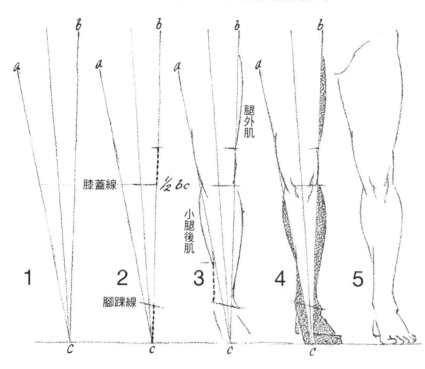

人體站立時的自然姿態，兩個腳跟並不會緊靠在一起，而會稍微分開。如果從大腿外側頂點（b）畫一條與地面垂直的線，這條線與地面的交點（c）會剛好落在腳拇趾後方的掌丘上，這裡也是承受大部分身體重量的位置。接下來，從c點畫一條斜線與胯部（a）相連。這個步驟的目的是找出描繪腿部的參考線條。

如圖2，在b、c中點畫一條橫越膝蓋的線。在小腿上，距地面1/4的位置，畫一條斜線代表腳踝。

在膝蓋上方，同樣1/4的距離處（圖2虛線處）是大腿外側肌肉向外凸出的起點（圖3）。從膝蓋向下畫出小腿後肌，直到內側腳踝上方約1/4處（終點的位置可能會有些許變化，但是不會高過小腿中央）。小腿外側的肌肉則繼續向下延伸，與外側腳踝的斜線相接。從圖4中觀察肌肉落在三角形外的範圍（陰影區域）。如圖5，完成其他腳與足部的特徵。

當然，這些繪圖的方法，通常並不能保證你一定能把腿畫好，但是如果能夠多練習，把遇到的問題彙整起來，就可以讓繪圖的技巧更進步。

從圖1中觀察腿部外側的輪廓線，可以發現在膝蓋位置的線條會互相交錯。首先，在膝蓋上畫一個橢圓形，然後參照圖2、3、4，分別畫出輪廓弧線，最後完成圖如圖5。

在描繪草圖時，參考後面幾頁所描繪的骨骼、肌肉構造圖，一邊畫，一邊確認內部的結構，對於表面上每條線條的存在，都要保持好奇心去探究，畢竟，外觀是是受到底下的構造影響，才會呈現出特定的樣子。

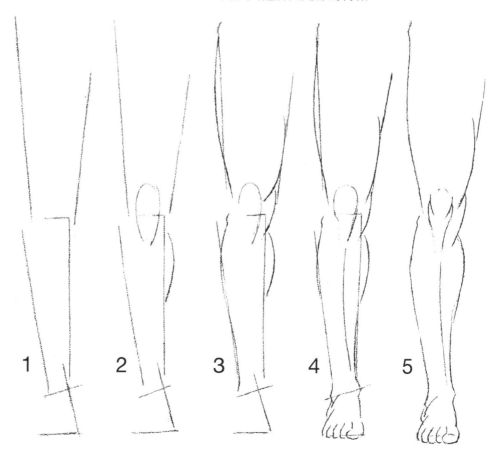

腿部的基本線條

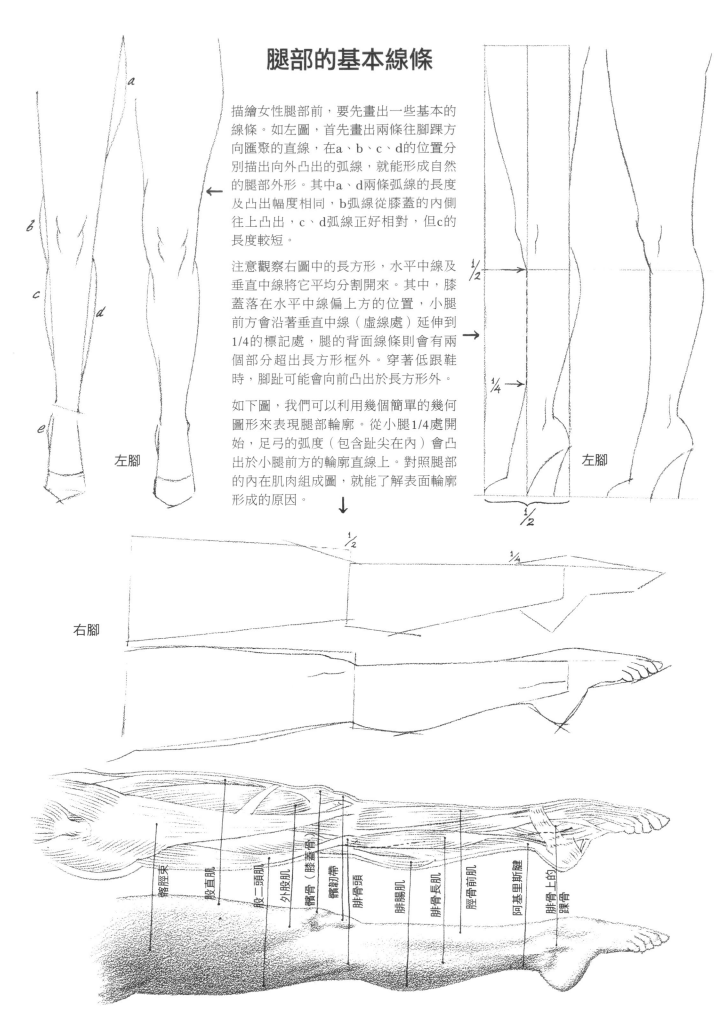

描繪女性腿部前，要先畫出一些基本的線條。如左圖，首先畫出兩條往腳踝方向匯聚的直線，在a、b、c、d的位置分別描出向外凸出的弧線，就能形成自然的腿部外形。其中a、d兩條弧線的長度及凸出幅度相同，b弧線從膝蓋的內側往上凸出，c、d弧線正好相對，但c的長度較短。

注意觀察右圖中的長方形，水平中線及垂直中線將它平均分割開來。其中，膝蓋落在水平中線偏上方的位置，小腿前方會沿著垂直中線（虛線處）延伸到1/4的標記處，腿的背面線條則會有兩個部分超出長方形框外。穿著低跟鞋時，腳趾可能會向前凸出於長方形外。

如下圖，我們可以利用幾個簡單的幾何圖形來表現腿部輪廓。從小腿1/4處開始，足弓的弧度（包含趾尖在內）會凸出於小腿前方的輪廓直線上。對照腿部的內在肌肉組成圖，就能了解表面輪廓形成的原因。

左腳

左腳

右腳

髂脛束　股直肌　股二頭肌　外股肌　髕骨（膝蓋骨）　髕韌帶　腓骨頭　腓腸肌　腓骨長肌　脛骨前肌　阿基里斯腱　腓骨上的踝骨

腿部骨骼的外在表現

股骨大轉子　股骨頭

股骨頸

股骨幹

膝關節表面

股骨外髁　髕骨

股骨內髁

髕骨

腓骨頭

內髁　髕韌帶

脛骨結節　外髁

脛骨　腓骨　脛骨

腓骨

脛骨外踝

腓骨外踝　脛骨內踝

←雖然通常只有在腿伸直、身體重量分布在腿上時，我們才能從腿部最上方的皮膚表面看到股骨大轉子的形狀，但這個重要部位還是不能忽略。股骨幹埋在肌肉底下，因此在皮膚表面只能觀察到股骨外髁（以及另一隻腳的股骨內髁）。但不管是任何姿勢，我們都可以觀察到膝蓋上的髕骨和髕韌帶。小腿脛骨上的內、外髁則非常靠近體表，表面覆蓋了一層很薄的肌肉。我們也很有可能在皮膚表面看到腓骨頭的位置。脛骨的特徵是，前方正中央有一長條形狀，也就是圖中連續四個×的標記，這部份總是會完全顯現在體表上，我們常以為它就是腓骨，但其實這是沿著腓骨分布的腓骨長肌。最後是腓骨的下方端點（腓骨外踝），它永遠都是向外凸出的造型。另外，光線照射的方向，對這些骨頭的外在表現程度有很大的影響。

1

2

當腿部彎曲蹲下，足部位在大腿正下方時，可以清楚看見膝關節的骨頭形狀。基本上，膝關節的外形，看起來是一個非常方正的四邊形（參考圖5），四邊形的一部分，尤其在上方內側的區域，是由肌肉所組成的。股骨外髁a比內髁b稍高，但因為覆蓋在b上的肌肉比較厚，因此消除了兩者外觀上的落差，膝蓋看起來左右呈現幾乎等高的狀態。髕骨e滑入股骨下方的凹槽，在股骨上形成髕骨面，使得膝蓋的正面看起來呈現平直的樣子。髕韌帶與脛骨c相連，在皮膚上隱約可見。在這個姿勢時，脛骨髁c、d也會使膝蓋底部線條呈幾近方正的形狀。

→

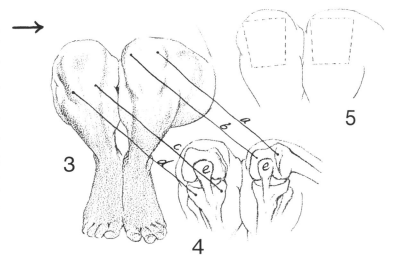

3

5

4

認識腿部正反面肌肉

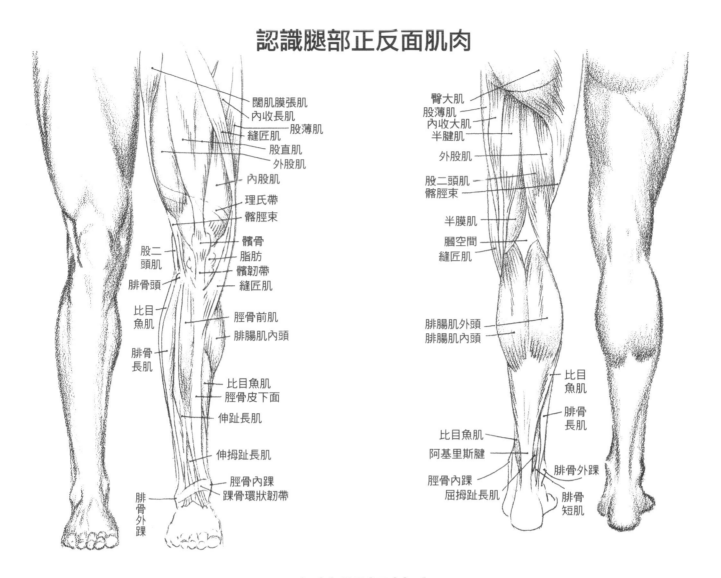

闊肌膜張肌
內收長肌
縫匠肌 — 股薄肌
股直肌
外股肌
內股肌
理氏帶
髂脛束

股二頭肌
腓骨頭
比目魚肌
腓骨長肌

髕骨
脂肪
髕韌帶
縫匠肌

脛骨前肌
腓腸肌內頭

比目魚肌
脛骨皮下面
伸趾長肌

伸拇趾長肌

脛骨內踝
踝骨環狀韌帶

腓骨外踝

臀大肌
股薄肌
內收大肌
半腱肌

外股肌

股二頭肌
髂脛束

半膜肌
膕空間
縫匠肌

腓腸肌外頭
腓腸肌內頭

比目魚肌
腓骨長肌

比目魚肌
阿基里斯腱
脛骨內踝
屈拇趾長肌

腓骨外踝

腓骨短肌

女性腿部特寫

下方圖例是幾種不同形態的女性腿部特寫。依據上方列出的肌肉名稱，可對照出圖1、圖2的內部組成構造。在圖3中，雖然皮下脂肪幾乎遮住了基本的骨骼肌肉外形，不過線條的痕跡仍然存在。比較4號較粗壯的腿型與相對苗條的5號腿型，即使外形有所差異，兩者的內部基本結構仍然相同。

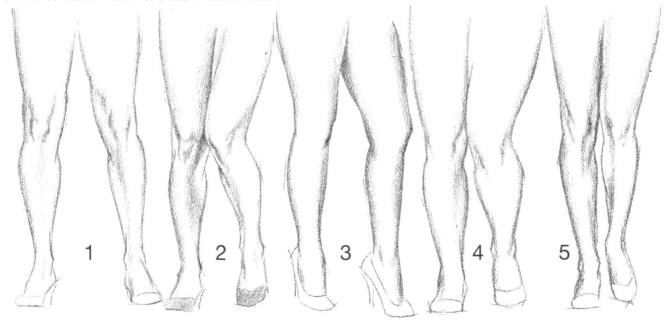

1 2 3 4 5

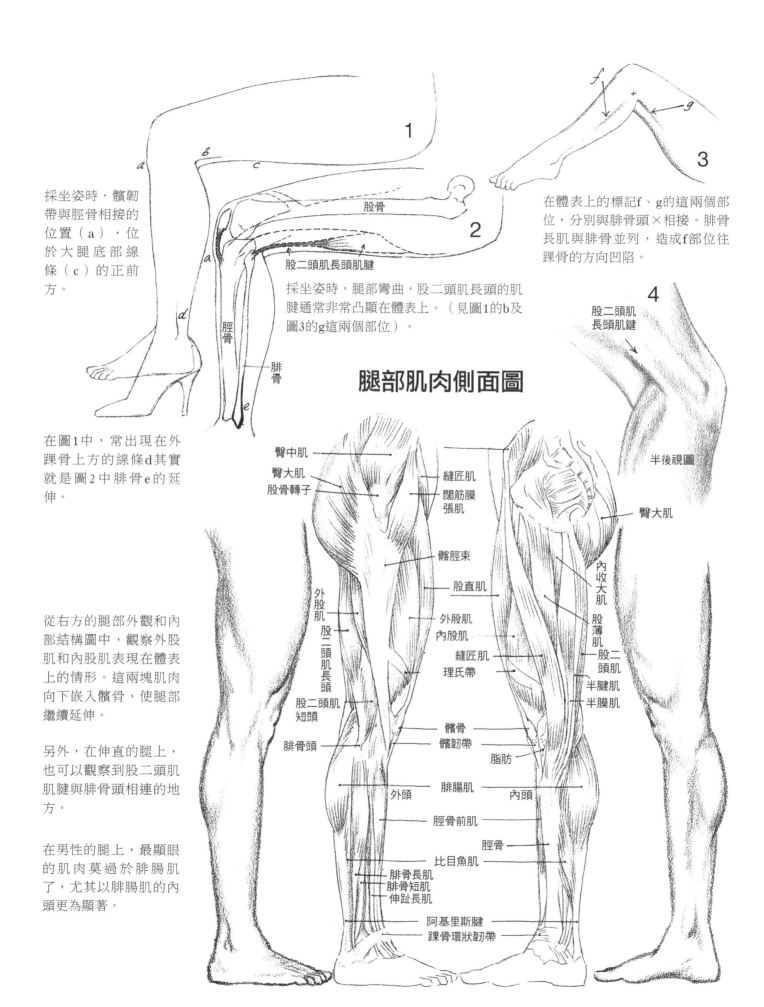

1

採坐姿時，髕韌帶與脛骨相接的位置（a），位於大腿底部線條（c）的正前方。

股骨

2

股二頭肌長頭肌腱

採坐姿時，腿部彎曲，股二頭肌長頭的肌腱通常非常凸顯在體表上。（見圖1的b及圖3的g這兩個部位）。

脛骨

腓骨

在圖1中，常出現在外踝骨上方的線條d其實就是圖2中腓骨e的延伸。

3

在體表上的標記f、g的這兩個部位，分別與腓骨頭×相接。腓骨長肌與腓骨並列，造成f部位往踝骨的方向凹陷。

4

股二頭肌長頭肌鍵

半後視圖

臀大肌

腿部肌肉側面圖

從右方的腿部外觀和內部結構圖中，觀察外股肌和內股肌表現在體表上的情形。這兩塊肌肉向下嵌入髕骨，使腿部繼續延伸。

另外，在伸直的腿上，也可以觀察到股二頭肌肌腱與腓骨頭相連的地方。

在男性的腿上，最顯眼的肌肉莫過於腓腸肌了，尤其以腓腸肌的內頭更為顯著。

臀中肌
臀大肌
股骨轉子

縫匠肌
闊筋膜張肌

髂脛束

股直肌

外股肌
內股肌

縫匠肌
理氏帶

外股肌
股二頭肌長頭

股二頭肌短頭

腓骨頭

內收大肌
股薄肌

股二頭肌
半腱肌
半膜肌

髕骨
髕韌帶
脂肪

腓腸肌　內頭
外頭

脛骨前肌

脛骨

比目魚肌

腓骨長肌
腓骨短肌
伸趾長肌

阿基里斯腱
踝骨環狀韌帶

認識膝蓋的結構

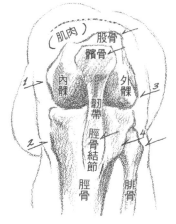

左膝彎曲正視圖

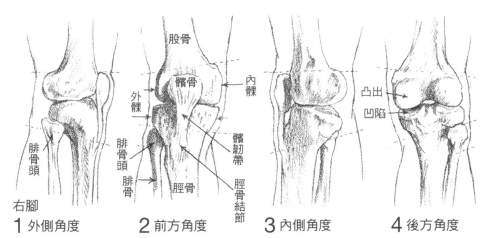

右腳

1 外側角度　**2** 前方角度　**3** 內側角度　**4** 後方角度

想想看，上圖8個標出名稱的部位在皮膚表面所呈現的樣子；4個編號的部位則是大塊骨頭的內、外髁。圖中，髕韌帶因為膝蓋彎曲而完全伸展開來。

從圖2可以得知髕骨位在股骨的內、外髁之間。腓骨頭位於脛骨外髁的後方，且從圖1看來，它比較接近腿的外側。大型骨頭的末端，就像是兩個握緊的拳頭，上方的股骨，在腿彎曲或伸展時，會滑到下方脛骨之上。這兩塊大骨頭彼此滑動時，主要是透過股骨背面兩個凸起的球形端點，與脛骨頂部兩個淺凹的窩狀結構相嵌合來進行（參考圖4）。

在右圖中，小腿向後彎，置於大腿下方。請在圖1的膝蓋表面圖中定位出圖2×標記的正確位置。這些標記出現的位置會與圖3的骨骼結構互相對應。再仔細觀察圖2的四方形和圖1膝蓋形狀的關係，並且在圖1中，找出髕韌帶向下延伸至膝蓋中央的痕跡。

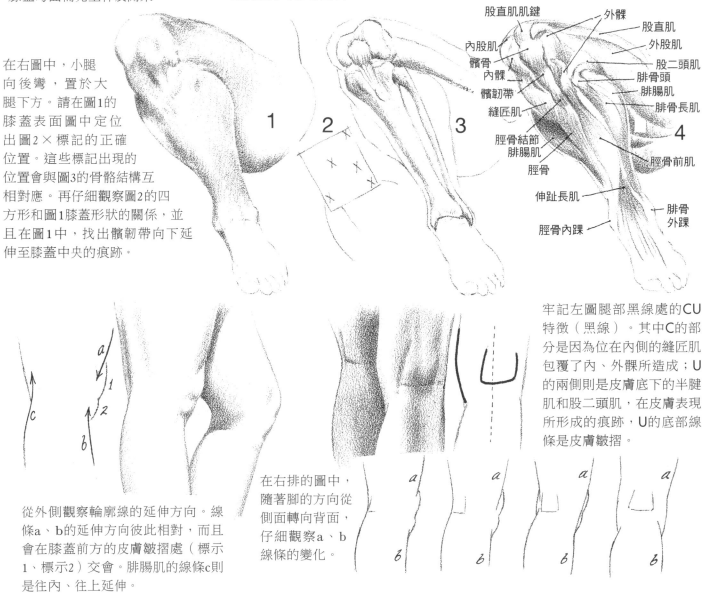

從外側觀察輪廓線的延伸方向。線條a、b的延伸方向彼此相對，而且會在膝蓋前方的皮膚皺摺處（標示1、標示2）交會。腓腸肌的線條c則是往內、往上延伸。

在右排的圖中，隨著腳的方向從側面轉向背面，仔細觀察a、b線條的變化。

牢記左圖腿部黑線處的CU特徵（黑線）。其中C的部分是因為位在內側的縫匠肌包覆了內、外髁所造成；U的兩側則是皮膚底下的半腱肌和股二頭肌，在皮膚表現所形成的痕跡，U的底部線條是皮膚皺摺。

膝蓋的類型

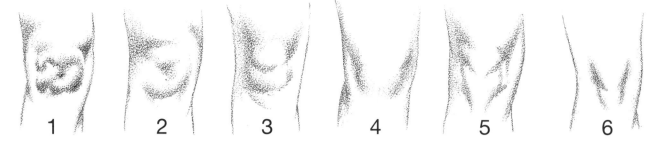

1　2　3　4　5　6

女性

上排圖例是女性右膝蓋的表面圖，可以與下方的男性膝蓋圖互相對照。在每幅圖中，髕骨（膝蓋骨）位於中央偏上方的位置。圖1，上下兩條互相平行的皮膚皺摺，形成一個方形的區塊。圖2，隨著中央向內凹陷，形成一個環狀區域。圖3，兩個重疊的環狀構造；下方環形的脂肪組織遮蓋了髕韌帶，看起來比上方圍繞髕骨的環狀部分來得更大。圖4，大V形的結構，是因為大塊的肌肉向下覆蓋所造成。圖5，有時候也可以在一些女性的膝蓋上，看到下方骨骼肌肉的明確特徵（參考內部結構圖）。圖6 是最常被描繪的膝蓋類型，有兩個環形結構彼此重疊，下方的環形較小，有一部分的韌帶會表現出來。

外股肌
內股肌
縫匠肌
髕骨
髂脛束
髕韌帶

1　2　3　4　5　6

男性

一般而言，男性的膝蓋比女性膝蓋展現出更多的肌肉組成（參考上方六個圖例）。圖5的膝蓋肌肉最為健美；圖4則是肌肉最未經鍛鍊的樣子。觀察內、外股肌在膝蓋上方向外凸出的狀況，同時也注意髕韌帶在膝蓋中央下方凸出的情形。膝蓋下方，脛骨當中的髂脛束和縫匠肌相接，兩者的連接處在表面會形成一個V字型特徵。

髂骨前上棘

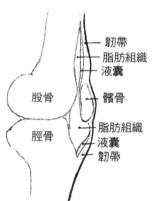

韌帶
脂肪組織
液囊
股骨
髕骨
脛骨
脂肪組織
液囊
韌帶

上方是膝蓋側面的剖面圖，它說明了當腳伸直時，輪廓線條出現皺摺的原因。髕骨的功能，除了用來保護膝關節外，當前方的大腿肌肉將脛骨上的韌帶往後拉時，髕骨也能做為支點，在股骨中央的凹槽上滑動。黏液囊，則為關節滑動提供潤滑的功能。將本頁上方的十二幅膝蓋表面圖和右側的肌肉組成圖互相比較。

股直肌
外股肌
內股肌
縫匠肌
股四頭肌肌腱
股骨
髂脛束
髕骨
髕韌帶
脛骨
脂肪組織（脂肪儲存在結締組織的細胞中）＆黏液囊（內含潤滑液體的薄液囊）
腓骨
脛隆起

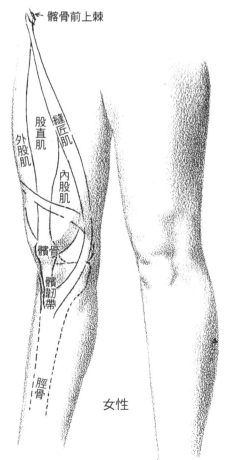

外股肌
股直肌
縫匠肌
內股肌
髕骨
髕韌帶
脛骨
女性

描繪腿部的重點

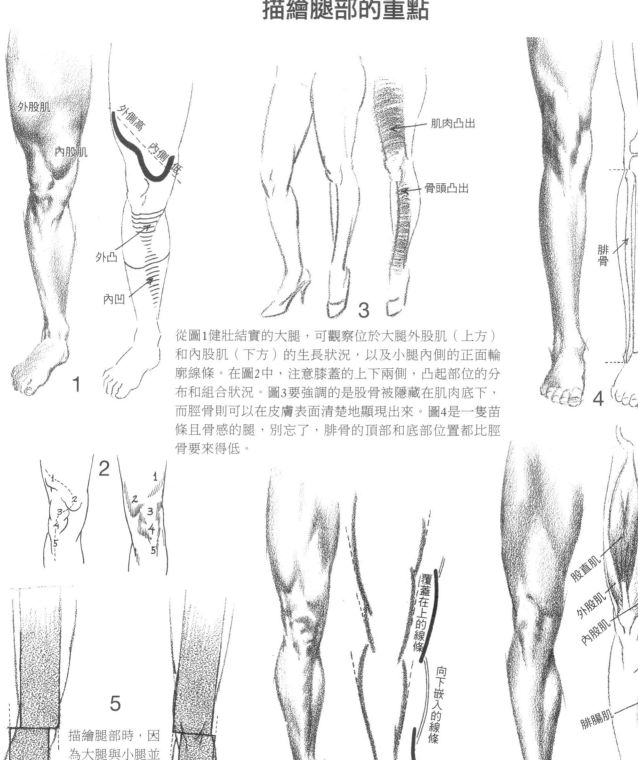

外股肌
內股肌
外側高
內側低
外凸
內凹

肌肉凸出
骨頭凸出

3

股骨
脛骨
腓骨

4

縫匠肌
股直肌
外股肌
內股肌
腓腸肌

從圖1健壯結實的大腿，可觀察位於大腿外股肌（上方）和內股肌（下方）的生長狀況，以及小腿內側的正面輪廓線條。在圖2中，注意膝蓋的上下兩側，凸起部位的分布和組合狀況。圖3要強調的是股骨被隱藏在肌肉底下，而脛骨則可以在皮膚表面清楚地顯現出來。圖4是一隻苗條且骨感的腿，別忘了，腓骨的頂部和底部位置都比脛骨要來得低。

2

5

描繪腿部時，因為大腿與小腿並不是從頭到尾呈現筆直的塊狀物體，所以大腿與小腿交錯排列的特徵可以隱約表現出來，但不須過度強調。

覆蓋在上的線條
向下嵌入的線條

6

上圖的V字形（兩側的虛線），呈現出腿部從上至下以楔形塊體組合的感覺。腿部內側的粗黑線條覆蓋在兩條雙排線的上方。

7

仔細觀察上圖中的腿部形態，透過內部肌肉的排列，來確認外觀的形成原因。本頁的圖1、6、7呈現的都是較為結實健美的腿型，很容易辨識出肌肉的組成。

腿和其他部位的關係

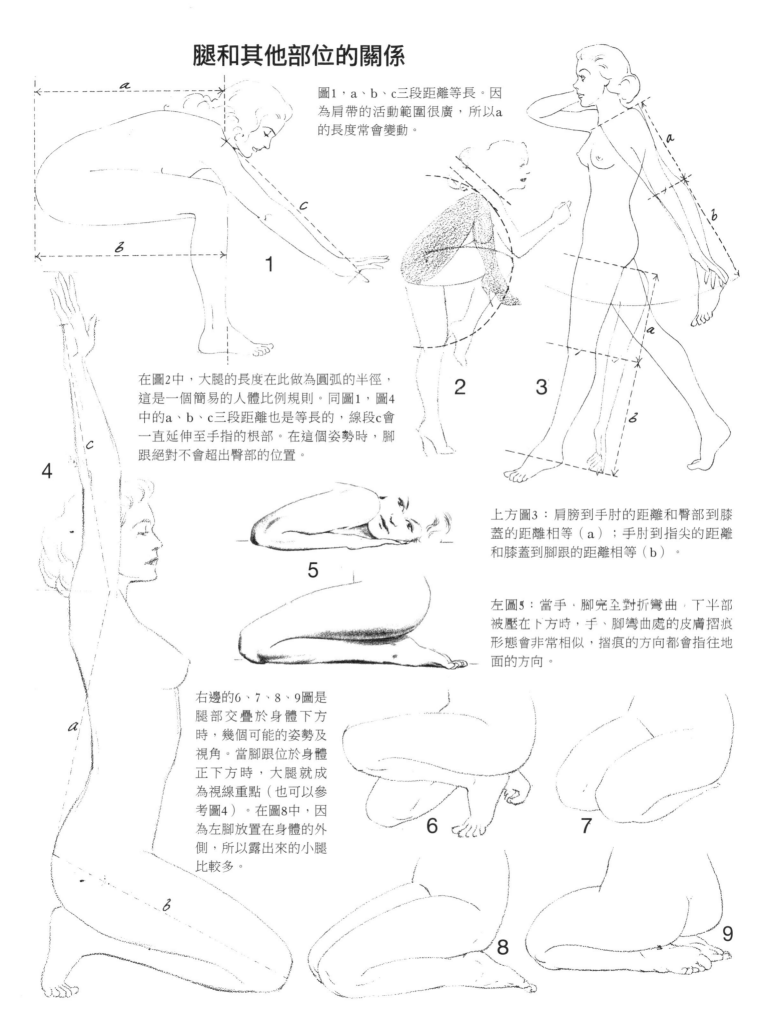

圖1，a、b、c三段距離等長。因為肩帶的活動範圍很廣，所以a的長度常會變動。

在圖2中，大腿的長度在此做為圓弧的半徑，這是一個簡易的人體比例規則。同圖1，圖4中的a、b、c三段距離也是等長的，線段c會一直延伸至手指的根部。在這個姿勢時，腳跟絕對不會超出臀部的位置。

上方圖3：肩膀到手肘的距離和臀部到膝蓋的距離相等（a）；手肘到指尖的距離和膝蓋到腳跟的距離相等（b）。

左圖5：當手、腳完全對折彎曲，下半部被壓在下方時，手、腳彎曲處的皮膚摺痕形態會非常相似，摺痕的方向都會指往地面的方向。

右邊的6、7、8、9圖是腿部交疊於身體下方時，幾個可能的姿勢及視角。當腳跟位於身體正下方時，大腿就成為視線重點（也可以參考圖4）。在圖8中，因為左腳放置在身體的外側，所以露出來的小腿比較多。

認識雙腳

不論我們的足部是否承受身體重量，都會和腳的中心線保持一個角度。畫家應該要認識腳踝的相關知識，將腳踝的特徵牢記在心。內側的腳踝位置通常比外側腳踝來得高，也較靠近前方。大拇趾幾乎與地面貼平，而其他四隻腳趾則稍微向下彎曲，與地面接觸。

足部的長度比頭的高度稍長，而手的長度則大約只有足部的2/3。當足部平踏在地面時，女性的足部比例則稍微小一些。（一個超過八頭身的人體，足部的長度可能到1又1/3個頭長，寬度則到1/2個頭長。）

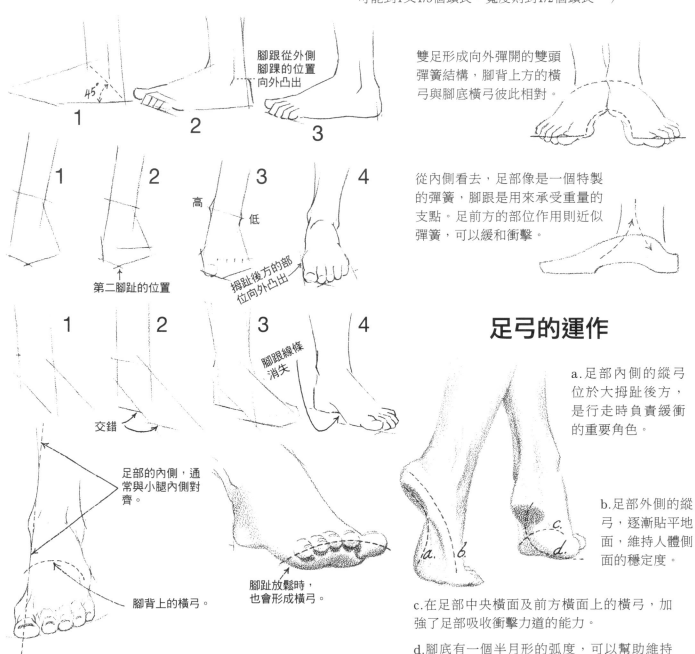

腳跟從外側腳踝的位置向外凸出

1　　2　　3

雙足形成向外彈開的雙頭彈簧結構，腳背上方的橫弓與腳底橫弓彼此相對。

1　　2　　3　　4

第二腳趾的位置

高　低

拇趾後方的部位向外凸出

從內側看去，足部像是一個特製的彈簧，腳跟是用來承受重量的支點。足前方的部位作用則近似彈簧，可以緩和衝擊。

1　　2　　3　　4

腳跟線條消失

足弓的運作

交錯

足部的內側，通常與小腿內側對齊。

a.足部內側的縱弓位於大拇趾後方，是行走時負責緩衝的重要角色。

b.足部外側的縱弓，逐漸貼平地面，維持人體側面的穩定度。

腳背上的橫弓。

腳趾放鬆時，也會形成橫弓。

c.在足部中央橫面及前方橫面上的橫弓，加強了足部吸收衝擊力道的能力。

和拇指的情形一樣，一般來說，腳拇趾和後方的趾丘會稍微向外凸出，在受力時特別明顯。

d.腳底有一個半月形的弧度，可以幫助維持身體的平衡。（為了方便解說，圖中呈現的是足尖著地的狀態，不過事實上，步行時是腳跟先接觸地面。）

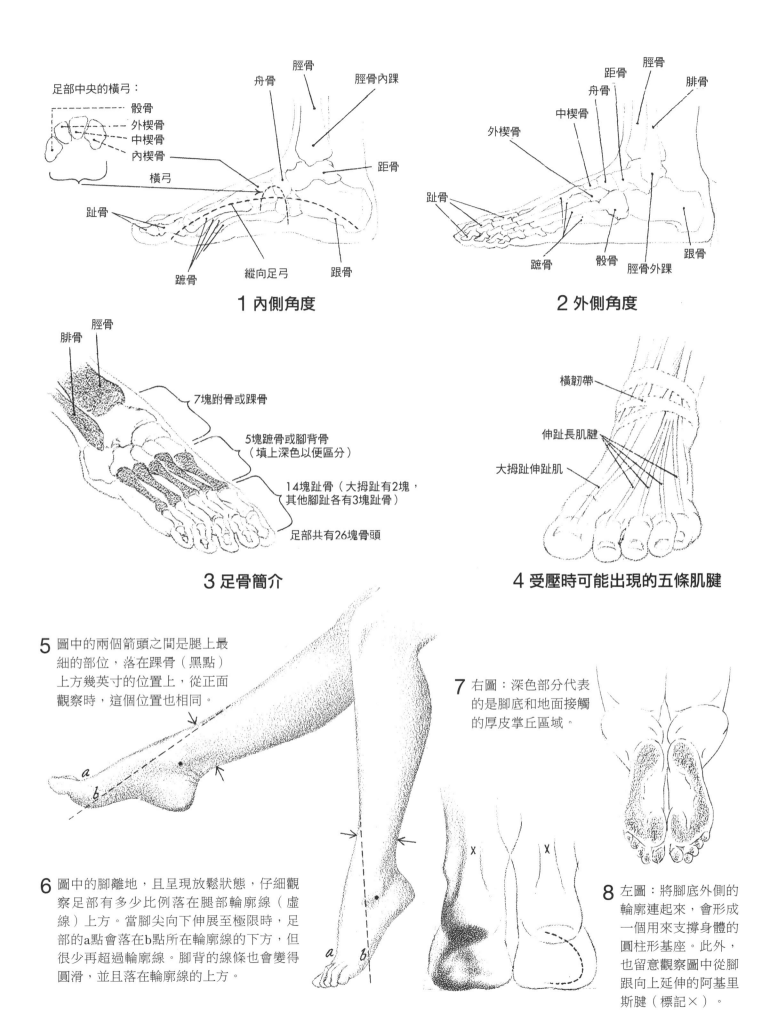

足部中央的橫弓：

骰骨
外楔骨
中楔骨
內楔骨
橫弓

趾骨

蹠骨
縱向足弓

舟骨
脛骨
脛骨內踝
距骨
跟骨

1 內側角度

距骨
脛骨
舟骨
腓骨
中楔骨
外楔骨
趾骨
蹠骨
骰骨
脛骨外踝
跟骨

2 外側角度

腓骨
脛骨

7塊跗骨或踝骨

5塊蹠骨或腳背骨
（填上深色以便區分）

14塊趾骨（大拇趾有2塊，
其他腳趾各有3塊趾骨）

足部共有26塊骨頭

3 足骨簡介

橫韌帶
伸趾長肌腱
大拇趾伸趾肌

4 受壓時可能出現的五條肌腱

5 圖中的兩個箭頭之間是腿上最
　細的部位，落在踝骨（黑點）
　上方幾英寸的位置上，從正面
　觀察時，這個位置也相同。

6 圖中的腳離地，且呈現放鬆狀態，仔細觀
　察足部有多少比例落在腿部輪廓線（虛
　線）上方。當腳尖向下伸展至極限時，足
　部的a點會落在b點所在輪廓線的下方，但
　很少再超過輪廓線。腳背的線條也會變得
　圓滑，並且落在輪廓線的上方。

7 右圖：深色部分代表
　的是腳底和地面接觸
　的厚皮掌丘區域。

8 左圖：將腳底外側的
　輪廓連起來，會形成
　一個用來支撐身體的
　圓柱形基座。此外，
　也留意觀察圖中從腳
　跟向上延伸的阿基里
　斯腱（標記×）。

描繪足部的重點

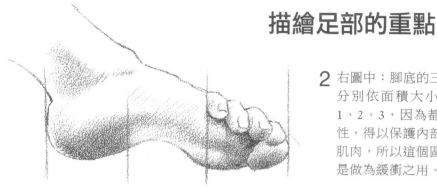

1 小趾向後彎曲的程度，最多可以達到足部長度1/3的位置，但通常都會落在1/4處。

2 右圖中：腳底的三個區域分別依面積大小編碼為1、2、3，因為都具有彈性，得以保護內部的三層肌肉，所以這個區域主要是做為緩衝之用。

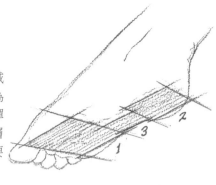

3 腳底掌丘的外側邊緣（兩條虛線之間）有些許的外凸傾向，且隨著年紀增長及體重增加，外凸會愈來愈明顯；時常光腳走路的人，這個傾向也會愈來愈嚴重。

4 觀察左圖腳上的虛線，可以看出在足部表面發生了許多變化。

5 足部趾骨的沒有手部指骨來得靈活。踮起腳尖時，腳趾施加壓力在地面上，使得腳趾向外擴展。

6 腳趾向腳底彎曲時，底部的屈趾肌會聚集，腳底的掌丘因而形成皺摺，腳背的皮膚則變薄。但無論足部呈現何種姿勢，腳跟都會維持平滑的樣子。

7 行走時，腳後跟外側標記×的位置首先接觸到地面，接著才輪到腳底的其他部分陸續和地面接觸。而因為行走時，雙腳並非平行，所以在要描繪行進中的人物時，記得要將雙腳畫得稍微外開、朝向外側。

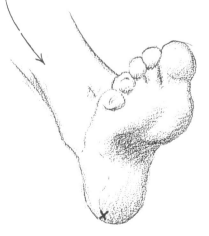

8 在放鬆狀態下，有些腳趾會向下彎曲到幾乎呈直角。但這個現象並不會發生在大拇趾上，當受力偏移時，大拇趾通常朝內彎曲而非朝下。通常都是因為穿了某些不符合人體工學的鞋子，才會導致拇趾出現這種極不自然的彎曲角度。

9 當足部指向地面時，腳踝外側的線條會變得較為圓滑（如虛線所示）。這是由於原先內凹的×點，被脛骨末端的球形凸起填滿的緣故。黑點的位置是踝骨的所在處。

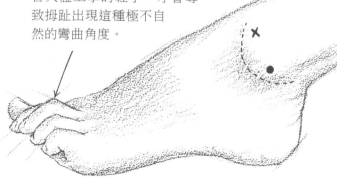

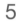

女鞋的畫法

左腳（正面視角）　　　　　　　　　　　　　　右腳（內側視角）

正面　背面

1　**2**　**3**　**4**　　　　**1**　**2**　**3**　**4**

1 首先，畫出一個瘦高的梯形。（記得，以塊狀結構描繪輪廓外型時，筆觸一定要放輕！）這是一般常見的站姿，後腳支撐身體重量，前腳向前凸出延伸。如果腿部的輪廓線像圖中一樣向外傾斜，側面足弓便會顯露出來，腳踝線的傾斜角度也會變得明顯。

2 輕輕地畫出腳踝，接著，加上腳趾部位，在梯形的下方形成一個三角形的區塊。

3 在腳背上畫出鞋子的造型，通常把鞋口畫到趾根後方，但會根據鞋子款式的不同而有所差異。在梯形的側邊，畫出能包覆腳跟的鞋子側面線條，讓後腳跟微微露出。如果腳跟位於正中央，那麼鞋子的背面就不需要畫出來。

4 你可以自己決定要不要在腳背上畫出腳趾的起始位置，在上方的圖例中有隱約地表現出來。另外，圖中的趾尖處畫了一條垂直短線，代表足部平面因為姿勢而產生的下彎變化。

高跟鞋大概是藝術家最常畫得女鞋款式了。上排的左、右兩組圖呈現的是同一款高跟鞋。兩組圖的腳底位置和觀察者的視線水平並不一樣，模特兒依照畫家要求擺出最常使用的姿勢，讓我們了解從模特兒的視線所看到的樣子。當身體主要重量由上方的右腳（內側角度）支撐時，為了保持身體平衡，左腳會呈現跟左圖一樣向外傾斜的站姿（正面角度）。其實除了外側腳踝位置較低之外，腳的內外兩側看起來並無不同。穿高跟鞋時，足弓不管從內、外兩側看起來都是一樣的。

1 畫出腿部輪廓線，貫穿梯形及下方變形的三角形。當腿和地面呈垂直姿勢時，腿部背面的輪廓線和高跟鞋的鞋跟會呈一直線，而正面的輪廓線則會指向抬起腳跟時腳掌的支點。穿高跟鞋，因為腳跟墊高，所以比起低跟鞋，腳跟向後凸出的幅度更大。腳趾的平面，與最後方的鞋跟基座形成一條直線。

2 畫出與腿等寬的鞋底弧度，前方覆蓋腳趾的鞋尖形狀，取決於鞋子的款式，但是別忘了為鞋內的腳趾留下足夠的伸展空間。將梯形右側的三角形區域導圓，畫出腳後跟的位置，然後在後腳跟下方加上另一條弧線，畫出柱狀的鞋跟。

3 畫出鞋子的側邊和內側鞋跟。觀察鞋跟基座和底部弧形最高點的相連方式。想像鞋底位於視線下方，並依此角度稍微柔化鞋底的線條。

4 在腳背進入鞋口的位置附近，腳趾上方的平面會改變方向，這同樣是因為足部位於視線下方，由上往下看時，只能看到鞋子的開口處。如果畫出來的腳不太自然，你可以重新確認上面的幾個步驟，找出問題所在，多試幾次，直到畫出自然的雙腳為止。

基本的外形

為了保暖及保護足部，大部分的人都會幫腳穿上有底的東西。所以在設計鞋子時，最主要的課題就是如何讓鞋底貼緊雙足，依照這個原則，鞋面也必須符合腳背的外形。為了畫出自然的雙腳和鞋子，研究並且牢記裸足的基本外形，是畫家必要的功課。

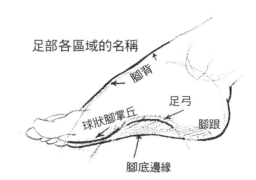

足部各區域的名稱

腳背

足弓

球狀腳掌丘

腳跟

腳底邊緣

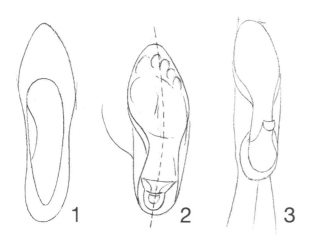

1　2　3

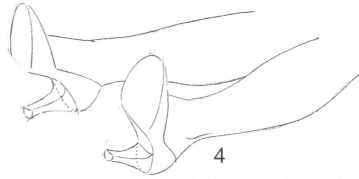

4

圖1是從鞋外向鞋內看的視角，可了解足部從腿下方向外伸展的情形；另外，也可觀察鞋面開口與鞋底形狀的關聯性。

圖2是從底部觀察的鞋子的透視圖。圖中可以看到兩種鞋跟的形態，一種是半塊狀的，另一種則較為尖細。透過這兩種鞋跟的所表現的角度，代表我們所看到的是鞋跟的正面，也表示腳趾比較靠近觀察者；反之，在圖3中，我們看到較多的背面鞋跟，這代表腳趾離觀察者較遠。另外，因為鞋跟尖端比較偏向右側，由此可知，畫家是由內向外來描繪這隻腳。

圖4呈現了部分的鞋底。如果將鞋跟拿掉，我們大致上可以將這個畫面看做「沒穿鞋子的狀態」，來想像鞋底的內部結構。圖中的虛線是一條「透視」線，用來表示鞋跟連接的方式。

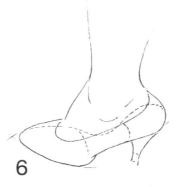

6　　　　　　　　　　7

5

當雙腳在膝蓋的地方稍微傾斜，腳底就會露出來。因為較靠近的那隻腳的腳趾會指向觀察者，所以要將這隻腳畫得比較短一些。

這是從上方角度往下觀察的左腳圖。可試著畫出「透視線條」（虛線），以便確認整體的構成。從這個角度，只看得到少部分的鞋跟。此外，也一併觀察雙腳和鞋子開口處的表現方式。

這是由下方角度往上觀察的右腳圖。相較於左圖，在這裡可以看到更多的鞋跟。但是足部的側邊僅勉強可見，前腳的輪廓線條也被腳背所遮住。鞋跟基座的平面和腳掌底部的平面對齊。我們可以想像一下腳在鞋子裡的狀態。

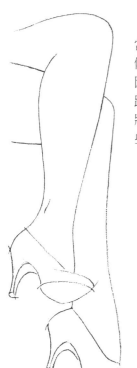

8　當腳抬起時，鞋底弧形有可能顯現出來。這張圖也呈現了幾種不同粗細的鞋跟樣式。

←

9

在由下往上觀察的半前視圖中，注意沿著鞋跟內側出現的深缺口。

10　如果想描繪女性的平底鞋（最右側圖），基本上，繪畫方式和描繪男鞋時使用的塊狀技法非常類似。但在款式上，尤其是鞋面的部分，女鞋樣式會有更多的變化。

雙腳和鞋子的時尚畫法

現在你應該知道，雙腳最細的部位落在腳踝上方大約二～三英寸的位置上。從側面觀察，腳部最厚的部位，是從腳後跟的底部到腳背的跗骨（括弧區域）。女性的這個區域會被比較多的皮下脂肪填滿，所以視覺上比較圓滑，但跗骨則是不分男女，都會隱約地顯露在腳背皮膚上。

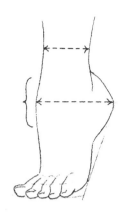

女鞋款式的流行變化非常快速，但因為足部構成基本上並無太大差異，所以鞋子永遠都會有可以容納腳趾的空間、側邊、鞋跟等基本要件。

有些女鞋款式不會做出鞋子側邊，足部和鞋底之間僅靠著腳趾或是腳跟來連接。鞋子的款式有無數種，左圖和下圖是較為基本的款式，鞋跟的長度則可以依照實際需要輕易地修改。

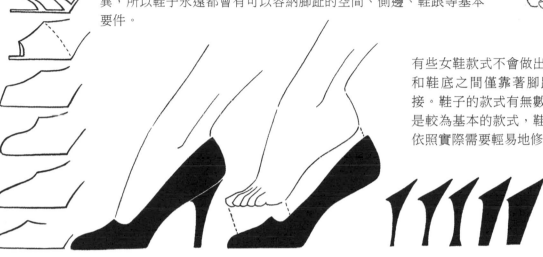

右圖是將幾種不同的女鞋款式，重疊描繪在同一隻腳上。鞋子上所有的線條及變化都與腳的基本外形一致。我們可以從女性雜誌和廣告中，了解目前鞋款的流行趨勢，然後運用在繪畫上。

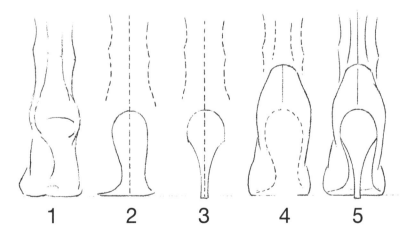

1　2　3　4　5

為了從背面深入剖析穿鞋時的雙腳，上圖中的地面設定與視線等高，以便觀察。

圖2，腳底的內凹空間，是左側內足弓的位置；

圖3，鞋跟的上緣和鞋底後上方的弧線（見圖2）吻合；

圖4，觀察鞋跟部分包圍腳跟的方式；

最後，在完成圖5中，觀察鞋跟的線條和鞋底的對齊狀況。

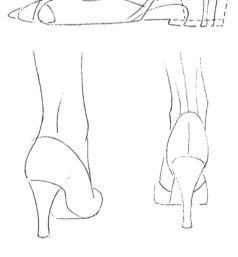

絕大多數時候，我們都是從高於地面的角度來描繪鞋子，所以鞋跟的最底部必須畫得比拇趾後方腳掌丘的位置低（參考上圖）。

男鞋的畫法

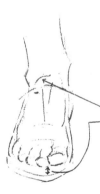

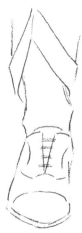

1 利用簡單的直線，畫出代表足部的梯形，梯形的底部向外側延伸。從正面角度觀察，如果延伸腿的外側輪廓線，線條將會通過或非常接近<u>中趾的根部</u>。接著，畫出傾斜的腳踝線。

2 畫出連接梯形底部邊線的三角形腳趾線，並在梯形上方畫出鞋面的弧度。然後在<u>腳背畫上一條弧線</u>，再重複另一條弧線代表腳趾根部上方的凹痕。注意從鞋子後方隱約透出的<u>側面鞋跟</u>。

3 雖然這是一個非必要的步驟，但我們還是可以畫出腳伸進鞋子這個部分的細節。在鞋子內部的鞋尖及趾尖之間存在一個<u>空隙</u>，可以適度地畫出這個部分。這條分界線將足部和腿部區分開來，鞋舌的上緣會出現在這條線的下方。

4 幾乎所有的男鞋都會有一個V形的鞋帶區，朝下往腳背延伸。V形的頂點，大約落在腳背起點到腳趾的中心點。鞋面的款式有許多變化，鞋尖的款式則可能是尖頭、圓頭或方頭。

5 當視線高度幾乎貼平地面時，沿著鞋面會重複出現幾條橫向弧線，而且只會露出一小部分鞋跟。

6 注意拇趾所需的空間。箭頭處：腳趾與腳背的交界。

半側面的角度觀察時，鞋跟內側會開始露出來。此外，也留意這幾幅圖中褲管口的樣式。

7 因為腳跟底部平面比前腳掌的掌丘平面要來得窄，所以完全不會顯露出來。

<u>前腳掌和地面分離的位置</u>，大約在鞋子總長的1/2處，鞋跟則大約落在1/4處。不同的款式，位置也會有些許變化。

8 仔細觀察足弓部分是如何影響鞋子內側的形狀。低視角時，<u>鞋尖底部會顯露出來</u>，舊鞋的情況更為明顯。

9 人的身上沒有任何一個配件能比鞋子展現更多日常生活軌跡。當鞋子上的皺褶愈多，就要在鞋背上畫出愈多弧線來表示。

讓鞋子畫法更簡單

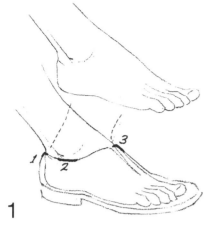

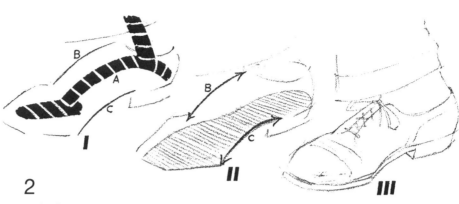

1

腳踝下方的鞋頂邊線會往下凹，然後與腳背邊線相接。當腳趾向下彎曲時，在標記2所指的下凹處，外側踝骨會凸出。標記1則由足部姿勢而定，但必須清楚地描繪出腿後的輪廓線條。當腿向前彎曲到虛線位置時，標記3不會與腳部線條相交。熟悉鞋緣的線條樣式，可以幫助我們記住鞋子的外形。

2

從身體內側觀察，穿上鞋子後，彈簧狀的足弓形狀變得更明顯。圖Ⅲ是藝術家在描繪鞋子時最常使用的角度。再回到圖Ⅰ，仔細觀察足弓彈簧狀的中心，標示為A的部分，B、C線段的弧度幾乎與A相同。事實上，這個中心部分有向下往地面延伸的感覺。

在圖Ⅱ中，B、C線段的弧度完全相同。線段C是鞋底的內側邊線，在圖中特意表現出來；線段B是腳背邊線，長度大約占鞋子上緣的1/3。在描繪圖Ⅲ時，同時也感受一下中央的足弓部分。

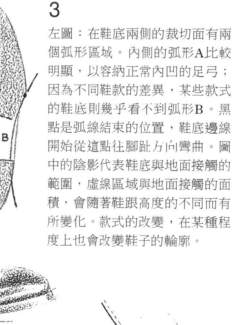

3

左圖：在鞋底兩側的裁切面有兩個弧形區域。內側的弧形A比較明顯，以容納正常內凹的足弓；因為不同鞋款的差異，某些款式的鞋底則幾乎看不到弧形B。黑點是弧線結束的位置，鞋底邊線開始從這點往腳趾方向彎曲。圖中的陰影代表鞋底與地面接觸的範圍，虛線區域與地面接觸的面積，會隨著鞋跟高度的不同而有所變化。款式的改變，在某種程度上也會改變鞋子的輪廓。

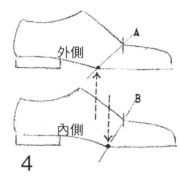

4

上圖：黑點是鞋底與地面的接觸點，內側黑點的位置比外側黑點更靠前方（參考箭頭處）。A、B線段表現出地面接觸點及腳背分界點間的關係。

5

由於大多數的男鞋都是使用深色、亮面的材質製作，所以繪圖時也要仔細思考可能出現反光的位置。在鞋跟後方，通常會出現直立的長條狀反光區，鞋子側面的中央區塊相對而言比較平坦，色調也比較一致，只有在與鞋底相接而向下彎曲的部分才會有光影變化；腳趾上平面方向改變的區域，可能會出現多個反光點。經磨損的鞋底部分形成輕微的弧面，所以不會完全與地面貼平。

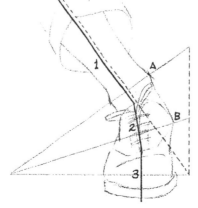

6

腳踝可以向左或向右彎曲將近45°角。此時，鞋面的輪廓會稍微改變，以配合姿勢的調整。A點是凸起的骨頭，B點則是鞋子凸起的部分。標示1，2，3代表了三次輪廓方向的改變。在腳踝線下方，想像一下之前討論過的足部梯形方塊。

衣裝的畫法──從腳開始

1 觀察男性的腳部，我們可以注意到一個很有趣的現象，那就是在大多數男鞋的鞋底凹口，足弓弧線靠內側的部分（黑線），如果將線條繼續延伸，會與最高的腳趾（×）交會。拇趾（A）則位於這條延伸線的內側。

2 從背面看去，男性的褲管通常會將一部分的鞋子蓋住。腳跟在這個姿勢時，有點像是一個變形的大木桶；前方的腳趾會顯露出來，或完全看不到。

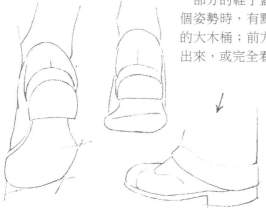

3 行進中的腳，如果趾尖朝向觀察者，那鞋底就可能是往上抬高的，像是搖椅下方的搖桿一樣。鞋跟底部則幾乎看不到。

4 別忘了，比起外側踝骨，內側踝骨不僅比較高，且較靠前方。鞋面最寬的部分位於鞋帶底部。

5 當鞋底露出時，要留意鞋子側邊會有變窄的情形。

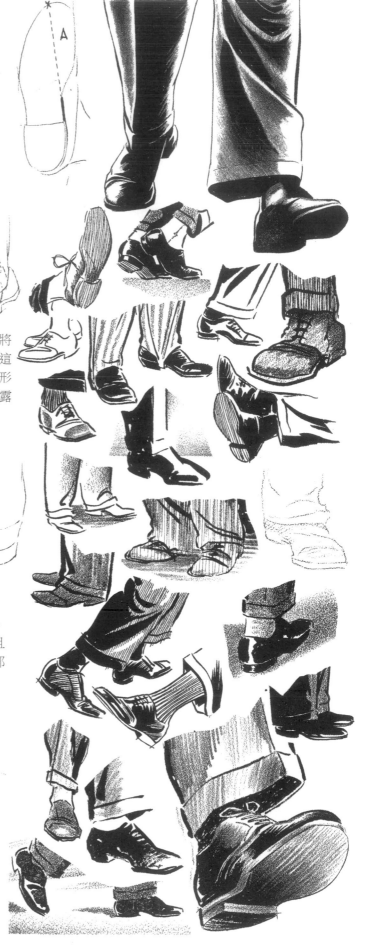

由於服裝必須配合人體線條，而理所當然地會形成皺褶。服裝皺褶的形式，受皺褶位置和服裝材質影響。因為人體的骨骼、肌肉結構會透過衣料表現出來，因此了解覆蓋在衣料底下的身形是很重要的，這也是為什麼我們在前面的章節要學習並深入了解人體的解剖構造的原因。

骨骼凸出所形成的皺褶

1 膝蓋上隆起的部位（股骨髁）會讓褲子的布料產生類似右圖的皺褶型式。

2 當手肘彎曲時，袖子一定會出現皺褶。從外側觀察，肘關節的尖端（尺骨鷹嘴突）會向外凸出。

3 覆蓋肩膀的衣料，不管是包覆三角肌或是從三角肌垂墜而下，通常都會產生皺褶，手臂活動時更是如此。

4 有些皺褶會出現在肩胛骨內側的高點（肩胛骨靠脊椎的邊界）。體表上所有凸出的部分，根據服裝款式的不同，都有可能會出現皺褶點。

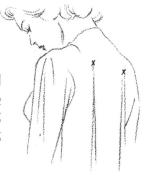

5 在女性胸部乳頭的位置，衣服也會形成一些較輕微的皺褶。在胸部下方因為衣料的輪廓改變，進而造成此區域的光影變化。

6 裙子在身體側邊垂下，髖骨凸出的位置總是會造成一些垂墜的褶痕（參考骨盆結構→髂嵴）。

骨骼下凹所形成的皺褶

上面所討論的皺褶，都是由體表上的凸出點所形成。相反的，也有一些褶痕是從體表凹陷的地方，也可稱為褶縫點，開始形成。

1 受力的褶縫點：因為關節彎曲，如膝、肘、手腕關節等，或是軀幹的彎曲所造成。

2 自然形成的褶縫點：在衣物製作的過程中，因為衣料重疊所形成，如腋下、胯下等。

3 布料縫合的褶縫點。

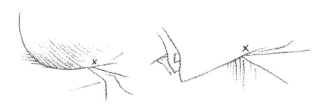

4 受到外力影響而形成的褶縫點，例如身體和椅面、桌面的交界處，或者其他外力因素。

不同的皺褶類型

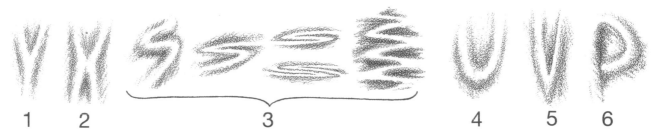

1 2 3 4 5 6

皺褶的大小跟樣式可以千變萬化。這些皺褶通常看起來像是英文字母，例如上圖所畫出的Y、X、S、U、V和P等（最後一個皺褶，是由一個褶痕壓上另一個皺褶痕而形成）。如圖3的S皺褶，它的樣式可能是鬆散而開放的，也可以是緊密而壓縮的。養成隨處觀察衣料上皺褶的習慣，並了解其作用，也可以透過鏡子，試著彎曲自己的腳、手臂及軀幹，來觀察身上的衣物皺褶。

7 8 9

皺褶通常會有支撐點，無論是如圖7、8的內部支點，或是如圖9的外部支點，不管是因為重力或是其他外力，皺褶會從支點向外散開。其他的情況，例如堆疊在地面上、飄浮在空中或水中的布料則是例外，這些皺褶不需要支點，也和人體有較少關連。

10 11

服裝上大多的皺褶，不外乎是受擠壓或是受張力拉扯這兩種方式。在圖10中，皺褶都是受到擠壓；圖11，衣料左邊受到張力作用產生皺褶；圖12，張力的作用是分散的；圖13則是受到扭力影響。

12 13

圖14呈現的是一個簡單的張力皺褶（從×到×），以及一個簡單的擠壓皺褶（＊）。圖中的衣料介於中等到厚重之間，布料如果較輕薄，會產生更細微、數量較多的皺褶。

14

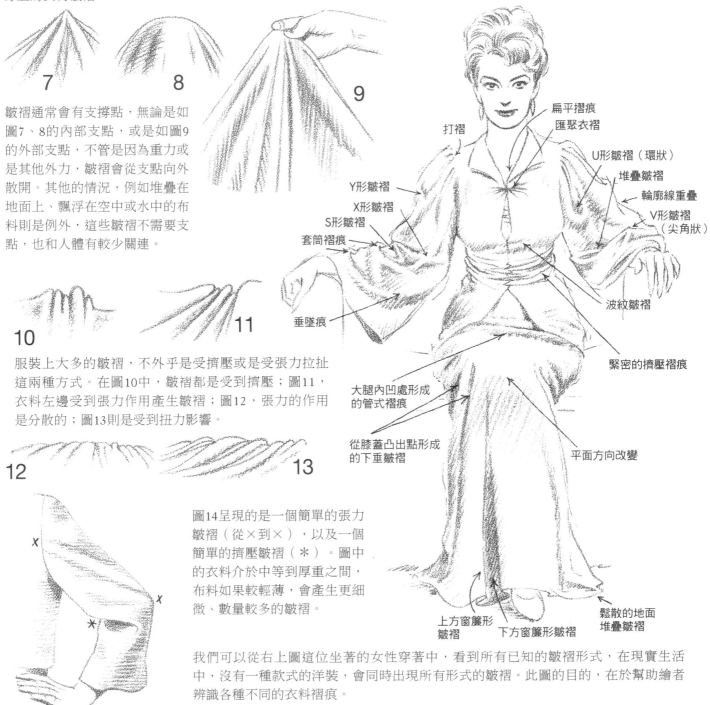

打褶
扁平摺痕
匯聚衣褶
U形皺褶（環狀）
堆疊皺褶
輪廓線重疊
V形皺褶（尖角狀）
Y形皺褶
X形皺褶
S形皺褶
套筒褶痕
波紋皺褶
垂墜痕
緊密的擠壓褶痕
大腿內凹處形成的管式褶痕
從膝蓋凸出點形成的下垂皺褶
平面方向改變
上方窗簾形皺褶
下方窗簾形皺褶
鬆散的地面堆疊皺褶

我們可以從右上圖這位坐著的女性穿著中，看到所有已知的皺褶形式，在現實生活中，沒有一種款式的洋裝，會同時出現所有形式的皺褶。此圖的目的，在於幫助繪者辨識各種不同的衣料褶痕。

光影中的衣料皺褶表現

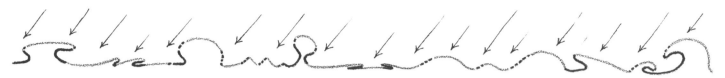

1 我們可以將上方的線條看成是一塊布料從桌面垂落而下的皺褶橫剖面圖。這張圖呈現了一個在描繪皺褶時的要點，那就是「光線」參與了布料上的形態變化。也就是說，在特定光源影響下，會有大小區塊不一的陰影落在皺摺的上方或下方。上圖中，箭頭表示光源方向，用鉛筆畫出的部分，表示受到光線直射，虛線部分受到局部陰影影響，黑線部分則是代表完全受到陰影壟罩的深黑區塊。

上圖說明了為什麼描繪皺褶時，有時筆觸較重，有時筆觸卻較輕的原因。同時也幫助繪者了解為什麼同一條皺摺的兩邊會使用完全不同的筆觸，比如其中一邊使用粗黑線條，另一側則使用輕淡的連續斜線。

2 上排的圖例主要呈現出深色、淺色、中間色調或灰色等不同筆觸畫出的皺褶。你可以使用兩種不同粗細的線條，或是一條濃密的黑線，搭配平行的細斜線來代表陰影。繪圖時，可以單獨使用筆刷、鋼筆或鉛筆，也可以混合使用。

3 圖A是僅用筆刷做為工具的插圖，圖B則先用筆刷繪出重點，再利用鉛筆補充細節；圖C則是筆刷、鋼筆及鉛筆的綜合應用，裙子波浪狀皺褶的前方，以白色顏料畫上條狀的反光線條。

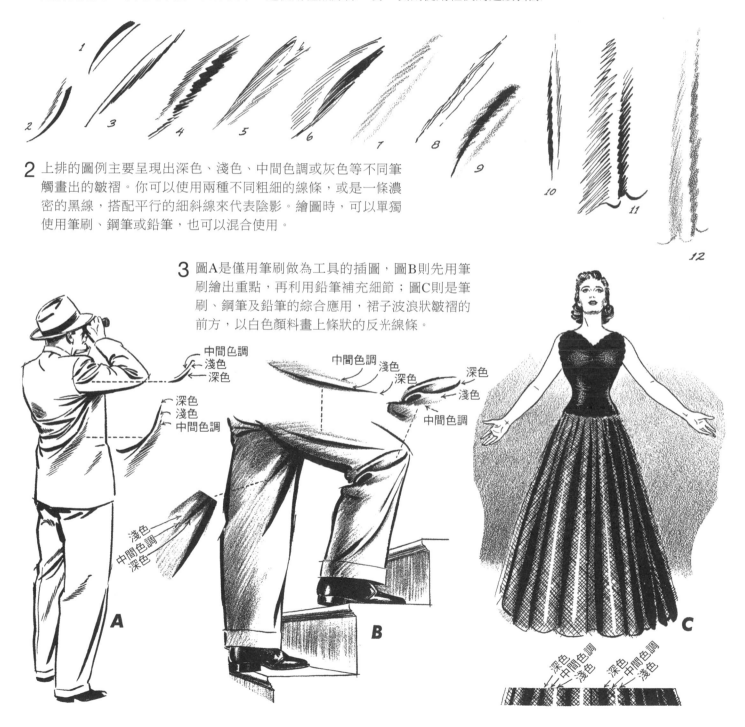

女性的體態及服裝

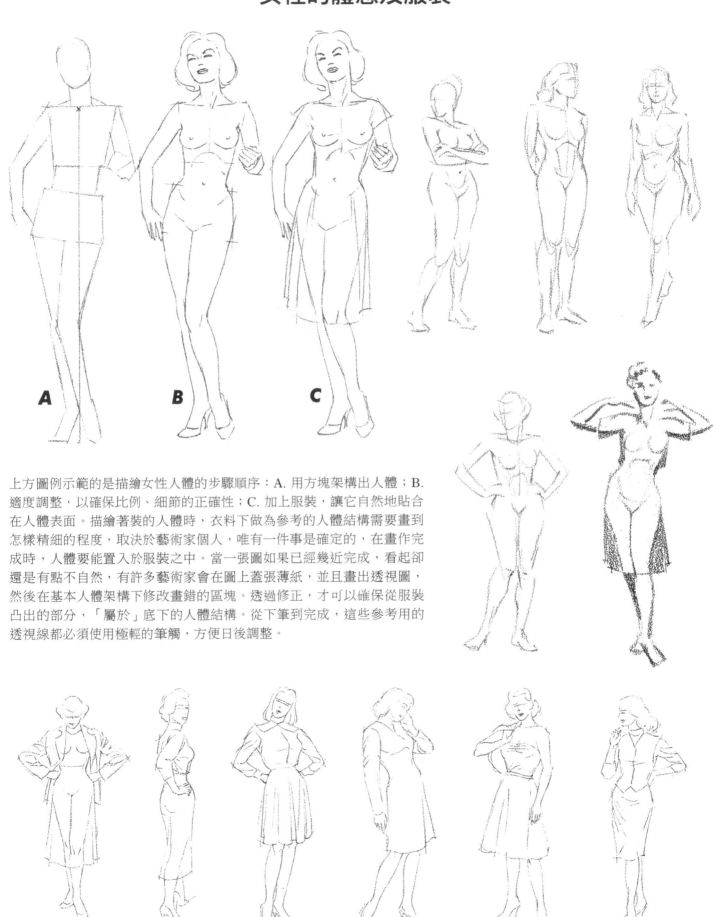

上方圖例示範的是描繪女性人體的步驟順序：A. 用方塊架構出人體；B. 適度調整，以確保比例、細節的正確性；C. 加上服裝，讓它自然地貼合在人體表面。描繪著裝的人體時，衣料下做為參考的人體結構需要畫到怎樣精細的程度，取決於藝術家個人，唯有一件事是確定的，在畫作完成時，人體要能置入於服裝之中。當一張圖如果已經幾近完成，看起卻還是有點不自然，有許多藝術家會在圖上蓋張薄紙，並且畫出透視圖，然後在基本人體架構下修改畫錯的區塊。透過修正，才可以確保從服裝凸出的部分，「屬於」底下的人體結構。從下筆到完成，這些參考用的透視線都必須使用極輕的筆觸，方便日後調整。

著裝的上半身

最左側是女性的胸部分區圖,標示出覆蓋胸部的各個平面。穿著不同鬆緊度的服裝時,這些平面會有些變化。除此之外,衣料材質、款式及光線都是其他必須一併思考的因素。左圖是光線照射下,各區塊的表現圖。

正面較高平面
一定會出現皺褶
淺色側平面
正面較低平面
深色側平面
可能會出現皺褶

A

B

如圖1、2,用極輕的筆觸開始打草稿;如圖3,在與光源方向相對的位置上畫出粗黑的輪廓線;如圖4,在腋窩的上方畫出皺褶;如圖5,在胸部下方加上皺褶陰影;如圖6,在標示的平面上,畫上陰影色塊。

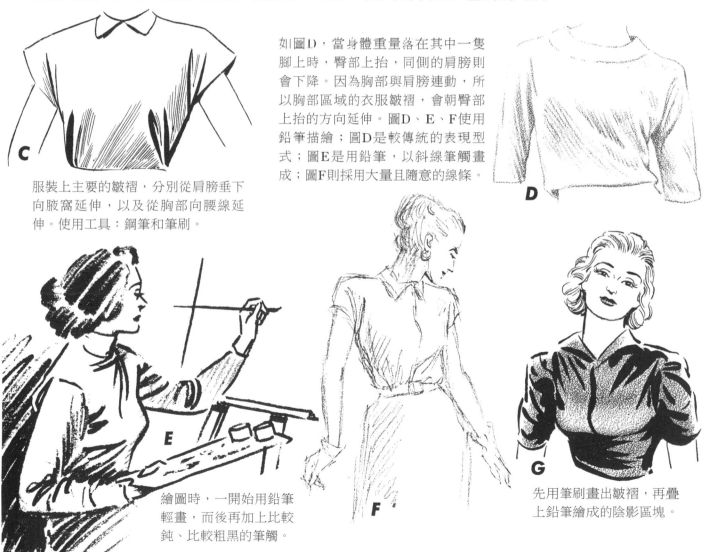

C

服裝上主要的皺褶,分別從肩膀垂下向腋窩延伸,以及從胸部向腰線延伸。使用工具:鋼筆和筆刷。

如圖D,當身體重量落在其中一隻腳上時,臀部上抬,同側的肩膀則會下降。因為胸部與肩膀連動,所以胸部區域的衣服皺褶,會朝臀部上抬的方向延伸。圖D、E、F使用鉛筆描繪;圖D是較傳統的表現型式;圖E是用鉛筆,以斜線筆觸畫成;圖F則採用大量且隨意的線條。

D

繪圖時,一開始用鉛筆輕畫,而後再加上比較鈍、比較粗黑的筆觸。

E

F

G

先用筆刷畫出皺褶,再疊上鉛筆繪成的陰影區塊。

圖D使用美國Prismacolor 935黑色鉛筆、細紋貝殼紋理紙(coquille);圖E使用美國Prismacolor 935黑色鉛筆、草圖畫紙;圖F使用HB鉛筆與炭畫紙;圖G使用Hunt 99鋼筆、2號筆刷、墨水、935黑色鉛筆與細紋貝殼紋理紙。

不同的皺褶畫法

表現皺褶可以用的技巧有非常多種，底下就針對鉛筆、鋼筆及筆刷這幾種工具，提供建議的畫法。因為布料柔軟而有彈性，所以別忘了筆觸要輕巧、富有空氣感。注意不同媒材工具所繪出的線條，「重量感」也會不同。

圖1，從鉛筆圖中，觀察如何透過接近平行的線條來創造細微的明暗度變化；圖2，仔細觀察鋼筆圖中的線條群組，衣服上可見單線和雙線的型式，在需要強調或是添加陰影的區塊，則使用了三條以上的複線型式。

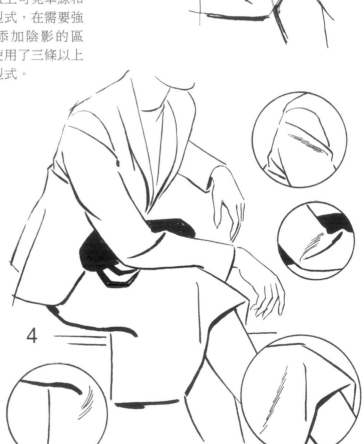

一般而言，筆刷畫出的個別線條會比鋼筆線條來得粗重，但為了避免流於單調，可以加上一些較細，甚至斷斷續續的線條（尤其是面向光源的輪廓線條）來表現。比較小的褶痕則使用較細微的線條來表現。

圖4是以筆刷描繪而成，並且將衣料皺褶的數量減至最少。其實，皺褶數量的多寡，完全取決於藝術家本身，沒有必要將看到的所有皺褶全都表現出來。四周的圓圈，放大了衣服上用鋼筆繪製的次要褶痕，它們表現的是布料上的淺凹處，而非實際的褶痕。練習利用筆刷和鋼筆的組合來描繪皺褶，一開始要先謹慎控制褶痕的數量。空白區域產生的皺褶，在畫面上有其存在的意義，也會使畫面變得更有趣。

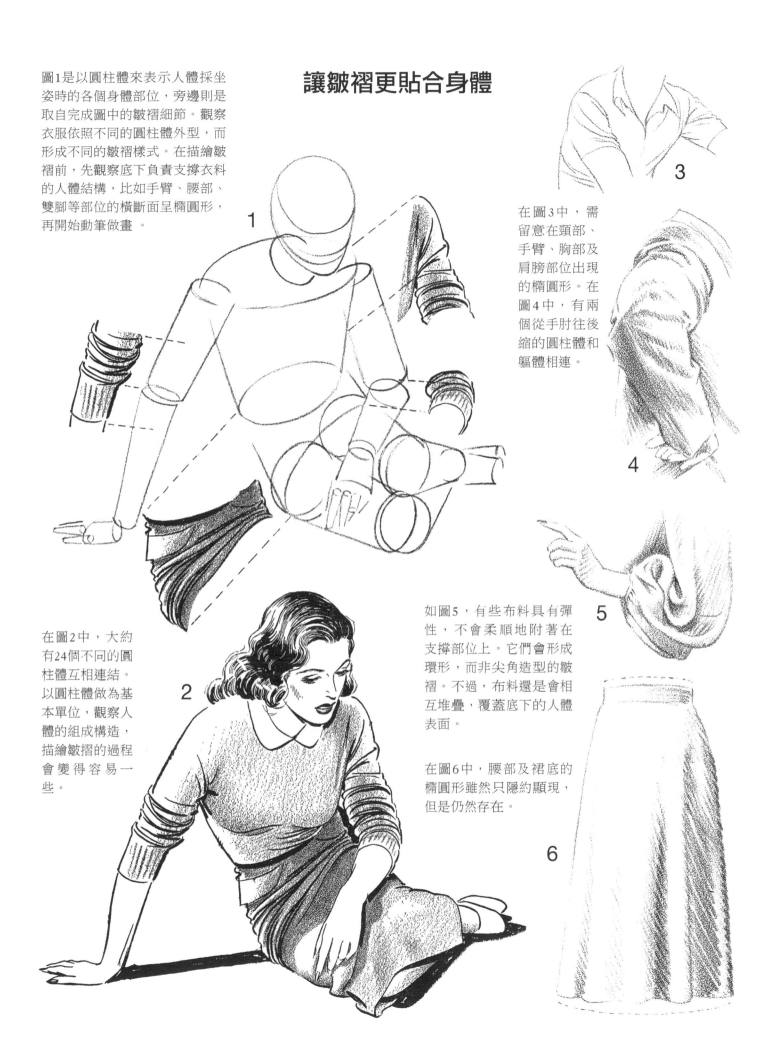

讓皺褶更貼合身體

圖1是以圓柱體來表示人體採坐姿時的各個身體部位，旁邊則是取自完成圖中的皺褶細節。觀察衣服依照不同的圓柱體外型，而形成不同的皺褶樣式。在描繪皺褶前，先觀察底下負責支撐衣料的人體結構，比如手臂、腰部、雙腳等部位的橫斷面呈橢圓形，再開始動筆做畫。

在圖2中，大約有24個不同的圓柱體互相連結。以圓柱體做為基本單位，觀察人體的組成構造，描繪皺褶的過程會變得容易一些。

在圖3中，需留意在頸部、手臂、胸部及肩膀部位出現的橢圓形。在圖4中，有兩個從手肘往後縮的圓柱體和軀體相連。

如圖5，有些布料具有彈性，不會柔順地附著在支撐部位上。它們會形成環形，而非尖角造型的皺褶。不過，布料還是會相互堆疊，覆蓋底下的人體表面。

在圖6中，腰部及裙底的橢圓形雖然只隱約顯現，但是仍然存在。

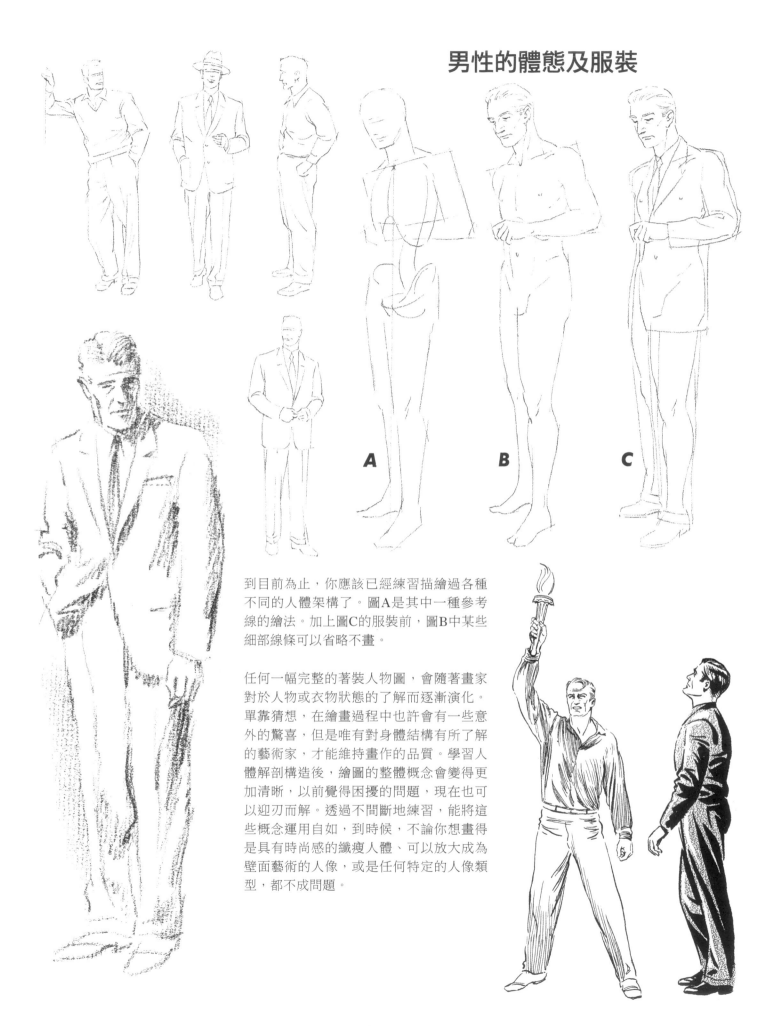

男性的體態及服裝

A　　**B**　　**C**

到目前為止，你應該已經練習描繪過各種不同的人體架構了。圖A是其中一種參考線的繪法。加上圖C的服裝前，圖B中某些細部線條可以省略不畫。

任何一幅完整的著裝人物圖，會隨著畫家對於人物或衣物狀態的了解而逐漸演化。單靠猜想，在繪畫過程中也許會有一些意外的驚喜，但是唯有對身體結構有所了解的藝術家，才能維持畫作的品質。學習人體解剖構造後，繪圖的整體概念會變得更加清晰，以前覺得困擾的問題，現在也可以迎刃而解。透過不間斷地練習，能將這些概念運用自如，到時候，不論你想畫得是具有時尚感的纖瘦人體、可以放大成為壁面藝術的人像，或是任何特定的人像類型，都不成問題。

簡化人體骨架的畫法

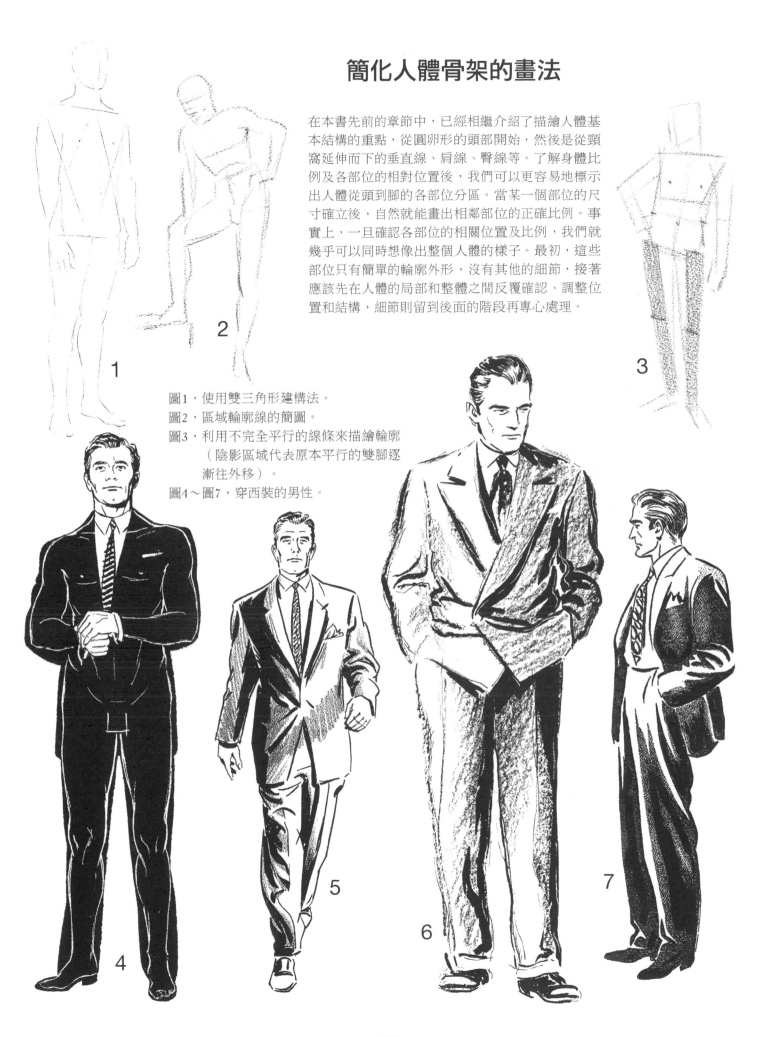

在本書先前的章節中，已經相繼介紹了描繪人體基本結構的重點，從圓卵形的頭部開始，然後是從頸窩延伸而下的垂直線、肩線、臀線等。了解身體比例及各部位的相對位置後，我們可以更容易地標示出人體從頭到腳的各部位分區。當某一個部位的尺寸確立後，自然就能畫出相鄰部位的正確比例。事實上，一旦確認各部位的相關位置及比例，我們就幾乎可以同時想像出整個人體的樣子。最初，這些部位只有簡單的輪廓外形，沒有其他的細節，接著應該先在人體的局部和整體之間反覆確認、調整位置和結構，細節則留到後面的階段再專心處理。

圖1，使用雙三角形建構法。
圖2，區域輪廓線的簡圖。
圖3，利用不完全平行的線條來描繪輪廓
　　　（陰影區域代表原本平行的雙腳逐漸往外移）。
圖4～圖7，穿西裝的男性。

男裝畫法的一些建議

1

男裝的輪廓線條並不是筆直的，而是符合衣服底下人物身形的輪廓。如果人物直直站立，衣服也沒有破損，那衣服應該會在剪裁處出現向內凹陷的情形。

2

如果衣服穿久了，或是身體隨意擺動，那衣服就會隨著人物的活動習慣而改變形態。注意觀察圖中的站姿，不同姿勢會使褲管的寬度看起來不同。

3

懸空的褲管橫剖面圖，呈現出褲子前、後方的皺褶。

腿位於褲管中心的橫剖面圖。在這個狀態下，原有的褶痕被撐開，布料自由擺動，但不會彼此接觸。

腳朝向皺褶處或側邊移動，例如褲管被皮帶拉力往上提，或是坐下時產生的向下垂墜張力，都會進一步改變褲管的橫剖面形狀。

4
當手臂平擺在身體側邊時，一般男性西裝外套的長度大約落在手上第二個指節的位置（參考圖1）。

5

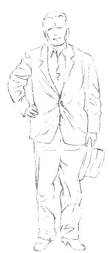

服裝的外觀與其新舊、品質及保養有很大的關係。其他例如風或水等因素，雖然很少遇到，但也可能會造成影響。

6

觀察褲子側邊的垂墜線條，朝向身體中心向內擺動的情形，即使褲管口上方的褶痕也是一樣。注意西裝外套的下擺與褲襠齊平，並且剛好是肩膀外側到褲管口這段距離的中點。

西裝外套的左半邊永遠會重疊在右半邊之上。同樣的，在皮帶扣環下方的區域，左半邊的褲子也會重疊在右半邊之上，只是這個小細節不一定需要畫出來。

7

右腳承重，代表右側臀部抬高。褲子上的皺褶線，看起來像是從右側的髖骨開始往下垂墜。注意皮帶的傾斜的角度。

在半側視圖中，在胯部高度的臀部區域，較靠近觀察者的褲管上半部明顯變寬，褲管口線條的寬度也一併比較看看。

9

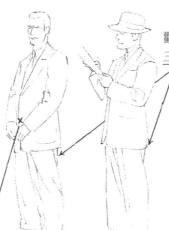

觀察箭頭處的小三角形，它通常出現在外套下擺下方的臀部位置上。

8
當體重只靠一隻腳支撐，且另一隻腳的足部向前伸時（如圖7），皺褶會從上抬臀部的拉力點往下散開；但如果重量由兩腳平均分擔（如右圖），皺褶就會從正面往下擴散開來。

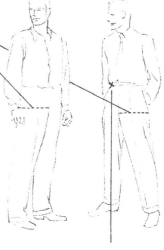

當體重集中在一隻腳上，而另一隻腳的足部向後擺時，皺褶會從承重腳的高點向下散開。

袖子的褶痕該怎麼畫？

當手臂從圖1的位置移動，連接袖子與外套的圓弧縫邊就會產生張力，進而改變形態，而與這股張力相抗衡的擠壓力也會相應而生，形成皺褶。觀察在圖3和圖-2中所呈現的褶痕傾斜角度。隨著手臂持續往上抬高，張力及擠壓力也會變得更明顯，在袖口到腋下這段距離間形成拉力，使得袖口不斷往後縮（依序參考圖1～8）。

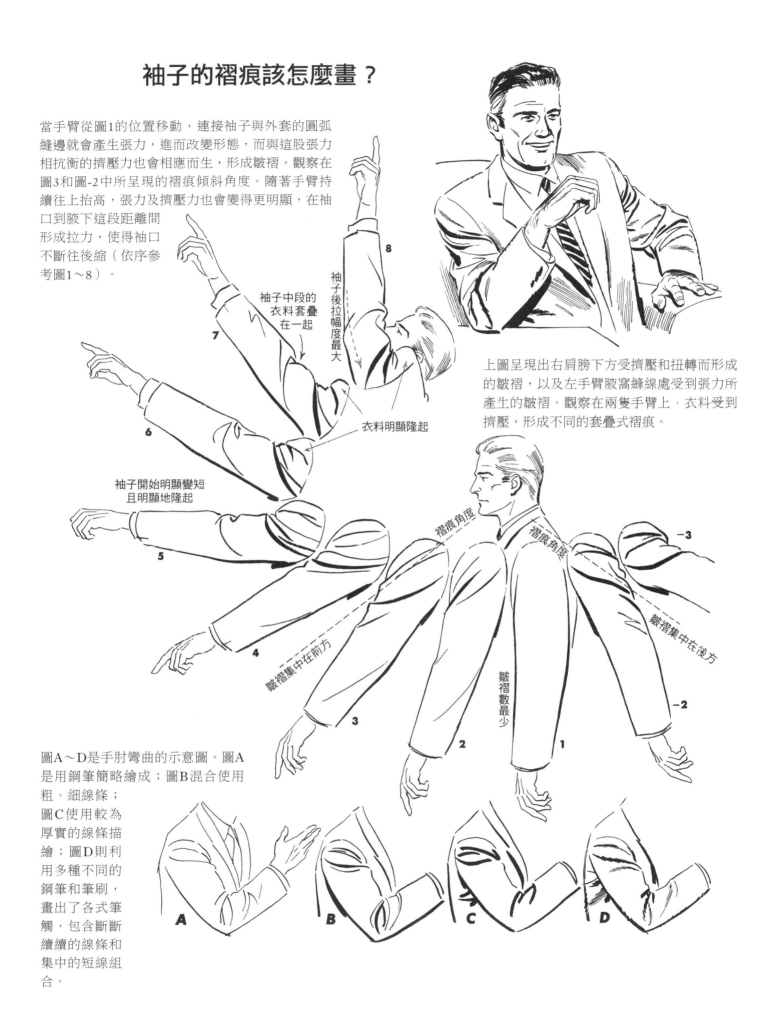

袖子中段的衣料套疊在一起

袖子後拉幅度最大

衣料明顯隆起

袖子開始明顯變短且明顯地隆起

上圖呈現出右肩膀下方受擠壓和扭轉而形成的皺褶，以及左手臂腋窩縫線處受到張力所產生的皺褶。觀察在兩隻手臂上，衣料受到擠壓，形成不同的套疊式褶痕。

褶痕角度

褶痕角度

皺褶集中在前方

皺褶集中在後方

皺褶數最少

圖A～D是手肘彎曲的示意圖。圖A是用鋼筆簡略繪成；圖B混合使用粗、細線條；圖C使用較為厚實的線條描繪；圖D則利用多種不同的鋼筆和筆刷，畫出了各式筆觸，包含斷斷續續的線條和集中的短線組合。

A　B　C　D

在此提供三種處理女性上衣皺褶的方式：

圖1，在較深的皺褶內凹處邊緣畫上鋸齒狀的線條；中間色調則用短線組合來表現。

圖2，利用重複的線條來表現出衣料柔軟的質感。

圖3，使用重而隨意的筆觸來表現下方邊線；輕而斷續的線條則用來表現上半身受光面的邊線。

更簡單的皺褶畫法

圖4指出了四個主要皺褶的發生位置。雖然這裡所描繪的褶痕線條單調了點，但是可以用來說明基本概念。注意這些用隨意線條所畫出的扁橢圓形皺褶。圖中，上方的弧線向下彎曲，然後和由下往上延伸的弧線交會，形成皺褶。

在圖5中，橢圓虛線代表圖4中的弧線和皺褶。兩側黑色斜線所代表的次要皺褶也很常出現。注意皺褶的延伸方向基本上是相同的（箭頭方向）。

凹　　凸

圖6則是三種能夠表現斜線形態的畫法。

圖7充斥著過多單一型態的褶痕。你可嘗試一些新的畫法，如圖8，在輪廓上增加一些不連續的線條，內部空間也換成不同粗細的筆觸。圖9則是另一種線條變化的型式。在建立個人風格的過程中，可以多研究其他藝術家的畫法。多實驗，放手去畫！

錯誤　　　　正確

國家圖書館出版品預行編目資料

人體素描／傑克.漢姆(Jack Hamm)著；黃文娟譯. – 3版. – 臺北市：易博士文化，城邦文化出版：家庭傳媒城邦分公司發行, 2020.03　面；　公分. – (Art base；21)
譯自：Drawing the head and figure
ISBN 978-986-480-111-4(平裝)

1.藝術解剖學 2.素描 3.人體畫

901.3　　　　　　　　　　　　　　　　　　　　　　　109002091

Art Base 021

人體素描

原　著　書　名／Drawing the Head and Figure
原　出　版　社／TarcherPerigee, an imprint of Penguin Publishing Group, a division of Penguin Random House LLC
作　　　　　者／傑克‧漢姆（Jack Hamm）
譯　　　　　者／黃文娟
選　　書　　人／蕭麗媛
編　　　　　輯／邱靖容、林荃瑋

業　務　經　理／羅越華
總　　編　　輯／蕭麗媛
視　覺　總　監／陳栩椿
發　　行　　人／何飛鵬
出　　　　　版／易博士文化
　　　　　　　　城邦文化事業股份有限公司
　　　　　　　　台北市中山區民生東路二段141號8樓
　　　　　　　　電話：(02) 2500-7008　　傳真：(02) 2502-7676
　　　　　　　　E-mail：ct_easybooks@hmg.com.tw
發　　　　　行／英屬蓋曼群島商家庭傳媒股份有限公司城邦分公司
　　　　　　　　台北市中山區民生東路二段141號11樓
　　　　　　　　書虫客服服務專線：(02) 2500-7718、2500-7719
　　　　　　　　服務時間：週一至週五上午09:30-12:00；下午13:30-17:00
　　　　　　　　24小時傳真服務：(02) 2500-1990、2500-1991
　　　　　　　　讀者服務信箱：service@readingclub.com.tw
　　　　　　　　劃撥帳號：19863813
　　　　　　　　戶名：書虫股份有限公司
香港發行所／城邦（香港）出版集團有限公司
　　　　　　　　香港灣仔駱克道193號東超商業中心1樓
　　　　　　　　電話：(852) 2508-6231　　傳真：(852) 2578-9337
　　　　　　　　電子信箱：hkcite@biznetvigator.com
馬新發行所／城邦（馬新）出版集團【Cite (M) Sdn. Bhd.】
　　　　　　　　41, Jalan Radin Anum, Bandar Baru Sri Petaling,
　　　　　　　　57000 Kuala Lumpur, Malaysia.
　　　　　　　　電話：(603) 90578822　　傳真：(603) 90576622
　　　　　　　　E-mail：cite@cite.com.my

美術‧封面／陳姿秀
製版印刷／卡樂彩色製版印刷有限公司

■2015年07月14日　初版1刷
■2021年07月09日　3版2刷

ISBN　978-986-480-111-4
定價700元　HK$233

城邦讀書花園
www.cite.com.tw

Printed in Taiwan
著作權所有，翻印必究
缺頁或破損請寄回更換